非物质文化遗产研究与保护丛书

非遗保护与新晃傩戏研究

池瑾璟 吴远华 著

FEIWUZHI WENHUA YICHAN YANJIU YU BAOHU CONGSHU

苏州大学出版社
Soochow University Press

图书在版编目(CIP)数据

非遗保护与新晃傩戏研究 / 池瑾璟,吴远华著. — 苏州:苏州大学出版社,2015.12
(非物质文化遗产研究与保护丛书)
ISBN 978-7-5672-1649-5

Ⅰ. ①非… Ⅱ. ①池… ②吴… Ⅲ. ①傩戏—研究—新晃侗族自治县 Ⅳ. ①J825.644

中国版本图书馆 CIP 数据核字(2015)第 314128 号

非遗保护与新晃傩戏研究
池瑾璟 吴远华 著
责任编辑 孙腊梅 薛华强

苏州大学出版社出版发行
(地址:苏州市十梓街1号 邮编:215006)
苏州工业园区美柯乐制版印务有限责任公司印装
(地址:苏州工业园区娄葑镇东兴路7-1号 邮编:215021)

开本 700 mm×1 000 mm 1/16 印张 12 字数 230 千
2015 年 12 月第 1 版 2015 年 12 月第 1 次印刷
ISBN 978-7-5672-1649-5 定价:36.00 元

苏州大学版图书若有印装错误,本社负责调换
苏州大学出版社营销部 电话:0512-65225020
苏州大学出版社网址 http://www.sudapress.com

序 言

当今时代,对于一个民族、地区,乃至一个国家综合实力的评估,不仅要评估其政治、经济、科技等"硬实力",还要综合考察其物质文化、非物质文化等"文化软实力"。作为一个民族、一个国家文化"活化石"的印记,作为一个地区历史发展的"活态"见证,非物质文化遗产是构成"文化软实力"不可或缺的重要方面。所谓"非物质文化遗产",就是包括口头传统、传统表演艺术、民俗活动和礼仪与节庆、有关自然界和宇宙的民间传统知识与实践、传统手工艺技能等以及与上述传统文化表现形式相关的文化空间。它们既是我们国家的宝贵财富,也是全人类共同的精神家园。

湖南地处我国大陆中部、长江中游,这里是楚湘文化的发源地,历史悠久、人杰地灵、钟灵毓秀、物华天宝;这里创造了光辉灿烂的历史文化,既有蔚为壮观的物质文化遗产,也有博大精深的非物质文化遗产。湖南非物质文化遗产源远流长、形式丰富,目前入选国家级、省级项目达320多项。它们是湖南各族人民引以为荣的精神财富,彰显了湖湘文化的道德传统和精神内涵,灿若星河、光照寰宇。我们有责任和义务去保护、传承、发展好这些非物质文化遗产,这不仅是人类文化自觉的必然要求,是我们必须担当的历史使命,更是实现伟大复兴的"中国梦"的文化根基。

湖南师范大学非物质文化遗产保护与开发中心成立后,与湖南师范大学音乐学院部分从事传统音乐、舞蹈、戏曲、曲艺表演艺术研究的教师合作,在他们各自研究的基础上,将目光投向湖南省传统音乐表演艺术的

非遗类项目研究。这些研究成果的出版将展现湖南非物质文化遗产的独特魅力，同时，这是努力践行保护使命的见证，功在当代、利在千秋。旨在将我们祖辈流传下来的传统音乐文化守望好；将代表湖南传统文化的音乐品种发展好、保护好；将寄托着湖南广大人民群众喜怒哀乐的音乐文化传播好。

虽然，自我国非物质文化遗产保护工作开展以来，"保护为主、抢救第一、合理利用、传承发展"的方针得到了推广，中国非遗保护工作逐步规范化，湖南非遗保护走向常态化；但是，随着城市化的快速到来和网络媒体的高速发展，加之年轻一带的审美趣味和审美诉求改弦更辙，使民间流传了几百年的传统文化样式受到了强烈的冲击。非遗保护中仍存在着诸如重申报、轻保护，重数量、轻质量，重利益、轻投入，重成绩、轻管理等问题。

非物质文化遗产作为既定的形态存在，不是孤立的；就其内部结构来说，它是混生性的；就其表现方式来看，它与多种文化表征又是共生的。湖南传统音乐表演类项目是具体的存在，是混生性结构，又有共同的特点。我们不可能用一般的、抽象的原则去对待完全不同质的、具体的对象。从湖南传统音乐表演类项目保护现状来说，不能就保护谈保护，更不能就开发谈开发，还不能将保护与开发由同一主体完成和评价，而必须将保护与开发变成一种第三者的话语主体，这样才能得到有效保护。对此，我们提出以下对策：首先，政府部门要积极响应、行动起来，投入人力、物力，建立抢救保护组织，制定抢救保护措施，有效推动"非遗"保护工作的顺利进行；其次，建立"非遗"保护评估监督机制，以有效整合各类信息，实现资源共享；第三，建立政府与民间公益性投入"非遗"保护机制，有的放矢地进行保护；第四是要建立湖南传统音乐博物馆和保护区，作为一份历史见证和文化传播的载体被越来越多的人所欣赏和熟知。

概而言之，对于非物质文化的发展、传承进行研究，需要集结多方面的社会力量才能做到，并非一人和几个人所能及。同样一种非物质文化遗产的传承所依赖的是一片可以孕育它的土地和一群懂得欣赏并懂得如

何去保护它的人。弗兰西斯·培根在《伟大的复兴》一书序言中"希望人们不要把它看作一种意见,而要看作是一项事业,并相信我们在这里所做的不是为某一宗派或理论奠定基础,而是为人类的福祉和尊严……"我满怀真挚的情感,将这段话献给该丛书的读者。正如朱熹《观书有感》诗所说"问渠那得清如许,为有源头活水来",愿该丛书成为湖南师范大学非遗研究与开发事业的活水源头。我们将与社会各界一道携手,为保护、传承、发展好湖南非物质文化遗产,为推动湖南文化的繁荣发展、续写中华文化绚丽篇章做出贡献!

2014 年 12 月

目 录

绪　言 …………………………………………………………（001）

第一章　新晃自然与人文环境 ……………………………（004）
　　第一节　自然生态 ……………………………………（004）
　　第二节　人文环境 ……………………………………（011）

第二章　傩戏概述与研究综述 ……………………………（022）
　　第一节　傩戏概说 ……………………………………（022）
　　第二节　研究综述 ……………………………………（029）

第三章　发展脉络与艺术特征 ……………………………（037）
　　第一节　发展脉络 ……………………………………（037）
　　第二节　艺术特征 ……………………………………（046）

第四章　音乐本体与表演特征 ……………………………（055）
　　第一节　音乐本体 ……………………………………（055）
　　第二节　表演特征 ……………………………………（066）

第五章　伴奏艺术与价值追问 ……………………………（073）
　　第一节　伴奏艺术 ……………………………………（073）
　　第二节　价值追问 ……………………………………（078）

第六章　主要传承人与传承剧目 ·················（085）
　　第一节　主要传承人 ·······························（085）
　　第二节　传承剧目 ································（100）

第七章　面临困境与保护对策 ·······················（156）
　　第一节　面临困境 ································（156）
　　第二节　保护对策 ································（161）

结语 ···（165）

参考文献 ··（169）

后记 ···（183）

绪 言

湖南是我国西南少数民族文化的重要发祥地之一,悠久的历史、多元的民族、丰富的资源给三湘大地留下了品种繁多、形式多样、内容丰富的物质文化遗产和非物质文化遗产。其中,位于湖南西部的新晃侗族自治县贡溪乡四路村存留的傩戏,以独特的呈现方式和深邃的意蕴内涵,向世人展示着新晃侗族文化的记忆。

新晃侗族自治县位于湖南最西部,东连芷江,南接广东、广西,西部、北部与贵州毗邻。地处云贵高原延伸的湘西中低山丘陵地带。据考古发掘证明,今湖南境内发现最早的人类遗迹就在新晃。湖南出版社1994年1月出版的由伍新福主编的《湖南通史·古代卷》第4—5页记载:"1987年5月,在全省文物普查中,新晃侗族自治县发现旧石器地点八处,即江口、曹家溪、柏树林、新村、沙湾、长乐坪、十家坪、石马溪,采集到砍砸器、刮削器、尖状器、石片、石梳等实物100余件。出土旧石器的这八个地点,均分布于沅水支流舞水河西岸的一级阶地和二级阶地之上……距今约5万~10万年前"。这说明,新晃及其周边区域是中国南方文明的重要发源地之一。

"一方水土养育一方人"。在新晃这片古老而神奇的土地上,先民们留下了形式多样的文化样态,其中的侗族傩戏"咚咚推"就是我国第一批非物质文化遗产项目。

傩戏的渊源十分久远,其源头最早可上溯到原始社会时期,是上古先民创造的,在远古、先秦及商周时代尤其盛行,是一种驱魔逐疫的原始宗

教"傩祭活动"。所谓"傩祭活动"主要指在社会生产力落后、经济发展水平低下、民众思想意识不高的时代背景中,先民们时常通过祭祀仪式活动来求愿酬神、驱魔逐疫以寻找心灵慰藉。早在先秦、商周时期,傩祭仪式活动盛行于中原各地,并有了"国傩"(也称"大傩",主要指在宫廷中举办的礼仪祭祀活动)和"乡傩"(也称"乡人傩",主要指民间举行的驱魔逐疫活动)之分,但"求愿酬神""驱魔逐疫"始终是它们共同追求的心理效应和社会功效。唐、宋以来,社会的相对稳定、经济的发展、市民文化的勃兴,使得古老的"傩祭活动"从内容到形式、从内涵到外延都发生了较大变化。原始"傩仪"的表演,不仅继承、延留了原始"求愿酬神""驱魔逐疫""消灾纳吉"等祭祀仪式活动,还将生动具体的社会现实生活、历史悠远的民间传说故事等内容融入其中,逐渐发展成为一种既娱神又娱人的戏曲演出形式,奠定了"傩戏"的雏形。

新晃侗族傩戏,有"咚咚推""跳戏""嘎傩"等多种称谓。因其表演时所用伴奏锣鼓的节奏和鼓点而得名。它是原始"傩仪"的现在存在,是傩戏艺术的一个分支流派,主要流行于湖南省新晃侗族自治县贡溪乡四路村。它因祖辈传继而形成了一套完整的演出程式,承载着侗族文化的历史记忆,表达着侗族民众求真、向善和寻美的审美诉求,成为众多民间戏曲艺术中一颗耀眼的明珠,也是新晃侗族文化的一张名片。

从历史的视角回望,新晃侗族傩戏随着岁月的更替跌宕起伏,有过辉煌,也遇到过挫折;遭受过毁灭性的打击,也经历着期盼性的振兴;它是上古傩仪的原始遗存,于清末民初之际盛行,却在民国时期的烽火硝烟中毁于一旦;20世纪50年代初步复苏,却又在"文革"十年中遭到了前所未有的摧残和破坏;改革开放以来,缓慢复苏,却又受到现代文明进程加速、经济社会发展、受众需求变化以及演职人员高龄化等诸多因素的影响,赖以生存的自然生态与人文环境都遭遇到不同程度的破坏,再度陷入发展困境,面临着消亡的尴尬境地。目前真正掌握新晃侗族傩戏传统剧目、懂得其曲牌和传统表演程式者为数不多,且大多年迈体衰,发展前景着实令人担忧。

从现实的境遇着手,21世纪以来,大到世界、国家,小至地方各级政府与民间组织都充分地认识到抢救与保护文化遗产的重要性。有幸的是,新晃侗族傩戏也于2006年被列入首批国家级非物质文化遗产保护名录,拉开了保护与传承新晃侗族傩戏的序幕,敲响了拯救新晃侗族傩戏艺术生命的警钟。新晃侗族傩戏被纳入非物质文化遗产保护的日程,既是它自身发展使然和价值的彰显,也是人类复兴文明的重要举措和文化自觉意识的显现。然而,任何事物的发展都带有两面性,非物质文化遗产的保护也不例外,在取得成效的同时,仍面临着突出的问题。随着全球化、现代化进程的加快,我国的文化生态也正在日趋恶化,孕育于传统农耕文化的新晃侗族傩戏传承与保护现状依然不尽人意。突出地表现在对其内涵、价值,特别是保护的规律性、长期性与艰巨性缺乏足够的认识和充分的准备,出现被动式与仓促式保护;又由于对其多样性价值认识的模糊和片面,直接导致消极式与应付式保护;也因为对其文化属性及"非遗"保护缺乏深入、系统的思考和周密的部署,呈现为静态式与封闭性的被动保护。

而今,如何将新晃侗族傩戏这一古老的文化瑰宝存留下去,为我们所用、为时代服务、为社会服务,以及续写好新晃侗族傩戏这一文化品牌,传续好新晃侗族傩戏这一精神标识,不仅是时代赋予我们的历史使命,而且也是我们必须承载的艰巨任务。鉴于以上认知,我们将目光投向古老的戏剧剧种——新晃侗族傩戏,从学理层面探究其知识体系,从历时视角把握其历史变迁,从空间维度析理其具体存在,把它独具个性的艺术生命、魅力独特的艺术特征和不同凡响的表现形式充分展示出来。并就其现状、创新传承问题提出我们的见解。目的是为继承、弘扬、保护、发展和研究好新晃侗族傩戏尽一份微薄之力,使新晃侗族傩戏这朵奇葩青春永驻,常开不谢。

第一章 新晃自然与人文环境

第一节 自然生态

一、区划建置

位于湖南西部边陲的新晃故地相传为两千多年前（秦汉时期）的夜郎国治地，唐、宋时期曾两度被设置为夜郎县。这里是夜郎国王的诞生地，是夜郎人民歌舞的海洋，亦为夜郎文化的创生地。这里的农耕文明、稻作文化、鼓楼艺术、巫傩文化保存完整，原始祭祀遗风的牛图腾、竹崇拜、土地崇拜，以及浓郁民俗风情的斗牛、斗鸡、斗画眉、对歌等延续千年，构成了历史悠久、形式多元、蕴涵丰富的文化存在。

新晃，古称"晃州""晃县"等，今易名为"新晃侗族自治县"。1987年，在湖南省文物普查中，工作人员在新晃的江口、柏树林、长乐坪、新村、沙湾、十家坪、曹家溪、石马溪等地遗址中，发现了旧石器时代的刮削器、尖状器、石核、石片，新时期时代的石斧、动物化石以及古代铜鼓等。经考古专家考证，早在5万~10万年前，新晃故里就有早期先民在此生产劳作、繁衍生息。

历史记载，新晃故地夏商时期为禹贡荆州之域，春秋战国之时属楚，秦时划归属黔中郡。西汉设为武陵郡无阳县，东汉置于武陵郡辰阳县。

三国、两晋至南朝齐时为武陵郡舞阳县,南朝梁时归南阳郡龙标县,隋代为沅陵郡龙标县辖地。唐贞观八年(634年)拆龙标置夜郎县,夜郎之名始于此。圣历元年(698年)改夜郎县为渭溪县。唐末五代十国时期,改为晃州辖境。宋熙宁七年(1074年)易名为卢阳县。北宋大观二年(1108年)至宣和二年(1120年)复名夜郎县。明代,置晃州驿、晃州巡检司,属沅州之地。清嘉庆二十二年(1817年),置晃州直隶厅,属辰沅道。民国二年(1913年),始称晃县。1949年11月,晃县和平解放,人民政府成立,为会同专区管辖。1952年先后改属芷江专区、黔阳专区。1956年12月,新晃侗族自治县经国务院批准成立,为怀化市管辖至今。

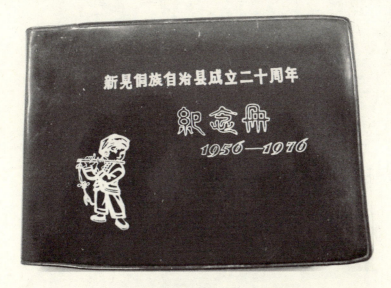

新晃侗族自治县成立二十周年纪念册

新晃侗族自治县全境占地面积约1 508平方公里,下辖新晃、波洲、兴隆、鱼市、凉伞、扶罗和中寨7镇,洞坪、大湾罗、方家屯、晏家、林冲、天堂、黄雷、凳寨、茶坪、新寨、贡溪、李树、禾滩、碧朗14乡,另设有米贝和步头降2个苗族乡。总人口约为29万,分属侗、汉、瑶、苗、回等26个民族,其中侗族人口占据全县人口总数的80%以上,是一个侗族人口聚居县。

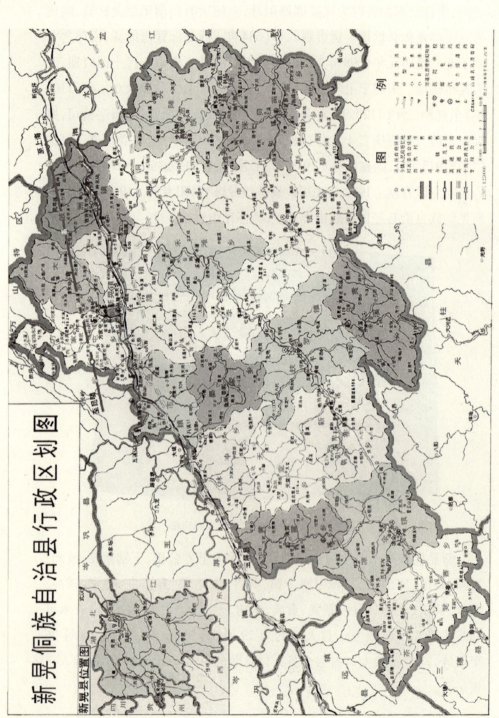

新晃侗族自治县行政区划图

二、地理地貌

新晃侗族自治县位于湖南省最西部,居湖南"人头形"版图的"鼻尖"上,地处东经 108°47′13″—109°26′45″、北纬 27°4′16″—27°29′58″,东西长约 52.5 公里,南北纵横约 42.3 公里。东靠芷江侗族自治县,西接贵州三穗县,南邻贵州天柱县,北连贵州万山特区、玉屏县等地。素有"湘黔门户""滇黔咽喉"之称。这里物华天宝、人杰地灵,境内山峦起伏、河谷密布、交通便利、资源丰富。境内溪流众多,形成许多溪谷平地。沅江上游的支流舞水流经县境北部。南、西、北三面环山,地势较高,东部为地势低矮的丘陵地貌。而中部带状隆起向舞水、平溪两谷地倾斜,形成"三山两河谷"的地貌特征。海拔大多在 500~1 100 米之间。最高点位于县城东南方的天雷山,海拔 1 136.3 米;最低点位于东部的波洲江口,海拔只有 287.7 米。

山地

山地是新晃境内最主要的地貌类型,覆盖全境,高度多在 500 米以上。山地总面积达 1 268.89 平方公里,占据全县总土地面积的 84.11%。丘陵地貌海拔约在 350~550 米(局部超出 550 米)之间,主要分布在舞

水、平溪两岸与山地接壤地带,呈条、带状分布,呈波状起伏,但幅度不大。县城附近及少数乡镇有分布,总面积约120平方公里,占全县总土地面积的8%左右。境内平原主要是河谷平原,集中分布在舞水河、平溪、西溪及其支流沿岸地区,呈长条、块状分布,地势较低,地面平坦,坡度较小,面积约74平方公里,占全县总面积的5%左右。此外,境内还有少量岗地与山原分布。其中岗地起伏较小,顶部平缓,呈微波状分布;山原地面平坦,地势开阔,坡度不大,呈丘状分布。

悠悠舞水河

全县水域宽广,有大小河流260余条,属长江水系的沅水支流——舞水河流经县境,还有平溪、西溪、中和溪、龙溪贯穿东南西北。舞水河是该县的主流,发源于贵州省佛顶山东麓的福泉市罗柳塘,经玉屏流入新晃境内,连通县内鱼市、方家屯、兴隆、波洲等地,汇集平溪、乌木溪、团溪、林溪等大小溪流10多条。境内流程约25公里,流域面积大约340平方公里。

三、气候温度

新晃侗族自治县属中亚热带季风湿润气候,四季分明,冬冷夏热,山地气候明显,属垂直差异较大的气候特征。年平均气温为16.6℃,年平

均降水量1160.7毫米,全年日照时数在1014.5~1590.2小时之间,年平均气温在15.9~18℃之间。境内气温变化年际变化较小,年平均气温相对稳定;日平均变化呈"四季"周期性更变。县内无霜期为298天,有霜日为12天。每年11月中旬之际,初霜来临,终霜日最晚可推迟到次年3月中旬。

四、资源禀赋

新晃侗族自治县,地处云贵高原苗岭余脉向武陵山系过渡地带,森林覆盖率达67.8%,生态良好;全县土地资源丰富,总面积约2263058亩,有水田、旱地、园地、林地、草地等多种类型;农副产品丰富,其中牛肉、烤烟、龙脑樟号称"夜郎三宝",是全国秸秆氨化养牛示范县、湖南省烟叶生产基地县、湖南省中药材产业化开发示范县,盛产猪、牛、羊、玉米、稻谷、红薯、马铃薯、柑橘、刺梨、烟草、油桐、天麻、银杏、杜仲、龙脑樟、油杉、松、杂木、竹等农副产品。

凤凰卫视在天井寨拍摄的农耕文化(龙立军供稿)

境内生存有上百种动物品种。其中动物主要分哺乳类、鸟类、两栖类、鱼类、爬行类等五大门类,常见哺乳类有水牛、黄牛、猪、马、山羊、狗、

猫、兔、豪猪、白面狐、金钱豹、野猪、猴、穿山甲、黄鼠狼、松鼠、家鼠、田鼠、狐狸、蝙蝠等；鸟类有鸡、鸭、鹅、鸽子、白鹭、野鸡、野鸭、竹鸡、锦鸡、老鹰、鹧鸪、秧鸡、杜鹃、猫头鹰、黄鹂、啄木鸟、乌鸦、麻雀、岩燕等；两栖类有娃娃鱼、蟾蜍以及青蛙类等；鱼类有鲫鱼、草鱼、青鱼、铜鱼、泥鳅、黄鳝、鳜鱼等；爬行类有蛇、龟、壁虎、草蜥、石龙子等；此外还有软体动物蜗牛、河蚌、田螺、滩螺以及蠕形动物蚂蟥、蚯蚓等。

植物种类也很丰富，分科繁多，主要有木兰科、茴香科、五味子科、番荔枝科、樟科、毛茛科、睡莲科、木通科、防己科、马兜铃科、十字花科、梧桐科、黄阳科、桑科、葡萄科、山柳科、杜鹃科、苦木科、含羞草科、银杏科、杉科、松科、柏科、兰科、竹科、姜科等七八十余个科类。

境内能源矿产资源较多，其中钾矿石储量9亿吨，重晶石储量2.8亿吨，为全国特大型矿床。新晃县境内已发现矿产资源20余种，有铁、铜、铅、锌、金、汞、硒、碲、镉、重晶石、磷、钒、硅酸盐钾、水晶、石煤、石灰岩、饰面石材、砖瓦黏土、建筑用砂以及温泉等。水能资源理论蕴藏量7.9万千瓦，可开发量4.2万千瓦。在黄雷乡、洞评乡、贡溪乡、米贝乡、凳寨乡等修有100~1 000瓦水电站8座，装机19台，年发电量3 195千瓦。

沪昆高铁新晃站

新晃侗族自治县区交通独特。320国道、湘黔铁路贯穿县境，沪昆高速公路、松从高速公路以及长昆高铁在新晃腹地呈十字形交汇，是通往大西南的交通要道，素有"湘黔通衢""滇黔咽喉"之称。

第二节　人文环境

新晃侗族自治县人文历史悠久、夜郎文化积淀深厚，被费孝通先生誉为"楚尾黔首夜郎根"。这里是湖南的历史文化名城之一，文化特色浓郁，原始稻作文化、巫傩艺术保存良好，民风民俗极具特色。

一、语言特征

（一）侗语

新晃侗族自治县是以侗族为主体民族实行区域自治的地区，全县总人口270 584人，其中侗族人口216 818人，占全县人口的80%。侗族人口居住比较集中的禾滩、李树、扶罗、贡溪、中寨、米贝、碧朗等乡镇使用侗语。

侗语属汉藏语系壮侗语族（又称黔闽南语族或侗泰语族）中的侗水语支。新晃侗语属于侗族北方语言的第二土语，是当地汉语与西南官话相结合的结晶，也是县内侗族人民重要的交际工具，在日常生活中广泛使用，尤其以中寨、扶罗、贡溪等地最为常用。

据《新晃县志》载，新晃侗语有38个声母，其中单纯声母29个，腭化声母5个，唇化声母4个，没有全浊音声母；韵母36个；分14个声调，其中舒声调9个，促起调5个。所用语汇有单纯词与合成词两类。

（二）汉语

新晃侗族自治县通用的汉语属北方方言西南次方言，也称西南官话。主要以县城及其附近乡镇所用的汉语为标准方言，覆盖面积较广，除周边

少数乡镇受他地语言影响和侗语区域外,其余乡镇多说汉语。并且汉语中只有个别字、词的发音存在细微的差别,而无明显的汉语分片现象。

汉语方言有23个声母,37个韵母。并且有些音是不能用汉语音标来标记的,故存在国际音标标记的情形,如声母c的发音与汉语不同,而用[c]标记。声母中的zh、ch、sh的发音是不卷舌的;还有一种值得注意的情况是在新晃汉语中j、q、x和zh、ch、sh、h与f,与普通话是有部分差别的。如普通话中的声母"zh",新晃话念"j",相应的"ch"念"q","sh"念"x",而"fan"在新晃话中念"huan"。也有前鼻音与后鼻音与普通话有部分差别的现象,如"en"读成"eng"、"in"读成"ing"等。

新晃方言有四个单字调,阳平调值55,阴平调值为35,上声调值214,下声为51。

(三) 行话

所谓"行话"是指只专门在某一行业中使用的特殊语言。新晃民间或集镇各行业,都有自己的专业术语,在本行业和同辈人之间流行。有的用于表述本行业的经验、规矩;有的是起内部交流暗语作用的双料话;这些行业用语、双料话等统称为"行话"。还有在农村凉伞、凳寨、林冲等地把汉语倒过来说的倒话。如汉语"你去哪里?"说成"里哪里去你?"。

(四) 其他

除去侗语、汉语外,新晃境内还有极少数人受周边语言文化的影响讲苗语、回语等。苗语,属汉藏语系苗瑶语族苗语支,新晃苗语属湘西方言土语。现今,苗语主要在米贝乡、布头降乡等苗族人民中使用,其音节均有声母、韵母与声调。声母有送气与不送气之分;韵母有高元音、鼻辅音之别;构词方式只要有四音格和附加音成分,中心词之后通常为修饰成分,讲究主—谓的语序。而散居在新晃境内的回族一般使用新晃汉语方言,在执行伊斯兰教礼时通常使用阿拉伯语和波斯语,但流传范围不广泛,仅仅在少数回族人中通行。

二、民间习俗

（一）生产习俗

新晃古属沅州。明代正德年间《沅州志》曰："沅俗尊古重礼,务本力穑,不作无益"。在农业生产相对落后的社会中,人们从事农事活动、抵御自然灾害、祈求丰年都寄托于神明。如稻谷播种时的"耕媾礼"、插秧之前的"开秧门"、烧香驱虫的"驱虫害",以及"击鼓篠秧""扫阳春"等都是民间旧俗。现今仍然可见农村存在的"扫阳春"习俗,即每年年终、年头将家中彻底清扫,扫到溪边,烧香祭拜,意在祈求风调雨顺、五谷丰登。此外,在农村日常生活中还流行有上山打柴"敬山神"、工程开工要"起水"等习俗。

（二）生活习俗

生活习俗主要表现为衣食住行、岁时节气、婚丧喜庆等方面形成的规范和礼仪。如侗族人在服饰上的性别、婚否、大小之分；春节期间打糍粑、做粉粑、熏腊肉,房屋结构、出行日期等也有明确规定；在岁时节气方面,每逢节气,村民都要烧香、纸钱祭拜。而婚丧嫁娶的礼节更为浓厚。

侗族闹年锣会

(三)信奉习俗

新晃人民祭祀活动有悠久的历史,他们都信奉祖先有灵。每年时逢清明、中元、冬至三节,村村寨寨都要举行祭祖活动。除节日祭祖外,平常每逢已故长辈的生日、忌日,也要在神龛前备好酒肉,烧香纸奠拜。

除了祭祖活动浓重外,新晃人民还信仰万物有灵,天、地、日、月、星辰、雷、电、风、雨、山川、河流等,甚至动物、植物,就连自然灾害、人类疾病都被认为是神灵主宰的。供信奉的寺庙遍布各地,沿途的路口也有许多土地庙宇,这些便是他们信神的例证。

土地庙

三、宗教信仰

(一)佛教

早在宋代时期,佛教就在新晃这片土地上广泛活动了。老晃城舞水南岸松林山建有南崖宫,就是佛教的祖师殿。明代,是佛教在新晃(时称晃州)的兴盛时期,柏树林、大宴家、柳林、杨家桥等地均修建有庙宇,住着僧侣。到清代末期,晃州所在地修有庙宇80余处。民国时期,绝大部分庙宇毁于外敌入侵和战乱,从事佛事的人数也日益减少。"民国"十九年(1930年),由老晃城祖师殿主持僧人发起,组织成立了中华佛教联合

会晃县分会,地址设在祖师殿,时年,会员仅有27人。教会以"弘扬佛教,利世济生"为宗旨,得到政府的保护。至"民国"二十八年,会员人数增至73人,分布在县城、波洲、兴隆、鱼市等地。晃县新中国成立以来,佛教活动遂停,僧、尼相继还俗。

(二) 道教

道教于清代传入晃州地区。据《晃州厅志》载:贡溪转岑山耸立群峰、松林荫棰,先后有陈公、杨子在石洞中修道。黄雷五显庙常住有道士。民国时期,绝大部分庙宇毁于外敌入侵和国民战乱,"民国"十七年(1928年)10月,杨荣禄发起成立了晃县道教会,会址设在"民国"四年修建的龙溪口瑶池宫内,会员为45人。"民国"十八年增至175人。而后,因活动减少,至"民国"二十八年仅存8人。随着晃州的解放,道教消失。

(三) 基督教

"民国"五年(1916年)9月,美英等国的基督教教徒指派牧师杨指正到晃县龙溪口设立"福音堂",收有教徒29人,"开期受洗,礼拜查经",受到政府保护。几经辗转,至"民国"十八年,据晃县宗教户口统计,境内有基督教徒114人。晃县解放时,基督教活动基本终止。1952年,全县境内仅有6处教堂继续进行传教活动。基督教自1950年起得到县政府的保护,短短4年后,基督教徒增至400余人。"文化大革命"时期,基督教活动基本被取消。改革开放以来,逐渐得到恢复。

(四) 伊斯兰教

伊斯兰教,旧称回教,于清康熙年间随回族迁入晃州而传入。民国时期主要在犀角洞、蔡家等村庄流传,并在这两个自然村之间建有传教会址——清真寺。晃州新中国成立以来,回族人民的正当宗教活动受到人民政府保护,时任教会主持蔡治民还当选为县人大代表、政协委员、常委。1983年,县政府批准,对20世纪50年代被毁的清真寺予以重建,为教徒开展正常活动提供了场所。

四、文化艺术

（一）传说故事

新晃侗族自治县的民间传说故事,语言简洁、情节曲折、题材多样、内涵丰富。有的刻画英雄志士、淑女悍男;有的描写花鸟虫鱼、山河湖海;有的反映昼夜更迭、日耕夜息……大多通过诗歌夹道白的形式娓娓道来,耐人寻味。比如酒店塘一带流传的《老婆子卖酒》、中寨一带流行的《杨天应收云雾》、贡溪的《大洞法师杨法祖传说》《姜大王的传说》、李树的《三江口传说》《观音庙传说》、扶罗的《龙塘的故事》以及民间广为传唱的《纳曼与纳耶坳上对歌》《张良张妹的传说》等。

（二）民间歌谣

新晃侗族地区是歌舞的海洋、诗的故乡。不论男女长幼,人人都会唱歌也能编歌。歌谣形式多样、内容丰富。有古歌、盘歌、酒歌、情歌、苦歌、婚嫁歌、叙事歌、丧葬歌等体裁。它们或高亢激昂,或柔情似水,反映着侗族民众生活的方方面面。1986 年,新晃侗族自治县文化局、民族宗教管理局等组织采编《民间文学资料·歌谣》,收录有《借带歌》《陪嫁歌》《祝寿歌》《劝世歌》《长工歌》《儿歌》《老人歌》等千余支歌谣。现今较有影

侗族民歌上演新晃磨寨"六月六"坳会

响的民间歌谣有侗族垒词、侗族山歌、侗族箭歌、木号、土号、凉伞腔山歌、撬岩号子等。

（三）传统曲艺

曾经流传在新晃侗族自治县境内的传统曲艺主要有小调、渔鼓、鼓词以及杂曲四大类。小调大多为民间艺人在山歌的基础上加工而来，通俗易唱、节奏明快、旋律优美，多为一人演唱，有时用二胡、笛子等伴奏。渔鼓是新中国成立前曾在县城、集镇的茶社经常表演的艺术形式，也有的艺人走村串户靠唱渔鼓为生，还有的专门用渔鼓来为红白喜事助兴。渔鼓演唱通常为艺人身背渔鼓、边敲边唱。渔鼓的曲调朴实，唱腔有柔腔、一字板和多腔体三类。鼓词也称"莲花闹"，是新中国成立前农村人走村串户上门讨粑粑的主要手段，有时也用于为婚娶、房屋落成等喜事祝贺。鼓词用快板引奏，其句式不规整，常见有五字句、七字句、九字句等。唱词多具即兴性、针对性特征。杂曲主要是彩龙船，这是农历正月民间广为演唱的一种娱乐性较强的曲艺艺术。通常由前艄公、姑娘以及后艄公三人组成表演团队，演唱以前艄公为主，姑娘主要为后艄公帮腔。彩龙船的唱词内容随意性强，常常是在具体环境中触景生情即兴创作而来。

首届侗族民间文化艺术节上演侗族传统曲艺

（四）民间歌舞

新晃侗族民间歌曲样式繁多,富有浓郁的乡土韵味。民间歌曲有山歌、垒歌、劳动歌、风俗歌以及宗教歌曲等类型。山歌有高腔山歌和平腔山歌之分,高腔山歌多为慢板,多出现在叙事性不强的民歌（民间称为"花歌"）中,流行于凳寨、凉伞以及黄雷等地,其节奏自由,歌词多用"啊溜"等衬词作拖腔,其声调明朗嘹亮。平腔山歌多为中快板,其节奏规整、旋律委婉,多用在叙事性、歌唱性较强的民歌（民间称为"正歌"）中,常常出现在各种歌会、坳会以及红白喜事场景。垒歌是新晃侗歌的最早形态,其旋律变化多姿,极具侗乡色彩,调式常为五声调式中的宫、徵、羽三种,其演唱形式有说话似的"讲歌",也有似唱非唱的"吟歌"。风俗歌主要指在民间各种仪式活动中演唱并世代传承下来的传统歌曲,包括酒歌、婚娶歌、丧事歌、祝寿歌、动土歌、啊雾歌等。劳动歌是民众在田间地头劳作时演唱歌曲的总称,境内流传的劳动歌主要有插秧歌、打谷歌、划船歌、拉纤歌、割草歌、砍柴歌以及舞水号子等。宗教歌曲主要指宗教仪式活动中用于伴唱的歌曲,有佛歌、道歌等。民间传统舞蹈种类也十分丰

侗族花鼓表演场景

富,主要有采茶灯、花灯、打钱棍、咚咚推、龙舞、蚌壳舞、狮子舞、彩龙船等。民间存留的戏曲主要有傩戏"咚咚推"、高腔戏、汉剧、菩萨戏、傩堂戏、妹妹玩龙等。

五、文史景观

(一)皂溪侗家寨

湖南省新晃侗族自治县扶罗镇的皂溪村侗家寨,早在三千多年以前就已打下了人类繁衍的烙印。据现有大姓舒氏与姚氏80岁以上的老人们回忆,他们的先祖进入皂溪定居也已有800多年的历史。在他们先祖未入皂溪定居之前,这里曾聚居过360多户人家。当时新娘出寨担水怕回程找错人家,还要事先用石灰撒在地上作路标。近代进入皂溪定居的先民,以姚氏始祖在先,舒姓始祖随后,其次才迁入龙姓、杨姓、刘姓、钟姓、吴姓、黄姓、石姓、陈姓等姓氏人家。皂溪侗家寨由铁榜、大寨、冲么三个自然寨组成,唯大寨最大,有四个村民小组,寨子坐北向南,山环水绕,自下而上,井然有序。放眼望处,有如民间"坐入龙口、步入云梯"之说!

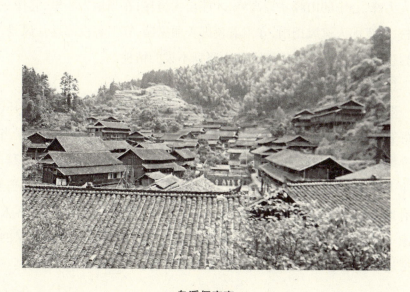

皂溪侗家寨

皂溪侗家寨现聚居有 11 个村民小组,190 户人家,村民 826 人。该村各姓氏的人口比例为:舒姓 60%,姚姓 20%,龙姓 10%,吴姓 3%,杨姓 3%,其他姓 4%。民族人口比例为:侗族 97%,苗、汉等其他民族 3%。全寨现有民房 219 栋,其中木质结构 194 栋,砖木结构 25 栋。木质结构房屋主要传承了我国北侗风情二檐子屋的模式,设计大方,造工讲究,特色鲜明,气势恢宏。

(二) 神奇夜郎峰

夜郎峰并不是指夜郎所有的山峰,这里专指古夜郎新晃方家屯乡石坞溪村的双狮峰,海拔 600 多米高,占地 20 多亩。峰顶有 3 个奇峰:牛角峰、击鼓峰和将军峰,山上有三个古营盘,十三个屯,"黄公屯"最著名,是古战场。

双狮峰四周没有高山,只有绿色林木。绿色的画面中,有一个白点,那是一道石门。一夫当关,万夫莫开。早晨有云堆在石门口,用脚踢不走。你一走开,云也顺着走。往远处看,崇山峻岭没有了,云雾荡漾在一起,显得极其平静。风吹得很紧,雾气中能挤出水来。拨开云雾,能看到天的最高处,也能看到山下的最阔处。在当地人心里,双狮峰不是峰,山高人为峰,心中的山峰才算高峰,才能出大境界;在当地人心里,它像一棵巨松,为夜郎人遮风挡雨,守卫着夜郎美丽家园,守卫着夜郎这片风景,守卫着夜郎这片土地,守卫着夜郎人坚韧不拔的精神。

(三) 好客合拢宴

"合拢宴"是侗族人招待客人的独特方式。侗族是一个民风古朴、热情好客的民族,一直以来就流传着"抢客"的习俗。所谓"抢客",据当地人介绍就是在节庆日,一个寨子的侗民到另一个寨子做客,客人入寨,作为主人的寨民就会蜂拥而至,尽其所能哄抢客人,场面热闹非凡。当然,也有抢不到的,那么就只好到客人多的家里去商量,要求分客人,客人多的家里不同意,则提出建议:没有客人或客人很少的家里可将自家的食物搬过来一起吃,桌子不够就架板子拼起来,就形成了后来的合拢宴。

（四）贵宾拦门酒

拦门酒，是侗族节日和婚嫁喜事必不可少的节目，贵客到来，进门前先要经过这道拦门酒的考验。凡重大节日和婚嫁活动，主人都会在寨门或家门前用鲜竹做一道迎宾门。门前用桌子或二人凳拦住，桌上放着腌鱼、腌肉或其他肉类下酒菜。用红线或花带吊着一只牛角，一头拴在迎宾门的正中央，一头拴在牛角的角尖上，盛上酒，拦门的姑娘或媳妇用手捧着酒等着客人的到来。喝过拦门酒，主人会给你奉上下酒菜，并用手把菜送到你口里，你千万不要嫌弃主人不讲卫生，要不会落得个看不起人的罪名。当然，随着时代的变化，细节上也有了些变化，如在芭蕉侗族乡，寨门口就不用牛角而用碗了。

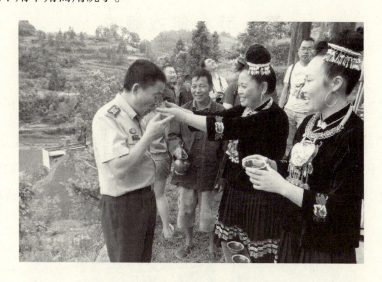

贵宾拦门酒（龙立军供稿）

第二章 傩戏概说与研究综述

第一节 傩戏概说

一、傩戏释义

"傩戏"中的"傩"字,本意如何尚无确定的考证结果。傩戏,是历史、民俗、民间宗教和原始戏剧的综合体,其演剧形态最早可上溯到原始社会时期图腾崇拜的傩祭仪式。故而可以说,傩戏是古代"驱鬼逐疫、祈福消

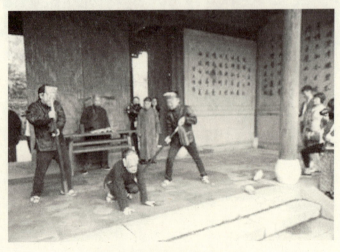

侗族傩戏演出场景(龙立军供稿)

灾"的祭祀仪式的程式化戏剧。

早在商周时期,《周记·夏官》中就有先民以"歌舞事神"的记载,说"凡祭祀天地,拜谒祖先,驱鬼逐疫时,需由巫师主持,亦多有舞蹈形式"。而古代的傩祭仪式活动中的主持称作"巫觋"。东汉许慎撰的《说文解字》云:"女为巫,男为觋"。可见,古代的傩祭仪式活动中有两个重要的角色,即巫与觋。他们被视为通向神灵的重要人物,享有崇高的神权职位。至周代,巫觋的作用逐渐被能歌善舞、能驱鬼逐疫的方相氏所取代。《周记·夏官》中记载说:"方相氏掌蒙熊裘,黄金四目,玄衣朱裳,执戈扬盾,帅百隶而事难之,以索室驱疫。"成为后人所谓"驱傩"的最早记载,其中"黄金四目"是"面具",标志着傩戏艺术的最初形态。《后汉书·祀仪志》描述了宫廷中驱傩逐疫的盛大场面,也对方相氏率百官驱鬼逐疫的表演有生动的描绘。

魏晋南北朝至隋代的傩祭仪式沿袭汉制,但队伍更为庞大,所驱之"疫"也由先前的"弃之于水中"改为"逐出郊外"。唐代年间,傩仪在唐王的倡导下,不仅作为具有供人观赏的祀仪,而且还专门为此设立了管理机构。唐代段安节的《乐府杂录·驱傩》中记载,太常寺及其所属大乐署、鼓吹署等乐舞机构承担驱傩仪式活动。

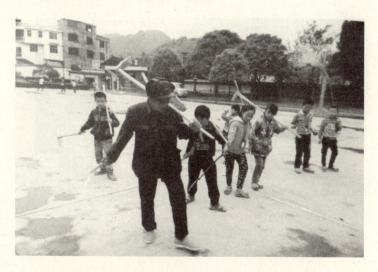

传承人龙开春在教授小学生跳侗族傩戏(龙立军供稿)

宋代，傩祭、傩仪、方相氏等被判官、小妹、土地、钟馗等鬼神所取代，出现了众多的戏剧人物，其演出阵容盛大。孟元老的《东京梦华录》卷十载："至除日，禁中呈大傩仪，并用皇城亲事官，诸班直戴假面，绣画色衣，执金枪龙旗。教坊使孟景初，身品魁伟，贯全副金镀铜甲装将军；用镇殿将军二人，亦介胄，装门神；教坊南河炭，丑恶魁肥，装判官；由装钟馗、小妹、土地、灶神之类，共千余人，自禁中驱祟南熏门外，转龙湾，谓自埋祟而罢。"①

20世纪以来，随着西方列强的入侵，加之国内战争的爆发，我国大部分地区的傩戏随之毁于一旦。仅在一些地处偏远的山区延续了"冲傩还愿"为目的的祭祀仪式活动，使得少数原始的傩戏在艰难中幸免于难，存留至今。成为中华优秀传统文化的代表之一。

傩戏演出所用语言为各地地方方言。其曲调基本上是本地群众熟悉的戏曲腔调，伴奏多使用锣、鼓、钹等打击乐器。其演出形式特别，几乎都要戴面具上场表演，并且与冲傩、还愿等宗教仪式活动融为一体。早期的傩戏演出中，还穿插捞油锅、捧炽石、过火炕、踩火砖、吞火吐火、踩刀梯等巫术表演。而今的傩戏演出已经脱离巫术表演，发展成为独立的演剧形

新晃侗族傩戏部分乐师

① 于一.巴蜀傩戏[M].北京：大众文艺出版社，1996：5.

态,主要通过反复大幅度的程式动作进行舞台呈现,在长期的舞台演出实践中逐渐形成了一套固定的演出程式,并传习至今。

二、湖南傩戏

"成礼兮会鼓,传芭兮代舞;姱女倡兮容与;春兰兮秋菊,长无绝兮终古……"这是屈原行吟澧浦时,以当地的巫觋神祠为素材吟诵出的传世名篇《九歌》中的句子。东汉学者王逸在《楚辞章句·九歌序》中说:"昔楚国南郢之邑,沅、湘之间,其俗信鬼而好祀。其祀,必作歌舞以乐诸神。"雄浑而又哀婉的傩戏歌声,从先秦时代飘来,至今萦绕在沅湘二水及其支流民众生活之中。

作为一种演剧形态,湖南傩戏约于康熙年间在湘西形成,并经沅水一带传入长江流域,迅速向各地扩散,并结合当地风土人情,融合当地民间音乐,吸收其他戏曲艺术,形成了不同的艺术流派和风格特征。

傩戏在湖南各个民族的聚居地都有演出,三湘百姓对古老的傩文化始终怀着敬畏之情。各地一代代民间傩文化的爱好者,将这份宝贵的文化遗产传承下来。今存具有代表性的有沅陵辰州傩戏、新晃侗族傩戏、高椅傩戏、梅山傩戏、溆浦傩戏、临武傩戏以及桑植傩戏等。

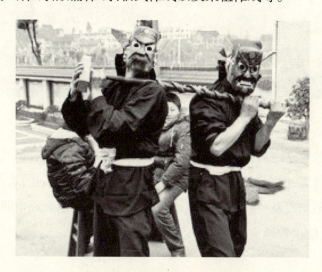

梅山傩戏《搬据匠》演出剧照

脱胎于远古原始傩祭仪式活动的傩戏演剧形式,是戏剧文化、宗教文化以及各种民间艺术的综合体,曾经一度遍布三湘四水,省内的苗、侗、瑶、土家族村寨都有其活跃的身影,并有地方特色的称谓。如在湘西一带被称为傩堂戏、傩神戏、土地戏、师公子戏等;在湘南一带也有师道戏、狮子戏、脸子戏等多种称谓;湘北一带习惯称之为傩愿戏、姜女儿戏,而湘中则称还傩愿、老君戏等。

傩是古代驱疫降福、祈福禳灾、消难纳吉的祭礼仪式。巫傩逐步融入了杂技、巫术等内容,并吸收其他地方戏剧种的艺术养料,逐渐走向戏剧化。到了清代的同治、光绪年间,傩戏已初步脱离傩坛,登上戏台,而且常年都可以演出,说明当时的傩戏盛极一时。

临武傩戏演出场景

新中国成立之后,带有封建迷信色彩的傩戏受到抑制,在我国大部分地区渐渐消失,但在湖南省的一些地方还保存着这种古老的戏曲形式,湘西、湘南、湘北以及一些少数民族地区还活动着一些业余或半职业化的傩戏团体,致使少数地方的傩戏得以延续下来。

三、新晃傩戏

湖南新晃侗族地区的傩戏,侗语称为"咚咚推"或"嘎傩",汉语称为"侗家傩愿戏""傩歌戏""跳戏"以及"面具戏"等。这是湖南省新晃侗族自治县境内流传的古老而风格独具的民间戏剧艺术形式和演剧形态。在20世纪80年代以前,这种传统的傩戏艺术主要流行于新晃侗族自治县的贡溪四路、波州柳寨、沙湾乌木溪以及步降等地。新时期以来,随着经济社会的发展、城镇化进程的加快,傩戏艺术赖以生存的生态环境遭受破坏,傩戏也渐渐淡出了人们的视野。而今的新晃傩戏仅存留于贡溪四路的天井寨。

天井寨位于湘黔交界的顶天山北侧,地处北纬27°、东经108°。相传明代永乐十七年(1419年),靖州一位名叫龙金海的侗族人为了寻找丢失的白牛而来到此处,在这里他发现有一股长流的清泉,遂在此地定居。天井寨之名由此而来。

天井寨寨门

天井

新晃侗族傩戏是原始农耕文化孕育而来的有简单情节的演剧形态，侗语是其舞台音韵；音乐曲调大多取自当地山歌、小调，常用曲牌有【花腔】【溜溜腔】【石垠腔】【山歌腔】【吟诵腔】【垒歌】等；剧目多以反映本民族生活的内容为主，如《跳土地》《癫子偷牛》《老汉推车》等；也有表现历史故事的《关公捉貂蝉》《古城会》等；傩戏演出的最大特点是演员必须戴面具（当地俗称"交目"）登台演出；其表演动作，以演员踩三角形舞步配合"锣鼓点"的方式呈现。

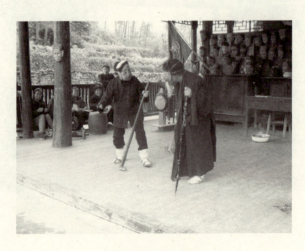

《跳土地》演出剧照

第二节 研究综述

我国是世界闻名古国之一,历史悠久、文化灿烂。中国的傩文化最早可上溯到远古时期的傩祭仪式活动,其历史渊源久远。历朝历代的古籍文献中都有关于傩祭仪式活动的记载。傩戏是在傩祭仪式活动中独立发展起来的戏剧形态,其艺术生命不仅与傩祭仪式活动息息相关,而且还在历史的展衍中不断获得新的内涵与外延,彰显出独立而丰富的文化品格。在我国,关于傩文化的研究始于20世纪50年代,但六七十年代以前,虽有部分学者涉足傩文化研究,却因势单力薄、资料难觅等因素的制约,未能成气候。直到改革开放时期,国内关于傩文化的研究状况才大有改观,涌现了一批傩文化研究者,他们的成果不仅为我们了解傩文化提供了便利,也引来了国外学人的目光。

一、国内视阈

我国傩戏的历史源远流长,古代典籍文献中关于傩祭仪式活动的记载便是确证。《分门古今事类》曰:"昔颛顼氏有三子,亡而为疫鬼。于是以岁十二月,命祀官时傩,以索室中而驱疫鬼焉。"表明在颛顼(五帝之一)之时,民间就已经出现了原始的傩祭仪式活动;宋高承的《事物纪原》有云:"周官岁终命方相氏率百隶索室驱疫以逐之,则驱傩之始也。"这个记载则表明驱傩活动始于周代。显然,周代的驱傩活动是原始社会时期傩祭仪式活动的延续。

在国内,将目光投向傩戏,展开专门系统研究的成果始见于20世纪50年代王兆乾对安徽贵池傩戏的考察。他于1953年在上海的《文艺月报》七月号上发表了题为《谈傩戏》的专题论文。该文被学界公认为新中国成立以来公开发表的第一篇傩戏研究专题论文,王兆乾也被认为是我

国当代傩文化的开拓者。

新晃县"非遗"办主任杨世英(左)在搜集傩戏资料(龙立军供稿)

由于傩带有浓厚封建文化色彩,20世纪初期是受压制的对象,加之国内战争的影响、"文革"十年的摧残,我国存留的相关"傩"文化的史料很少,绝大多数人对傩文化心存敬畏,却力不从心。

改革开放以来,经济的发展、社会的稳定以及宽松的氛围,为世人揭开傩戏的神秘面纱提供了便利。逐渐涌现出一批围绕傩文化研究的学者和成果。其中较有影响的是曲六乙和庹修明。20世纪80年代初期,他们便将目光聚焦在古老的傩文化领域,查阅文献、深入田野,梳理、发掘了一批研究成果。代表性专著主要有高伦的《贵州傩戏》,于1987年由贵州人民出版社出版,该书对贵州傩戏的形成、表演特征、分布地域、文化内涵等展开了全面的分析论证。王恒富主编的《傩·傩戏·傩文化》于1989年由文化艺术出版社出版,书中收录有18篇傩文化研究专题论文。庹修明的《傩戏·傩文化:原始文化的活化石》于1990年由中国华侨出版公司出版,该书分"傩戏的原始形态""傩戏与民俗""傩戏面具""傩戏与巫术""傩戏与萨满教""生殖崇拜与傩坛巫术"六大部分,作者在后记中明确指出:"傩戏是傩文化的载体,傩文化的历史积淀和覆盖面都很惊人,是人类社会历史文化大系统中容量很大而又具有相当稳定的因素,因而具有多学科的研究价值。"

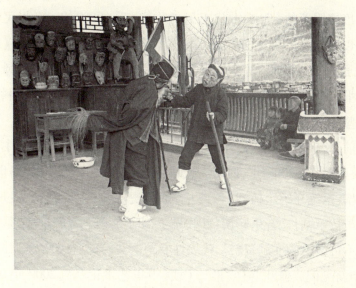

《跳土地》演出剧照

顾朴光等编的《中国傩戏调查报告》于1992年由贵州人民出版社出版,书中收录了12篇傩戏调查报告。由中国艺术研究院戏曲研究所、安徽省艺术研究所、安庆行署文化局等编的《傩戏·中国戏曲之活化石:全国首届傩戏研讨会论文集》于1992年由黄山书社出版。庹修明著的《巫傩文化与仪式戏剧研究:中国傩戏傩文化》于2009年由贵州民族出版社出版。该著作分上下篇共18个专题,对傩文化进行了翔实的解读。关于傩戏傩文化研究的著作还有曲六乙著的《傩戏·少数民族戏剧及其他》(1990年,中国戏剧出版社)、玉溪地区文化局与云南省民族艺术研究所编的《云南傩戏傩文化论集》(1994年,云南人民出版社)、康保成著的《傩戏艺术源流》(1999年,广东高等教育出版社,2005年修订再版)、严福昌主编的《四川傩戏志》(2004年,四川文艺出

新晃侗族傩戏"咚咚推"著作

版社)、庹修明著的《叩响古代巫风傩俗之门》(2007年,贵州民族出版社)等,以及召开的一系列戏剧国际会议和陆续在《戏剧艺术》《文艺研究》《戏剧》《文学研究》等刊物上发表的一篇篇论文,对于推动傩戏研究起到了举足轻重的作用。也为我们研究新晃侗族傩戏提供了资料基础和方法借鉴。

目前,关于新晃侗族傩戏的专题研究成果,代表性论著是《中国侗族傩戏"咚咚推"》(2008年,四川人民出版社),该书由江月卫、杨世英、杨丽荣编撰,系统介绍了傩戏"咚咚推"的历史源流、主要特征、表现形式、传承人与传承剧目、音乐腔调,并收录了部分专家学者的论述,是研究侗族傩戏不可多得的文献资料。代表性专题论文,有综合的论述,如孙文辉的《湖南新晃侗族傩戏"咚咚推"》(载《中华艺术论丛》,2009年00期),吴声的《新晃侗族傩戏》(载《中国演员》,2010年第5期),杨先尧、吴继忠的《贡溪侗傩文化起源及其经济属性》(载《艺海》,2010年01期);有文化内涵的探析,如李怀荪的《侗族傩戏"咚咚推"的文化内涵》(载《民族艺术》,1995年01期),章程的《侗族傩舞"咚咚推"的象征符号解读》(中央民族大学硕士论文,2011年),穆昭阳、杨长沛的《傩戏"咚咚推"与天井侗族的文化记忆》(载《戏剧文学》,2012年第11期);有表演特征的研究,如《侗族傩戏"咚咚推"的表演特征及价值初探》(载《科技信息(学

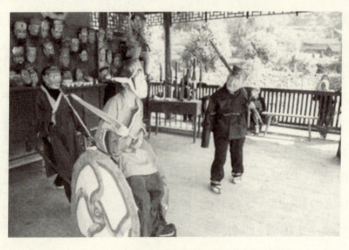

《老汉推车》演出剧照

术版)》,2008年32期);也有传承保护的研究,如杨世英的《侗族傩戏现状令人忧》(载《中国文化报》,2011年04月26日006版),戈康的《浅谈侗族傩戏的传承状况——以新晃县为例》(载《时代经贸》,2011年08期),覃嫔的《新晃侗傩"咚咚推"舞蹈艺术初探》(载《民族论坛》,2012年02期),《论侗族非物质文化遗产的保护与开发——以侗族傩戏"咚咚推"为例》(载《文艺生活·文海艺苑》,2011年01期),穆昭阳、胡延梅、杨长沛的《现状、问题与守承:天井侗族傩戏"咚咚推"的调查》(载《民间文化论坛》,2013年01期),覃庆贵、叶力的《天井寨,农耕巫傩今犹在》(载《民族论坛(时政版)》,2013年10期),周秋良的《傩戏"咚咚推"的特点及其保护》(载《湖南社会科学》,2013年05期),王淑贞、张敏、张立芳的《村寨非物质文化遗产保护与旅游开发的概念性构想——以新晃天井寨侗族傩戏"咚咚推"为例》(载《全国商情(理论研究)》,2014年09期),张川的《大山深处的璀璨之花——湖南新晃侗族傩戏"咚咚推"调研》(载《艺海》,2014年04期),王淑贞、张敏的《天井侗寨傩戏"咚咚推"保护与旅游开发的保障措施设想》(载《价值工程》,2014年29期);还有艺术赏析的成果,如杨果朋的《侗族"咚咚推"的艺术特征及赏析》(载《中国音乐》,2009年02期),蔡多奇的《侗族傩戏"咚咚推"赏析》(载《当代教育理论与实践》,2011年07期),钮小静、张敏、王淑贞、王文明的《侗族傩戏"咚咚推"的构成与特点新探》(载《艺术研究》,2014年03期),钮小静的《侗族傩戏"咚咚推"戏剧艺术价值管见》(载《艺术探索》,2014年04期),钮小静的《侗族傩戏"咚咚推"音乐文化价值管窥》(载《音乐创作》,2014年12期)等。

此外,在历次傩戏学术研讨会上和各类戏曲图书资料中也能见到新晃侗族傩戏零星的记载,如1981年的《湖南傩堂戏资料汇编》,1982年的《湖南省传统戏曲剧本选》第47辑《傩堂戏志》,1988年的《湖南傩堂戏志》以及《中国音乐词典》《中国大百科全书·戏曲卷》《中国戏曲志》《湖南地方戏曲剧种志》等辞书。

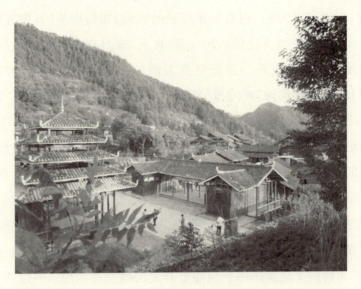

天井寨侗族傩戏戏台

二、国外视野

中国的傩文化渊源久远、内涵丰富,也吸引了国外专家学者的眼球。在这方面,以日本学者最具代表。其中广田律子基于对中国傩坛、傩仪、傩神、傩舞、傩乐、傩戏、傩面具的长期调查研究,不仅写出了系列专题论文,而且在其著作《鬼之来路——中国的假面与祭仪》①中对中国傩文化的各种表现形态作了深层的解读,阐述了中国傩文化的发生、发展以及传播;并将其与日本的傩文化进行比较研究,彰显出中国傩文化的独特价值和艺术魅力。日本学者诹访春雄的《日本的祭祀与艺能:取自亚洲的角度》②将中国的傩文化与日本的祭祀仪式置于亚洲的大背景中展开探究,揭示出彼此之关系。

此外,田仲一成的《中国乡村祭祀研究——地方戏的环境》③《中国巫

① [日]广田律子.鬼之来路——中国的假面与祭仪[M].王汝澜,等,译.北京:中华书局,2005.
② [日]诹访春雄.日本的祭祀与艺能:取自亚洲的角度[M].凌云凤,译.长沙:湖南美术出版社,2002.
③ [日]田仲一成.中国乡村祭祀研究——地方戏的环境[M].东京:东京大学出版会,1989.

戏演剧研究》①等著作,龙彼得的论文《中国戏剧源于宗教仪式考》②等都为我们的研究提供了资料基础和方法借鉴。由此观之,国外学人的研究较多关注以祭祀仪式活动为内核的中国傩文化研究。

国内外专家学者考察侗族傩戏(龙立军供稿)

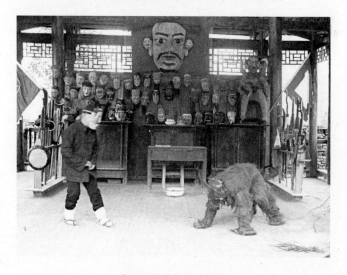

《癫子偷牛》演出剧照

① [日]田仲一成.中国巫戏演剧研究[M].东京:东京大学出版会,1993.
② [英]龙彼得.中国戏剧源于宗教仪式考[J].王桂秋,等,译.台北《中外文学》,七卷十二期.

以上所述文献资料对本书的写作有很大的启示,并有一定的借鉴价值和指导意义,也为我们今天的新晃侗族傩戏研究提供了资料基础和方法借鉴。

专家学者考察侗族傩戏(龙立军供稿)

第三章　发展脉络与艺术特征

第一节　发展脉络

一、历史渊源

湖南文史研究馆员、著名民俗学家、侗学家林河表示，湖南西部的古黔中地是中国最早的农耕文明和傩文化的发祥地，它们是荆楚文化的重要构成部分，也是距今保存最为完好的原始文化形态，并在现代科学文化的冲击中顽强地存活下来，显示出原始古朴而又绚烂的文化魅力。

在通往天井寨的石板路上

今新晃侗族自治县上古时期属古西南蛮地。自古以来，此地民间盛行祭祀之风。据《沅州府志》曰："至春秋大赛，行傩逐疫，尚在行之，此又古礼之未坠者。"而《岭表纪蛮》也明确记载说："苗侗诸族多祀之，其出

处无可考。"由此可见,湖南西部一带傩文化的历史至少可以追溯到春秋前期。

湖南新晃侗族傩戏是在原始傩祭仪式活动的基础上独立发展起来的演剧形态。从学理的层面说,其历史渊源理应上溯到上古时期的原始傩祭仪式活动;从空间的视野看,新晃侗族傩戏与周边的傩戏同源而又有独有的特征;从历时的角度论,新晃侗族傩戏的发展与区划变迁、人口迁徙、文化交流又有着"剪不断理还乱"的复杂关系;从分布的境遇说,新晃侗族傩戏在20世纪80年代分布在波洲柳寨、步头降、沙湾、乌木溪以及贡溪等地,而今却仅存贡溪四路。

新晃侗族傩戏戏台

由于侗族自古只有语言没有文字,即便是1958年国家颁布侗族文字以来,相关侗族傩戏的资料记载也很少,说明探寻新晃侗族傩戏的渊源、文化内涵、历史变迁等都还有很大的空间。

目前的资料显示,新晃侗族傩戏"咚咚推"的缘起还没有查到确切的证据。大多以天井寨的源头作为侗族傩戏的起点,即认为从明代永乐十七年(1419年)算起,距今最多600多年。这种观点科学与否,我们暂且不论。根据民国二十二年的《龙氏族谱》中提供的信息,来到天井寨定居

的第一代龙性人氏龙金海是前零陵太守龙伯高的后裔。《古文观止》之《诫兄子严敦书》称龙伯高是陕西西安人。由此可见,新晃侗族傩戏的渊源与中原的傩仪祭祀有着一定的关联。这在天井寨戏台旁的《中国侗族傩戏历史渊源碑志》中有记载。

关于新晃侗族傩戏的缘起,当前学界主要有以下几种说法:

（一）靖州起源说

持有这一观点的人,其依据是《龙氏族谱》中记载有"咚咚推头在靖洲（位于湖南怀化）尾在天井"的说法,并以《天井碑志》上的碑文来佐证。资料显示,天井寨设有供奉盘古神像的盘古庙一座,坐落于天井寨东头;而在天井寨西头设有供奉侗族英雄杨再思神的飞山庙一座。庙宇神像下方的木柜中存放有"咚咚推"表演的服饰、面具等。村民轮流每年祭奠,都要跳"咚咚推"。这一演出情况在《天井碑志》上

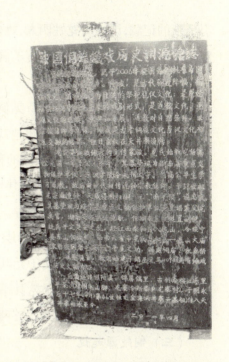

《中国侗族傩戏历史渊源碑志》

《龙氏族谱》

有清晰的记载,说当时龙姓四人、姚姓三人、杨姓一人参与演出。其中飞山庙位于今靖州境内,于是也就有了侗族傩戏起源于靖州的说法。

(二) 贵州起源说

持有这种观点的人认为新晃侗族傩戏"咚咚推"与贵州的地戏有许多相似之处。"咚咚推"与贵州地戏在民间都俗称"跳戏",二者的演出都由开箱、祭神、表演、封箱等固定的程式构成,舞台动作都以单腿小跳步为基础,都用锣、鼓、钹等打击乐器伴奏,均需戴面具上场,表现的内容都以反映历史故事和现实生活为主等。另外,《龙氏族谱》记载"咚咚推"的源头应该在贵州古州平茶(今榕江县乐里乡平茶),族谱上显示龙姓第45代子孙龙地盛和弟弟龙地文于元顺帝二年(1334年),从古州平茶迁徙至靖州,一年之后又辗转至新晃县平溪龙寨,后来又于永乐十七年(1419年)迁入天井寨。这样才有了"咚咚推"起源于贵州的说法。

(三) 铜鼓源起说

持有这种观点的人主要从"咚咚推"的伴奏乐器、演奏曲牌等方面来判断。在"咚咚推"的伴奏乐器中,铜鼓是必不可少的传统乐器,其渊源可追溯到上古的百越民族生活时代。古代文献不乏记载,如唐五代时期著名词人孙光宪的《菩萨蛮》中记载到:"铜鼓与蛮歌,南人祈赛多。"表明铜鼓在唐五代时期作为歌的伴奏乐器使用已经十分盛行。1979年,新晃侗族自治县出土了明代黄铜质铜鼓一面,经考证,它与永乐年间用于为"咚咚推"伴奏的"锣鼙"同源。并且,"咚咚推"仍保留有锣鼙传统曲牌,如《闹年锣》《月月红》《四季发财》《十八罗汉》《懒龙过江》等。

据《龙氏族谱》("民国"二十二年)载:龙姓四十五世祖龙地盛与弟弟龙地文于元顺帝二年(1334年)从贵州榕江(旧称古州)的乐里乡平茶,迁徙至湖南靖州飞山脚下;元顺帝三年(1335年),龙地盛迁往今新晃县平溪龙寨。明洪武年间,龙姓四十六世祖龙金海、龙金湖从龙寨迁四路村盆溪寨,住了三十余年。明代永乐年间,盆溪寨农民为了找寻丢失的白牛,登顶寻找,发现山顶之背有一犹如天池的盆地,便将此地报告龙金海兄弟,其随即派人前往察看,感慨这里"山环水绕,气聚风茂,可以为宅"。

于是于明永乐十七年（1419年），龙氏家族从盆溪迁入，开荒破土、安家落户，并将新迁取名为"天池"，后世易名为"天井"，龙金海成了龙氏进入天井寨的始祖。①

右图《龙氏族谱》载："一处天井雾云戏场园圃一屯，系我秀环公后裔公共之地。"其中的"雾云戏场"据考证就是傩戏"咚咚推"演出的专门场所。据查证，秀环公生于明弘治五年（1492年），卒于明隆庆六年（1572年），系"咚咚推"第九代传人。这一记载充分说明，明代中叶，侗族傩戏"咚咚推"已经有了专门的演剧场所。

《龙氏族谱》中关于天井寨辖地的记载

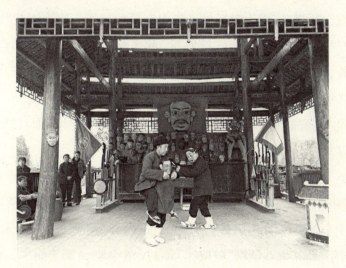

《菩萨反局》演出剧照

① "民国"二十二年（1933）《龙氏族谱》："四十六地盛长子金海生顺帝己卯八年七月初二寅，至明纪洪武年间，与弟金湖由平溪龙寨徙四路盆溪三十余载。遇一白牛，跃池未出，二公遂登四顾，见其地脉山环水绕，气聚风藏，可为住宅，乃于永乐十七年又由盆溪迁焉。因名之天池。公段宣德庚戌年九月十二日申时，寿九十二岁，为天井始祖。"

根据《龙氏族谱》的记载,作为演剧形态的侗族傩戏"咚咚推"的源头,应当是"古州"(今贵州榕江一带)。后经靖州于明永乐年间传至天井寨。

二、发展进程

承上所述,明代永乐十七年,龙姓人氏从盆溪迁入天井寨,开始在此地定居。一住就是67年。直到明代成化二十二年(1486年)姚姓人氏从田家寨迁居此地,开始了姓氏杂居。后又有杨姓人氏迁入,形成了龙、姚、杨三姓组成的村寨,延续至今。

据《龙氏族谱》记载以及老艺人反映,姚姓人迁入就能参与傩戏演出,表明傩戏演出在侗族区域业已盛行。但是杨姓人氏参与傩戏演出是20世纪50年代的事。起初,傩戏"咚咚推"只在春节等重大节日,或遇灾疫时的上演。

经过四百余年的繁衍生息,清代道光年间,天井寨人口超过千人,经济状况也有所提升,成为附近村民集中交易的场所。这为傩戏"咚咚推"的发展提供了有利的条件。"咚咚推"除了例行的春节演出和遇灾疫时的演唱外,每逢场期也要演出。咸丰年间,傩戏"咚咚推"在三番五次的农民起义中遭受了重创,但还是以坚强的艺术生命存留下来。

1949年,解放军进驻天井寨,盘古庙存放的"咚咚推"面具被带走,但民间仍以"涂面化妆"代替面具上演"咚咚推"。

1956年,中央民族民间音乐普查组来到天井寨,围绕着傩戏"咚咚推"的音乐和表演进行了深入的采访调查,完成了《侗族傩戏"咚咚推"调查》,载于《湖南民间音乐普查报告》,并辑有"咚咚推"简介和唱腔曲谱。[①] 同年,新晃傩戏队携"咚咚推"剧目《跳土地》《癫子偷牛》参加黔阳专区举办的首届群众文艺调演,分获一、二等奖。这标志着"咚咚推"开始脱离宗教坛门,走向民众舞台,其影响力日益扩大,深受群众欢迎。1959年新晃侗族傩戏以剧目《雪山放羊》参加黔阳专区举办的第二届群

① 人民音乐出版社,1957年初版。

众文艺会演,获得二等奖。

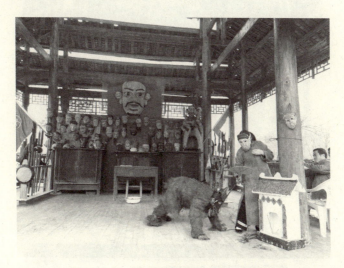

《癫子偷牛》剧照

"文革"十年,天井寨的盘古庙和飞山庙在"破四旧"活动的摧残下毁于一旦。演剧场所也被征为农耕用地,"咚咚推"进入了发展的"停滞期"。直到改革开放的号角吹响,被禁止的古老傩戏艺术才得以缓慢复苏,其艺术价值才逐渐得到人们的重视。1992年,怀化地区艺术馆资助

侗族傩戏入选国家级
非物质文化遗产名录牌匾

800元人民币,用于制作面具、添置服装,傩戏"咚咚推"的本来面目才得以恢复。

2002年,新晃侗族自治县将天井寨定为傩戏文化传承基地,各级政府相继出台了一系列措施,对这一古老艺术进行抢救与保护。2006年,经县文化局申报,国务院批准,侗族傩戏"咚咚推"被列为首批国家级非物质文化遗产名录。随后建立了新晃侗族傩戏传承基地(戏台)和傩戏剧院。

傩戏传承基地

傩戏剧院

2007年12月,"天井寨"被中南大学列为文学院大学生新晃非物质文化遗产保护科研实践基地。

如今新晃侗族傩戏在各级政府文化部门以及天井寨傩戏班成员的共同努力下,演出走向正常化。经常参与县境内文化节演

文艺会演获奖证书

出,也参与省、国家举办的文艺演出,深受群众和专家学者的喜爱。

2014年,新晃侗族傩戏戏班参加在乌镇举办的"第二届国际戏剧节"。戏班成员以质朴而大方的表演赢得了广泛的赞誉。

天井寨侗族傩戏班参加第二届乌镇国际戏剧节留影(龙立军供稿)

2014年新晃县文化局在县委县政府的指导下,开展了系列傩戏进校园传承活动。

傩戏戏班进校园传承活动时合影

第二节　艺术特征

新晃侗族傩戏"咚咚推"是原始先民祭祀仪式活动在侗族农耕社会长期积淀、发展起来的演剧形态,具有古朴的原始遗风、鲜明的个性风格和强烈的农耕文化气息。总体来说,侗族傩戏地方风格浓郁、音乐曲调质朴、表演情节真实、行当角色齐全、情感表达细腻、人物刻画鲜明,并且在剧目、面具、服饰、头饰以及道具等方面都有着独特的艺术特征。

《菩萨反局》剧照

一、剧目类型

新晃侗族傩戏"咚咚推"的剧目主要取材于神话传说、历史故事以及现实生活。依据题材来源及表现内容的差异,其剧目主要分为四大类型。

其一是反映本民族历史故事的剧目。此类剧目大多具有神话色彩。如传统剧目《姜郎姜妹》(今已失传)取材于姜良姜妹两兄妹在漫天洪水之时喜结良缘、创造人类的传说;剧目《盘古会》取材于盘古开会排定人

类工作与寿命的历史故事等。

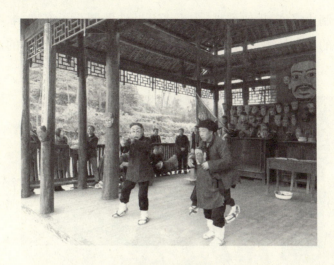

《菩萨反局》剧照

其二是反映汉族历史故事的剧目。这类剧目大多以反映三国历史故事为主。如剧目《桃园结义》中刘备、关羽、张飞在桃园结义,通过射箭、爬树、甩稻草、搬石头等方式来排定大小;剧目《云长养伤》说的是关云长出征时,被庞德将肠子射伤,看香婆、巫师以及华佗等为其治病;等等。

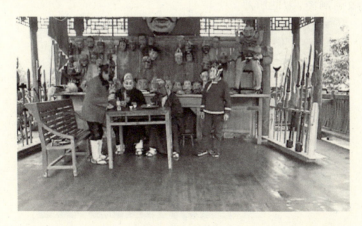

《桃园结义》剧照

其三是惩恶扬善的教育类剧目。如剧目《癫子偷牛》反映癫子好逸恶劳,偷盗秀才家的黄牛,被抓、捆绑起来责打,有着极强的教育价值。又

如《天府掳瘟,华佗救民》,描述瘟疫流行天井寨,请来香婆跳神,巫师冲傩都无法制止瘟疫,华佗到来,为患者开肚洗肠制止了瘟疫,歌颂了华佗救死扶伤的高尚品德,又具有反封建迷信的现实主义和浓郁的浪漫主义色彩。

《天府掳瘟,华佗救民》剧照

其四是反映侗族民间生活的独有剧目。如剧目《铜锣不响》描述了一村寨巡逻员将铜锣拿到小竹生处去换吃的了,用竹簸箕蒙上牛皮纸做了一个假铜锣。当外族来犯时,巡逻员手中的"铜锣"不响了,情急之时,小竹生敲响铜锣,为他解难。

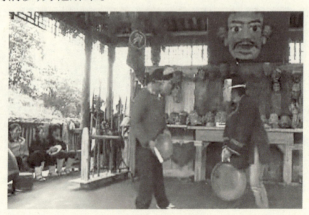

《铜锣不响》剧照

上述剧目类型,不论是反映民族民间历史故事还是神话传说,不论题材源自本民族还是其他民族,一经进入"咚咚推",剧中人物、情节一律世

俗化、生活化、地方化。如剧目《桃园结义》是根据《三国演义》改编而来，剧中刘备、张飞、关羽三人排定大小的爬树、搬石头、甩稻草都是侗族民间常见的游戏活动，而在《三国演义》中是没有这些情节的。同样取材于《三国演义》的剧目《关公捉貂蝉》中，小鬼帮貂蝉挡箭，关公学侗族巫师作法降服小鬼的情节，在《三国演义》中也未曾见到。

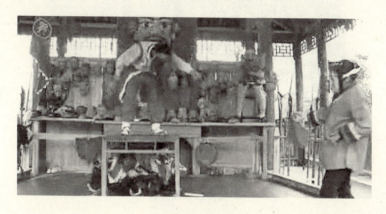

《关公教子》剧照

换而言之，新晃侗族傩戏"咚咚推"剧目的演出，其舞台呈现是依据侗族人民固有的生活习俗、审美追求来进行处理的。即便是以历史故事、英雄传说为内容的剧目，如《云长养伤》《关公教子》这类历史人物的形象塑造、情节表现也都通通按照当地的民俗风情来进行舞台化处理。若生病、降灾，通常就要去请看香婆，去请巫师来冲傩还愿。

二、面具扮相

面具，在原始的傩祭仪式活动中就起着十分重要的作用。早在商周时期，先民为了增强傩祭仪式的祭祖效果，主持傩祭仪式的方相氏面部就佩戴着"黄金四目"，手"执戈扬盾"。这在《周礼·夏官》中有明确记载："方相氏掌蒙熊皮，黄金四目，玄衣朱裳，执戈扬盾，帅百隶而时傩，以索室驱疫。"其中的"方相氏"就是傩祭仪式的主持人，是神的化身，具有驱鬼逐疫、消灾纳吉的本领；其中的"黄金四目"就是我们今人所谓的面具。在傩戏表演中，面具是傩戏塑造人物形象的重要手段，同时也是构成傩戏

必不可少的道具。佩戴面具登台表演是傩戏有别于其他戏剧表演艺术的鲜明特征。

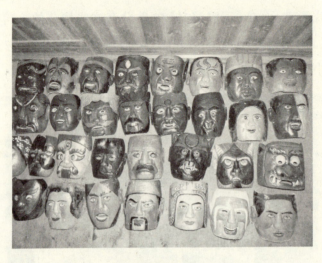

新晃侗族傩戏面具

新晃侗族傩戏"咚咚推"作为一种成熟而又自成体系的演剧形态,它是一种融演唱、舞蹈、念白以及乐器演奏于一体的综合表现性艺术。面具是其塑造人物形象的重要手段,必不可少。

面具,侗族人称"交目",民间俗称"脑壳子",通常由当地工匠用楠木雕刻后着色而成。高约30cm,宽约25cm。侗族傩戏"咚咚推"现存面具42具,其中饰演妖神鬼怪的有8具,分别是傩公(姜郎,1具)、傩母(姜妹,1具)、土地神(1具)、雷公(1具)、雷婆(1具)、小鬼公(1具)、小鬼婆(1具)、瓜精(1具);饰演普通群众的有7具,分别是农人(2具)、农妇(2具)、后生(1具)、姑娘(1具)、孩童(1具);扮演秀才的1具;饰演官衙人物的有5具,分别是县官(1具)、差役(4具);饰演神职迷信的有3具,分别是看香婆(1具)、巫师(1具)、神童(1具);饰演流氓地痞的有2具,分别是癞子(1具)、强盗(1具);饰演历史故事人物的有13具,即刘高(1具)、刘备(1具)、张飞(1具)、关公(1具)、吕布(1具)、貂蝉(1具)、关平(1具)、周仓(1具)、王允(1具)、蔡阳(1具)、华佗(1具)、甘夫人(1具)、糜夫人(1具);扮演动物的有3具,即牛(1具)、马(1具)、狗(1具)。

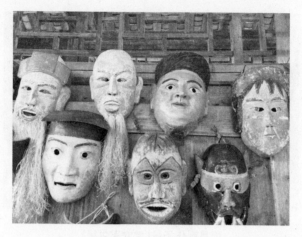
新晃侗族傩戏面具

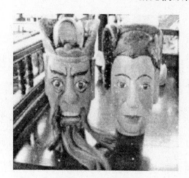
傩公、傩母面具

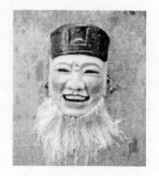
土地神面具

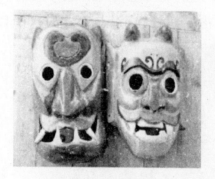
小鬼公、小鬼婆面具

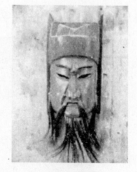
关公面具

　　上述面具是依据剧中人物角色扮相的需要设计、雕刻而成的。颜色以暖色为主，做工精良，突出了戏剧脸谱化的艺术特点，具有较高的艺术价值。

面具制作场景(龙立军供稿)

三、服饰装束

新晃侗族傩戏"咚咚推"的服饰由当地缝纫师按照剧中角色扮相需要设计制作。所有服饰做成后,通常都要绣上极具侗族特色的图案,并打上年月日等制作信息。并把两块布条钉在一条宽腰带上,装扮时,将腰带系在腰间即可。通常情况下,扮演历史人物的角色上身穿对襟衣,下身着马裤;扮演文官、神仙与读书人等人物都身着长衫;其他人物的服装则按照角色需要来设计。如瓜精,瓜的原形是绿色,就让瓜精穿上绿衣绿裤,以示由瓜成精。狗,生活中常见花狗,就让狗穿上一套花衣。牛,黑色牛

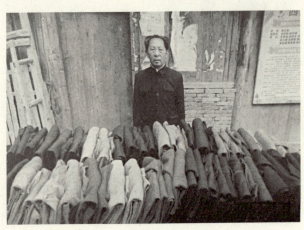

侗族傩戏戏服缝纫师:龙显尤(龙立军供稿)

为多,就让牛穿一套青衣服。而鬼公鬼婆,无生活根据,就按照当地人对鬼的想象,给鬼穿上红花背心、红色裤子。所有演员脚穿布鞋。

侗族傩戏演员所穿布鞋

四、头饰装扮

新晃侗族傩戏"咚咚推"的头饰也有自己的独特处理。剧中各种角色戴上面具以后,头上均缠上约八尺长的黑色丝帕,帕子两端从后脑勺垂下来。据艺人介绍,"咚咚推"的头饰装扮也是其演出的一抹亮色。这样的头饰设计让"咚咚推"的舞蹈动作及表现更具动态感,更能显现神灵妖怪的飘逸诡秘,同时也能在表演过程中配合着其他装饰产生视觉审美的立体效果。

五、使用道具

兵器类道具

农耕器具类道具

侗族傩戏传承人和他制作的人力车(龙立军供稿)

新晃侗族傩戏"咚咚推"使用的道具依据剧情内容与表现的需要添置,通常以农耕器具和兵器类道具居多。常用的有《菩萨反局》中将人背在背上的菩萨;《老汉推车》中一架人力车;还有刀、剑、戟、梭镖、布带、龙头拐杖、拂尘、锄头、镰刀、油纸伞、木凳、竹簸等。

盘古神像

侗族傩戏进校园展演活动场景(龙立军供稿)

第四章　音乐本体与表演特征

第一节　音乐本体

新晃侗族"咚咚推",因其表演时伴奏锣鼓的节奏和鼓点而得名。由于其留存地——天井寨地处偏远,交通不便,长期在一个较为"封闭"的自然与人文生态中传承发展,故而形成了稳定的风格特色。不论是演员还是乐手,不论是剧目内容还是舞台呈现,都具有鲜明的地域风格和浓郁的地方文化色彩。

一、音乐特征

"咚咚推"的音乐是在当地山歌、小调、劳动号子以及宗教祭祀歌曲等基础上发展而来,节奏多为缓慢的 $\frac{2}{4}$ 拍;旋律一律由五声音阶组成,常用五声徵调式和羽调式,其他调式几乎不用;旋律的发展常用民族民间音乐常见的"重复""同头换尾""鱼咬尾"以及"异头和尾"等发展手法;曲体结构通常由上下句构成。

如剧目《跳土地》中农夫演唱的《土地老者在哪里》是五声 F 徵调式,上下句结构,上句的后三小节与下句的后三小节原样重复,而上下句的前三小节不同,显然采用的是"异头和尾"的发展手法。

谱例：《土地老者在哪里》①

土地老者在哪里

《跳土地》农夫唱

龙开春 演唱
杨来宝 记录

$1=\flat B$ $\frac{2}{4}$

‖: $\underline{3\ \underline{23}}\ \underline{6\ 1}\ |\ \underline{2\ \underline{3}}\ \underline{2\ \underline{32}}\ |\ 2\cdot\underline{3}\ |\ \underline{1\ \underline{21}}\ \underline{6\ 5}\ |\ \underline{6\ \underline{2}}\ \underline{1\ 65}\ |$

1. 闷底　藏人 闷底竹（哎），　　不劳　独底 鸟各奴（哟）；
2. 肉赖　苕赖 忙都赖（哎），　　到乃　没间 调国竹（哟）；
3. 展劲　热工 油藏茂（哎），　　国往　家正 旺苦绸（哟）；
4. 年成　赖麻 赖热炎（哎），　　问干　唱嘎 国忙竹（哟）；

$5 -\ |\ \underline{1\ \underline{21}}\ \underline{6\ 5}\ |\ \underline{6\ \underline{2}}\ \underline{2\ 51}\ |\ \underline{1\cdot\underline{6}}\ |\ \underline{1\ \underline{21}}\ \underline{6\ 5}\ |\ \underline{6\ \underline{2}}\ \underline{1\ 65}\ |$

　　　跟调　收泥 油保佑（哎），　　蒲甲　坝朵 讲串洲（哟）。
　　　蒲劳　国苦 泥国裤（哎），　　细嫩　哥伪 在尧谷（哟）。
　　　开闷　开底 开宁成（哎），　　不劳　独底 鸟各双（哟）。

$5 -$:‖

剧目《天赋掳瘟，华佗救民》中的唱段《傩歌》为 F 徵调式，上下句非方整性结构（上句 10 小节，下句 7 小节），下句旋律的开始音是上句的结束音，采用的是"鱼咬尾"的发展手法。

① 江月卫,杨世英,杨丽荣.中国侗族傩戏——咚咚推[M].成都:四川人民出版社,2008:151.

谱例：《傩歌》①

傩　歌
《天府掳瘟,华佗救民》唱段

1=♭B　2/4

姚绍尧　演唱
杨来宝　记录

老君　赐尧　三（呀）圣　哥　（呀），惊动务门　老君　赐尧
老君　赐我　三（呀）声　角　（呀），惊动天上　老君　赐我

三（呀）圣哥（呀），惊动务门南天门；太白细尧拜（呀）文
三（呀）声角（呀），惊动天上南天门；太白给我去（呀）送

信（呀），又请玉皇麻证宁（也哎摊）。
信（呀），要请玉皇来证明（也哎摊）。

二、声腔曲调

傩戏声腔的形成和发展经历了法师腔、傩坛正戏腔和傩戏腔三个发展阶段。法师腔是傩坛法师所哼唱的曲调，其节奏自由、旋律口语化，属朗诵体；傩坛正戏腔多为法事程序中演唱的曲调，正戏腔是发展傩戏腔的基础，其旋律和节奏虽简单，但结构严谨、形象鲜明，并且已经有了行当划分；傩戏腔是伴随着大本戏的演出逐渐融合地方方言、民间音乐、戏曲曲艺等因素，发展形成的戏曲声腔，多以地方方言为舞台语音。

侗族傩戏"咚咚推"的声腔曲调，多由当地民歌如嘎阿溜、嘎消、山歌等发展而成，也吸收了汉族的阳戏、花灯戏唱腔中有益的成分，清新悦耳、委婉动听。常用的有【花腔】【嗬嗬腔】【化财腔】【土地腔】【山歌】【垒

① 江月卫,杨世英,杨丽荣.中国侗族傩戏——咚咚推[M].成都:四川人民出版社,2008:152.

歌】【侗傩腔】【溜溜腔】【石垠腔】（又叫【苗腔】）【吟诵腔】等，节奏鲜明、旋律柔美，极具侗族民间风味。

如传统剧目《樊梨花》（今已失传）中的唱段《战场上杀出一姣娃》便是【花腔】的代表。

谱例：【花腔】《战场上杀出一姣娃》①

战场上杀出一姣娃

《樊梨花》樊梨花［旦］唱

关书培 演唱
张开森 记谱
吴宗泽 校谱

（曲谱略）

如剧目《古城会》中的唱段《古城桃源去追魂》便使用【嗬嗬腔】演唱。

① 选自《中国民间戏曲集成》（湖南卷·下册）第 1995 页。

谱例:【嗬嗬腔】《古城桃源去追魂》[1]

古城桃源去追魂(新晃)

《古城会》刘备[生]唱

关书培 演唱
吴　声 记谱
吴宗泽 校谱

1 = C 2/4

【嗬嗬腔】中速

(哎),一点上元 唐将军,带领十万天仙 兵,带领 十万人(啊) 和马(呀),上(啊)古 桃源(哪)去 (呀)追(呀)　　　　(啊)魂(啊)。

且打 次冬 匡 0 打打 匡打 匡 0 打打 匡匡 且冬 匡)

如三国故事剧目中的关云长唱段《跟随曹操假投降》就是【山歌】的典型代表,该曲为D徵五声调式,旋律舒缓婉转。

[1] 选自《中国民间戏曲集成》(湖南卷·下册)第1994页。

谱例：【山歌】《跟随曹操假投降》①

跟随曹操假投降

《咚咚推·三国故事》关云长［生］唱

姚祖柱 演唱
吴 声 记谱
姚本圣 译配

[乐谱：1=G 4/4，【山歌】]

又如【溜溜腔】，这是"咚咚推"剧目中的主要声腔之一。剧目《古城会》中的唱段《皇嫂围困在山城》就是【溜溜腔】的典型代表。

① 江月卫，杨世英，杨丽荣.中国侗族傩戏——咚咚推［M］.成都：四川人民出版社，2008：156.

第四章 音乐本体与表演特征

谱例：【溜溜腔】《皇嫂围困在山城》①

皇嫂围困在山城

《古城会》刘皇嫂[旦]唱

姚绍尧 演唱
张开森 记录
张家祯 侗文

1=C 2/4

【溜溜腔】 中速

歌词（侗文）	huang! (a) sao (wa) weic (ya) kuenv (na) nyaoh (wa) caoc (di)
歌词（汉文）	皇（啊）嫂（哇）围（呀）鸟（哪）鸟（哇）曹（的）
	皇（啊）嫂（哇）围（呀）困（哪）在（哇）曹（的）

yenc (ni na ao liu na liu na) nyis lingv (a)
营（恩哪噢溜 哪溜哪），尼 听（啊）
营（恩哪噢溜 哪溜哪），只 听（啊）

henl (na) shenv liaox dius huangl (na liu
恁（哪）胜 佻 丢 慌（哪溜
这个（哪）信 肚 内 慌（哪溜

na liu na ao lin na)
哪 溜 哪 噢 溜 哪）。
哪 溜 哪 噢 溜 哪）。

采冬 仓 | 采冬采冬 仓）

liuc (wa) huangc (a) baiv (ya) nya oh jingl (na) jiul (di)
刘（哇）皇（啊）败（呀）鸟 荆（哪）纠（的）
刘（哇）皇（啊）败（呀）在 荆（哪）州（的）

lih (na ao lin na) yiux (wa) jeenv (na)
体（哪 噢溜哪） 油（哇） 圈（哪）
地（哪 噢溜哪）， 又（哇） 转（哪）

① 江月卫、杨世英、杨丽荣.中国侗族傩戏——咚咚推[M].四川人民出版社,2008:158.

$\dfrac{3}{4}$ 　i ⁶̃5　5 0 ｜$\dfrac{2}{4}$ i ⁶̃6 ⁶̃5 5 ｜i ⁶̃6 5 6 i ｜
　　jingl (na) jiul　　luic (ya) mangl (na)　menc (nac na
　　荆　 (哪) 纠　　　堆　(呀) 忙　(哪)　门　(哪) 哪
　　荆　 (哪) 州　　　看　(呀) 刘　(哪)　皇　(哪) 哪

⁶̃5 ⁶̃5 5 ｜i．⁶̃5 5 ⁶̃5 ｜5 0 （锣鼓同前）‖
liu di na　 ao liu na liu na)
溜 的 哪　 噢 溜 哪 溜 哪)。
溜 的 哪　 噢 溜 哪 溜 哪)。

又如【侗傩腔】，也是侗族傩戏"咚咚推"的主要腔调。剧目《古城会》中的唱段《三弟三弟把门开》《桃园三结义》都是【侗傩腔】。

谱例：【侗傩腔】《三弟三弟把门开》[①]

三弟三弟把门开

《古城会》关云长［生］、张飞［净］唱

<div style="text-align:right">龙子明 龙开春 演唱
张 开 森 记录
张 家 祯 侗文</div>

1 = G
【侗傩腔】

$\dfrac{4}{4}$ 2̇ 5̇ 3̇2 3̇ ｜$\dfrac{3}{4}$ 2̇ 5̇ 3̇ i 6̇ 3̇ 2̇ ｜$\dfrac{2}{4}$ i 2̇ 6 0 ｜
　　　sanc div (yei)　　　sanc Div (yei)
（关）三 弟 （耶）　　　三 弟 （耶）
　　 三 弟 （耶）　　　三 弟 （耶）

$\dfrac{4}{4}$ 6 ⁶̃i 3̇ 6̇ 2̇．$\dfrac{2}{4}$ i 2̇ 6 0 ｜(咚咚 推 ｜咚咚 推 ｜咚咚 推 ｜
　　　nyac keip dol (a)
　　　你 克 垛 （啊），
　　　你 开 门 （啊），

咚咚 推) ｜$\dfrac{3}{4}$ 6 i 3̇ ³̇̃2 i 6 ｜$\dfrac{4}{4}$ 0 5 6 i．6 0 ｜
　　　yaoc xic nouc (o　　　　　o)?
　　（张）你 系 奴 （哦　　　　哦）？
　　　你 是 谁 （哦　　　　哦）？

① 江月卫,杨世英,杨丽荣.中国侗族傩戏——咚咚推[M].成都:四川人民出版社,2008:157.

第四章 音乐本体与表演特征

$\frac{2}{4}$ ‖: (咚咚 推 | 咚咚 推) :‖ $\frac{4}{4}$ $\dot{2}$ $\dot{5}$ $\dot{3}$ $\dot{2}$ $\dot{3}$ |
　　　　　　　　　　　　　　　yaoc　xiv　(yei)
　　　　　　　　　　　　　(关) 姚　系　(耶)
　　　　　　　　　　　　　　　我　是　(耶)

$\frac{3}{4}$ $\widehat{3\ \underline{3\ 2}}$ $\underline{3\ 1}$ $\overset{3}{\dot{2}}$. | $\frac{2}{4}$ $\dot{3}$ $\dot{3}$. $\dot{5}$ $\dot{5}$. |
　　ganc (nu)　yix (yo　ao)　　　ziv (a)　yec (nu)
　　关 (奴)　羽 (哟　噢)　　　字 (啊)　云 (奴)
　　关 (奴)　羽 (哟　噢)　　　字 (啊)　云 (奴)

$\frac{3}{4}$ 5 $\widehat{\dot{1}.\ 6\ \dot{1}\ 6}$ ‖: $\frac{2}{4}$ (咚咚 推 | 咚咚 推) :‖ $\overset{6}{\dot{1}}$ 5 3 |
　　cangc (na)　　　　　　　　　　　　yaoc lingv gangc
　　长 (啊)。　　　　　　　　(张) 姚 听 岗
　　长 (啊)。　　　　　　　　　　我 听 讲

$\frac{3}{\underline{2\ 5\ 3}}$ | $\frac{3}{4}$ $\overset{6}{\dot{1}}$ $\overset{6}{\dot{1}}$. $\underline{5\ 2\ 3}\ \underline{5\ 2\ 3}$ | $\dot{1}\ 3\ 2.\ \dot{1}\ 2\ 6$ |
　(ai)　　　yaoc dic daix　gel
　(呃)　　　姚的　大　哥
　(呃)　　　我的　大　哥

$\frac{2}{4}$ $\overset{\dot{1}}{6}$ 6 6 0 | $\frac{4}{4}$ 6 3 $\dot{3}\ \dot{1}$ $\overset{3}{\dot{2}.\ 2}$ | $\frac{2}{4}$ $\dot{1}\ 2\ 6\ 0$ |
　nyaoh hec beec　yeec xiaov yav (ao),
　鸟 河 北　袁 笑 亚 (噢),
　在 河 北　袁 绍 那里 (噢),

$\frac{2}{4}$ ‖: (咚咚 推 | 咚咚 推) :‖ 6 $\overset{\dot{1}}{6}$ 3 $\dot{3}\ \dot{1}\ 3\ 2$ |
　　　　　　　　　　　　yaoc leec yiv (ai)
　　　　　　　　　(关) 姚　特　意 (呃)
　　　　　　　　　　我　特　意 (呃)

6 $\overset{\dot{1}}{6}$ 3 $\dot{3}\ 1$ | $\frac{4}{4}$ $\overset{\dot{1}}{6}$ $\overset{3}{\dot{2}.\ \dot{1}\ 2\ 6\ 0}$ | (锣鼓同前)
renx saos baiv deiv　nyaoh eiv.
仁 嫂 摆 得　鸟 哀。
送 嫂 走 到　这 里。

谱例：【侗傩腔】《桃园三结义》①

桃园聚会三结义

《古城会》关云长［生］唱

姚绍尧 演唱
张开森 记录
张家祯 侗文

1 = C 2/4
【侗傩腔】中速

（以下为简谱曲谱，歌词对照如下：）

(ai) laoc yuanc jiv heih (luo) sanl jeec (luo)
（哎）桃　园　聚　会（罗）三　结（罗）
（哎）桃　园　聚　会（罗）三　结（罗）

yiv (luo), sanl boul dix longx yic (ya) yangh
义（罗），三　波　滴　龙　一（呀）样
义（罗），三　个　弟　兄　一（呀）样

wangc (ai)。（咚咚 仓 咚咚咚 仓 采咚 仓仓 采咚 仓）
汪（哎）。
离（哎）。

youx siv (wa) wo ul nouc (wa) bail dangl (nu) jangv (luo)?
油　系（哇）窝　乌　奴（哇）摆　当（奴）　将（罗）？
又　是（哇）哪　个（哇）去　当（奴）　将（罗）？

youx siv wo ul nouc bail (ya) dangl wangc (ai)?
油　系　窝　乌　奴　摆（呀）当　王（哎）？
又　是　哪　个　去（呀）当　王（哎）？

（咚咚 仓 咚咚咚咚 仓 采咚 仓 采咚采咚 呛）‖

此外，剧目《古城会》中的唱段《三国英雄刘关张》是【苗腔】唱段，该唱段为 D 羽三声调式。

① 江月卫,杨世英,杨丽荣.中国侗族傩戏——咚咚推[M].成都:四川人民出版社,2008:160.

谱例：【苗腔】《三国英雄刘关张》①

三国英雄刘关张

《古城会》蔡阳[净]唱

龙开春 演唱
张开森 记录
张家祯 侗文

$1 = F$ $\frac{2}{4}$

【苗腔】

（乐谱略）

此外，侗傩"咚咚推"音乐还吸纳了民间宗教音乐成分。其旋律比较简单，以口语性和吟诵性为主要特征。如《跳土地》《开财门》剧目的音乐曲调就吸收了道教音乐元素。

① 江月卫，杨世英，杨丽荣. 中国侗族傩戏——咚咚推[M]. 成都：四川人民出版社，2008：159.

《开四门》演出剧照

道教在天井寨十分盛行,据当地老艺人反映,此地建有一座香火很旺的杨华祖庙,专门祭祀道教祖师杨华祖。侗家人无论是动土、建屋、架桥还是乔迁等都要去祭奠他,以求万事顺意。

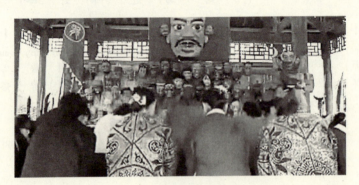

天井寨人祭祖场景

第二节　表演特征

侗族傩戏"咚咚推"是整个侗民族地区独有的保存较为完好的傩文化艺术形式,它有着其他傩戏的共性特征,即表演的目的是为了请神驱

鬼、祈求平安,这种傩戏形式虽然在天井寨传承的几百年间没有太多变化,但实际上在进入新晃之前已经有了一定程度的发展。天井寨自从明朝有人迁入以来,"咚咚推"的传承就一直没有停过,它历来是父传子、母传女,口传心授传承下来。形成了一套完整的演出程式和固定的风格特征。

《背菩萨喊冤》剧照

一、程式性

而今的新晃侗族傩戏"咚咚推"主要在丰收庆祝、祈雨抗旱、祛病消灾等场景中演出,并常常伴随原始的傩仪祭祀活动存在。每年的正月初一到十五、农历七月半的"鬼节"都要上演,并且由龙、姚二姓轮流坐庄主持全村的祭祀活动。它的演出由开台祭祖、唱戏、收台等程序组成。

"咚咚推"每次演出之前都要举行开台祭祖仪式。戏台中央摆放方桌一张,桌上摆放米粑、猪肉、水果、酒杯、酒水等祭品。全村人手执香火纸钱,在桌前列队集合,听候主持人安排,一同祭祀开天辟地的盘古和湘西民族英雄杨再思。主祭人铺摆猪肉、果品、糯米粑和米酒等,向神灵禀报演出目的,祈求神灵保佑,然后鸣炮,搬出演出用具,换上服装,准备演戏。

唱戏阶段,"咚咚推"的演出没有规定的模式和固定的版本,它是根据祭祀人请神的目的而有选择性地表演。但是《跳土地》是逢场必演的

剧目。其余的主要演出剧目有三国故事剧、历史神话故事剧以及侗族傩戏特有剧目。

正戏唱完后,就是收台了。收台,民间也称"送神",即把请来的神灵鬼怪一一送走,演员谢幕,傩戏演出结束。

《土保走亲》剧照

二、戏剧性

新晃侗族傩戏"咚咚推"的表演融合了舞蹈、哑剧等元素,是一种融侗歌、侗舞、手势表演、乐器伴奏于一体的综合艺术表演形式。"咚咚推"的台词和唱腔并不多,主要通过演员的舞蹈动作、肢体语言来表现,充满"哑剧"的意味。侗族傩戏"咚咚推"的表演,除了使用舞蹈、唱腔、念白和乐器伴奏外,哑剧表现形式是不可缺少的重要手段。这种运用哑剧形式来表现故事情节的手法在所有的侗族傩戏剧目中都有,并有专门的设计和表演程式。如:《古城会》中关公表演的"关公耍刀";《天府掳瘟,华佗救民》中小鬼散布瘟疫时表演的"跳小鬼"和华佗为村民治病、开刀手术的程式化表演;等等。

侗族傩戏的面具、服饰装束和使用道具与其他戏曲剧种不同。据当地老艺人反映,傩戏"咚咚推"原有面具共计108面,如今仅存42面,人物造型大多是以人物画像为模版雕刻而成,如关公、张飞、华佗以及村民等;也有一些是工匠依据想象构思雕刻出来,如各种神灵鬼怪、官府士人等;

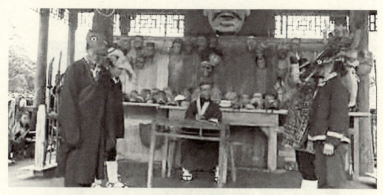
《跳小鬼》剧照

还有动物的造型也是依据生活中的常见形象来刻画,如牛、狗等。面具造型生活化,使观众对角色表演一目了然。此外,傩戏"咚咚推"人物角色的服饰装束都进行了侗化,不论是关公、华佗,还是他方人士,一经进入"咚咚推"剧中,他就是典型的侗家人。如服装上绣着侗族特色的花纹、图案等。

三、舞蹈性

"咚咚推"又叫"跳戏",场上的表演都是在双脚随着锣鼓点踩着三角形的反复跳跃中进行,这种舞步又称为"跳三角",即左脚先踩上三角形的一个点,右脚接着跳三角形的另一个点,左脚又接着跳三角形的最后一个点,三步完成一个三角形。按照"咚咚 推"的伴奏节奏组合编排成一系列的舞台基本台步。在表演中,不论是威严的关羽还是淘气的小鬼,所有角色只要上场都必须踏着"咚咚推"的节奏跳步进行表演。演员上下场也不例外,只有在道白、唱腔及哑剧形式表演时才能停下。这种独具一格的舞步是侗族艺人从牛的形体动作中得到灵感提炼加工而来,既是"咚咚推"表演的主要特色之一,也是其区别于其他戏曲表演的重要标志。以"跳三角"基本台步为基础,侗族傩戏"咚咚推"的"跳三角"动作还有如下几种呈现方式:

(1)跳梅花:即演员上场后,用"跳三角"的基本台步,按照东、南、西、北、中的顺序跳成一个器字形,称为"跳梅花"。"跳梅花"多用于有身

份的角色进出场,如土地、华佗、道师、二郎等。

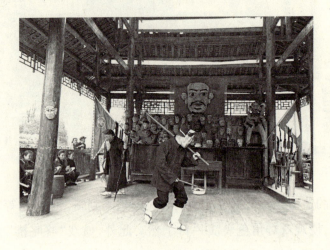

《跳土地》剧照

(2) 半梅花：即演员上场后,用"跳三角"的基本台步,跳成一个品字形,称为"半梅花"。"半梅花"多用于一般角色进出场。

(3) 八字形：即演员上场后,用"跳三角"的基本台步,跳成一个横8字形。"八字形"不仅用于人物角色的进场和出场,而且还可用于两个角色同台表演。如《跳土地》中土地神与种田人的对台表演时就用了这种台步。

(4) 大圈：即演员上场后,用"跳三角"的基本台布,跳一个O形,称为"大圈"。"大圈"一般穿插在两段念白或唱段之间,也可用于人物出场。如剧目《天府掳瘟,华佗救民》中农妇出场叙述瘟疫情况时就用到了这种台步。

(5) 踩洲形：即演员上场后,用"跳三角"的基本台步,跳波浪形,称为"踩洲形"。"踩洲形"一般用于人物出场后,开始道白或演唱之前,有时也在人物下场时使用。

"跳三角"是侗族傩戏"咚咚推"的基本舞步,贯穿于傩戏演出的各种程式之中。如跳土地、跳小鬼、将军背刀、将军甩刀、关公耍刀,以及把子功中的舞剑、耍双刀、流星锤、长枪等,均与"跳三角"融合在一起。

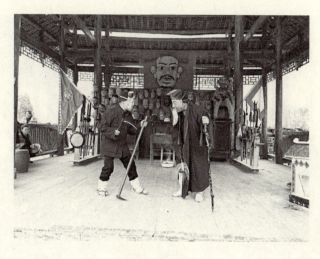

《跳土地》剧照

四、世俗化

侗族傩戏"咚咚推"的演出剧目,不论是神话传说、历史故事剧,还是三国故事、侗族特有剧目,一旦经由"咚咚推"搬上舞台,剧中所有的人物角色通通都要经过世俗化、生活化、地方化的处理。首先,用侗语为舞台语音;其次故事情节要符合当地民众的生活习俗、审美心理。经过世俗化、生活化、地方化的处理,这样的演出才能得到侗家人的认可和赞同。

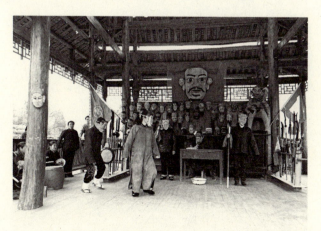

《癞子偷牛》剧照

与侗族傩戏班成员合影

第五章　伴奏艺术与价值追问

第一节　伴奏艺术

一、伴奏特征

新晃侗族傩戏"咚咚推"只以锣鼓伴奏，不托管弦。使用的乐器有鼓、包锣、钹等打击乐器。其演奏方法很简单，两声鼓一声锣，以"咚咚推"为一个基本单元无限反复，以配合"跳三角"的基本舞步台步。曲谱

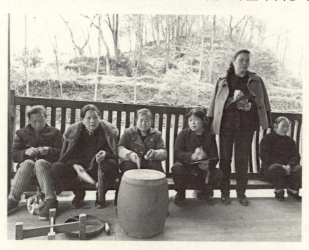

新晃侗族傩戏女性乐手

大致如下：

$\frac{2}{4}$ 咚咚 推｜咚咚 推｜咚咚 推推｜推推 框‖

侗族傩戏"咚咚推"的表演很有讲究，在念白、演唱时是不用伴奏的。伴奏主要用在表演上场、下场、舞台调度、歌唱的前奏、间奏、尾奏、台词的段落处，起着召唤观众、渲染气氛、补充剧情、升华情感等作用。

伴奏曲调称"锣鼓经"，虽然简单却是剧中不可分割的一个重要组成部分，与"跳三角"处在同等重要的地位。"咚咚推"的名称即是从"锣鼓经"得来。形成：咚咚　推｜咚咚　推‖和变化重复的：咚咚　推｜咚·咚咚咚　推‖等伴奏形态。

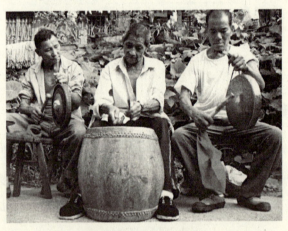

侗族傩戏男性乐手

谱例：伴奏曲牌《四季发财》

四季发财

$\frac{2}{4}$

磬磬　推 0	磬磬　推 0	恰恰　推恰	恰恰　推恰		
咚 咚 咚 咚 0	咚 咚 咚咚 0	咚 咚 咚 咚	0 0 咚		
恰恰 推 0	恰恰 恰	推 0	推 0	恰恰 恰恰	恰 0 推推
0 咚咚 0	咚咚 咚 0	咚咚 咚 0	咚 咚 咚 咚	咚 0 0 咚	

推 推 推 0 |恰 恰 推 恰 |团 恰　　推 0 |框.啦 咚咚 |框 咚咚 |
0 咚咚 0 |咚咚 咚咚 |咚咚咚 咚咚 |框.啦 咚咚 |框.啦
咚咚 |框 - ‖

注:"磬"为钹边打声,"恰"为钹合打声,"咚"为鼓声,"框"为筛锣声,"推"为班锣声（包包锣）,"啦"为磨钹声的象声词。

二、乐器组合

起初,侗族傩戏"咚咚推"的伴奏乐器是侗家人制作的具有独特音响效果的青铜乐器大锣、班锣、包包锣、铙钹和木质乐器桶鼓。大锣,又名筛锣。

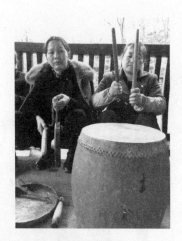

包包锣与桶鼓

钹

如今的侗族傩戏"咚咚推"乐队主要由鼓、包锣（推推锣）、大锣和钹构成。其打法是"咚咚　推|咚咚　推|咚咚　推推|咚咚　推‖"。乐队伴奏总谱如下:

$\frac{2}{4}$ 中速

锣鼓字谱	冬 冬 冬 推	冬 冬 冬 推	冬 冬 冬 推 推	冬 冬 冬 推
鼓	x x x x	x x x x	x x x x	x x x x
大锣	0　　　x	0　　　x	0　　x x	0　　　x
大钹	x　　　x	x　　　x	x　　x x	x　　　x
包锣	0　　　x	0　　　x	0　　x x	0　　　x
小钹	0 x x x	0 x x x	0 x x x	0 x x x

此曲可加花并无限反复演奏。

三、演奏形式

侗族傩戏"咚咚推"的乐队成员经常由四人、五人、六人等组成,也有多人伴奏的形式。不论是哪种乐队组合形式,铙、钹都是乐队中最为重要的乐器,一钹与二钹的组合是乐队的基本结构形式,钹手运用各种不同的演奏手法,通过复杂的节奏变化和音色、力度的对比,敲击出热情奔放、刚柔相济的艺术效果。演奏的排列位置是照顾前后、关照左右的马蹄圆形排列法,既有队形的排列美,声部的安排也十分合理。排列在中间的是大鼓,左边的是筛锣,右边的是班锣,筛锣的旁边是一钹,班锣的旁边是二钹,这种马蹄圆形的排列使两钹之间、钹与鼓之间的视线非常清楚,配合起来,一个简单的动作变化或细微的眼神都能准确体会。筛锣与

侗族傩戏传承人龙立军
向我们展示钹的奏法

班锣、一钹与二钹可以交换位置,在表演中通常以鼓为乐队的核心,但有时一钹也充当乐队指挥,在变换曲牌或变换节奏时一钹总是走到马蹄形的中间进行演奏。

侗族傩戏"咚咚推"的伴奏句法特点是不同形态乐器节奏的重复组合,属于"撞声乐器组合"。多用单音、双音、三音、四音的组合形态,句法的进行多以重复和变奏为主。伴奏乐队以筛锣发出的低音来突出强拍音,起着分句和稳定音的作用,有时也进行加花演奏;班锣主要用于丰富音乐色彩,起着装饰性的作用;筛锣和班锣的敲击方法有"轻打""重打""中打"等多种,在演奏

乐手展示桶鼓奏法

中多以"中打"和"轻打"为主;大鼓通常是乐队的指挥,节奏的变化首先是从鼓点子的变化开始,大鼓有"直打"(击打鼓心)、"闷打"(将左手鼓棒压在鼓皮上,用右鼓棒敲击呼棒)、"边打"(鼓棒击打鼓边)等几种奏法。在整个伴奏乐队中,钹的演奏方法最多,有"亮打"(普通的击打方式)、"闷打"(两边钹合拢,击打时打开一边轻轻合拢发出的声响)、"边

侗族傩戏传承人走进校园传授乐器演奏要领(龙立军供稿)

打"(两边钹相互碰击钹边)、"竖打"(右手钹竖击左手钹锅心)、"磨打"(两边磨击)、"地打"(用钹击地)等。整个乐队所用乐器相互配合,用各种演奏方法,模仿出丰富多彩的音响。傩戏"咚咚推"在开场时往往演奏一些难度较大、音响丰富的曲牌,如《闹年锣》《懒龙过江》《十八罗汉》等。

侗族傩戏传承人走进校园传授乐器演奏要领(龙立军供稿)

第二节 价值追问

新晃侗族傩戏"咚咚推"是依附于原始宗教祭祀意识活动而产生的演剧形态,是侗族历史文化的记忆与"活态"见证。从祭祀盘古开天辟地、人民英雄飞山太公,到对土地神的祭拜,无不反映出侗族人民农耕文明的生产习俗和心理诉求。风格独具而又自成体系的侗族傩戏"咚咚推",从传续原始遗风到现今样态,是侗族文化与外族文化不断交流的结果,也是侗族多种艺术融合的结晶。它既是古老傩文化的当代缩影,也是当代侗族文化艺术的时代再现。从学理的层面说,侗族傩戏是一大丰富的文化价值体系。从历时的角度看,侗族傩戏又是一条奔流不息的历史长河。从空间分布的视阈说,侗族傩戏还是侗族文明的精神标识和文化

品牌。作为一大价值体系、作为一条历史长河、作为一张文化名片,侗族傩戏,无疑蕴涵着丰富的文化信息和广泛的价值意义。

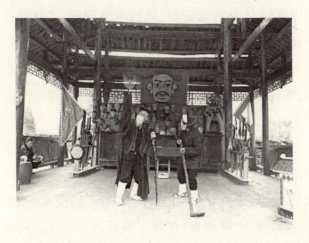

《跳土地》剧照

湖南省艺术研究院、湖南省"非遗"保护专家孙文辉曾经指出,"咚咚推"的存世是"唯一的"。"咚咚推"从明代随龙姓人士入住天井寨,并长期处于一种完全封闭的环境中延续至今,实属难能可贵。它既保存了原始的气息和韵味,又承载着无比丰富的意蕴内涵。当然,它也是天井寨历史文化的见证。

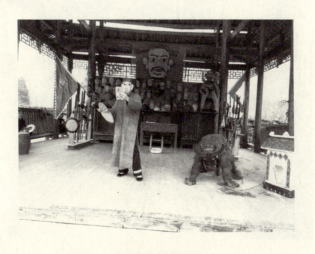

《癫子偷牛》剧照

一、历史文化价值

侗族历史悠远,文化底蕴深厚,民族风格浓郁。"咚咚推"这种依附于宗教祭祀而产生的演剧形态,是侗族人对于悠远历史的深刻追溯和真情回眸。作为一种侗族戏剧形态,"咚咚推"体现着汉族文化和侗族文化的相互交融,并通过自身的表演给汉族人物形象赋予新的内涵和特征,体现中华民族文化共融的特点。

傩,是民间迷信鬼神观念的体现。其悠远的历史、丰富的内涵,对中国的传统文化产生了多种重要的影响。特别是民间宗教信仰、民间文学、历史传说以及人们的思想观念、审美追求等都不同程度地受到它的影响。

可以说,侗族傩戏"咚咚推"汇聚了侗族人民的人文特质,具有很高的历史文化价值。"咚咚推"作为融合知识、信仰、宗教、文学、艺术、风俗等为一体的综合艺术形态,是中国文化的重要组成部分。它经历了从古代到现代的漫长征途,仍能在侗族的某些地区顽强地生存,成为地域和民族文化的标识。它是民族智慧的结晶、是民族文化的象征,也是构成民族生产生活的重要部分,往往反映着特定时代、特定地域的民俗风情、社会意识、价值取向和审美追求等。其特点一方面体现为它并不是一种纯粹

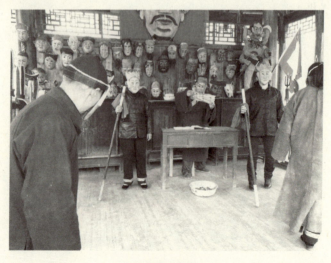

《癫子偷牛》剧照

的、独立的艺术形式,而是在世代传承中依托于劳动、宗教祭祀、婚丧嫁娶等活动而存在,并且是具有广泛社会学意义的价值体系。另一方面体现为它不仅与广大民众的生产实践有着"剪不断理还乱"的瓜葛,而且还与当地的宗教信仰、生活习性密切关联,彰显着整体的音乐认知观、人生世界观。它的这些特点展现了鲜活的"生活世界",观众在获得音乐享受的同时也获得了其他的社会知识。

"咚咚推"被称为"中国戏剧的活化石",与其他地方的傩戏一样,从内容到形式均保存着极为古朴的风格。首先,它的演出存续了原始的宗教祭祀仪式活动,是将庄严祭祀内容、农业丰收喜庆场景以及祈求神灵保护的心理融合为一体的、典型的民间宗教崇拜的戏剧化。第二,侗族傩戏"咚咚推"的面具,大多依据剧中人物、事物形象来设计,是现实生活的真实反映,亲切感人;而不像其他傩戏面具那样夸张、虚拟和诡秘。第三,侗族傩戏"咚咚推"作为傩戏百花丛中一朵奇葩,渊源于原始的傩仪祭祀仪式,是民间宗教信仰的体现,但又与民间的生产生活、审美习俗、语言习惯等紧密相连,不仅具有浓郁的民族风情和地域风格,而且还具有丰富的文化内涵。

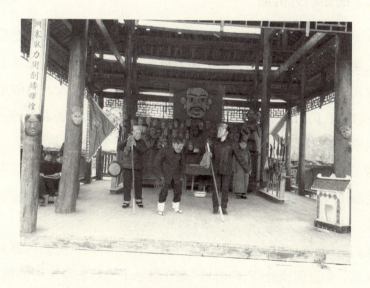

《癞子偷牛》剧照

侗族傩戏"咚咚推"源自一个曾经作过长途迁徙而又传承有序的龙氏家族。这个家族的繁盛与衰落、稳定与变迁，文化的传承与消失、接纳与摒弃，都在"咚咚推"的流传中得到了充分体现。这为社会学、民族学、文化人类学的研究，提供了一个清晰而又形象的参考资料和学理依据。

侗族傩戏传承人龙立军向我们展示土地神面具

二、民俗研究价值

众所周知，傩文化的原始形态是傩祭仪式活动。傩祭活动是原始巫术的表现，也是普遍的民俗事象。侗族傩戏"咚咚推"就是在原始形态的傩祭仪式活动的基础上，经过天井寨人世代传承，并融入人们的审美理想、心理诉求、民间音乐、宗教音乐、民间礼俗等元素，发展成型的一种群体性演剧形态，同时也是一种群众性的集体民俗祭祀、表演活动。例如，每年的正月初一到十五、七月半的"鬼节"以及丰收喜庆、避难消灾等场合都会演出"咚咚推"，其目的在于祈求神灵保佑家人平安、六畜兴旺、风调雨顺。

我们熟知，傩祭仪式活动与农业生产、宗教信仰、审美心理都有着紧密的联系。新晃侗族傩戏"咚咚推"是在继承了原始农耕文明的精华，并在历史的变迁中逐渐发展起来的一种演剧形态。它离不开赖以生存的农

业社会和广泛的群众基础。在多种多样的傩事活动中,穿插于法事活动中的傩戏,直接反映了劳动人民的生产生活,同时伴随傩戏的演出,各种农事活动的知识和经验也得到传播。所以从傩戏的表演形式、内涵以及特点的考察,可以认识中国农业社会的生产方式、生活方式、传统信仰、习俗与文化。

傩戏的传承客观上对中国民间文学艺术起了保存作用。傩戏开始之前的诸多诵词中,经常出现开天辟地、洪水滔天、兄妹结婚等神话传说。从这个意义上说,侗族傩戏不仅延续了古老的傩文化之精髓,而且还保存了丰富的文化史资料,蕴藏着丰富的文化基因。

贡溪小学学生在试演侗族傩戏《跳土地》(龙立军供稿)

三、戏剧艺术价值

侗族傩戏"咚咚推"作为一种古老的戏剧形式的现在样态,唱腔原始、表演质朴、剧目内容丰富,为研究中国南方民间戏剧的发展和传播,提供了鲜活的例证。侗族傩戏的独有剧目《天府搂瘟,华佗救民》《云长养伤》《关公教子》等,描述了剧中人不信巫术、不驱傩的思想意识,标志着傩戏已进入从傩祭意识活动向艺术审美活动发展的过渡。"咚咚推"正好是这一阶段的历史证据。从艺术领域来看,"咚咚推"承载着侗文化的

精粹,是民俗民间文化的杰出代表,也是原始农耕文明的现代遗存,是引领我们走进古老傩文化艺术殿堂的必经之路。从侗族傩戏"咚咚推"的发展历程来看,它在发展的进程中还受到其他戏曲艺术,如花鼓等的影响。这些对于了解、研究湘西民间戏曲的发展脉络有着重要的线索价值。

贡溪小学学生在试奏侗族傩戏乐器

四、社会教育价值

由于侗族没有文字,新晃侗族的傩文化知识,主要以傩歌、傩戏、傩舞、傩技等为载体,均以戏师或演员的动作和语言的具象形式呈现,使人们在直观的形象中树立起傩文化的世界观、人生观和价值观。新晃侗族傩戏的社会教育价值,需要辩证地看待。如过分推崇傩戏中迷鬼信神的内容,也会造成负面的社会影响。总体来说,傩戏中倡导男女平等、尊老爱幼、家庭和睦、邻里和谐等内容,无疑具有正面的社会效应。因此,在傩戏的传承与发展中,需积极吸取值得传承的精神内容,以达到教育人们树立正确人生观和价值观的目的。

第六章 主要传承人与传承剧目

第一节 主要传承人

中国民间文艺家协会主席冯骥才先生说:"历朝历代,除了一大批彪炳史册的军事家、哲学家、政治家、文学家、艺术家以外,各民族还有一大批杰出的民间文化传承人,后者掌握着祖先创造的精湛技艺和文化传统,他们是中华伟大文明的象征和重要组成部分。当代杰出的民间文化传承人是我国各民族民间文化的活宝库,他们身上承载着祖先创造的文化精华,具有天才的个性创造力……中国民间文化遗产就存活在这些杰出传承人的记忆和技艺里。代代相传是文化乃至文明传承的最重要的渠道,传承人是民间文化代代薪火相传的关键,天才的杰出的民间文化传承人往往还把一个民族和时代的文化推向历史的高峰。""传承人所传承的不仅是智慧、技艺和审美,更重要的是一代代先人们的生命情感,它叫我们直接、真切和活生生地感知到古老而未泯的灵魂。"[1]非物质文化遗产是人类的精神创造,其传承与发展都离不开传承人。

[1] 冯骥才.民间文化传承人:活着的遗产[J].文汇报,2007年5月10日.

新晃侗族傩戏进校园传承活动场景（龙立军供稿）

所谓传承人，是指直接参与文化遗产传承、使文化遗产能够沿袭的个人或群体（团体），是文化遗产最基本和最重要的活态载体。新晃侗族傩戏"咚咚推"六七百年的历史，固然离不开一代又一代的传承人。

一、传承人谱系

第一代	龙金海	顺帝八年	宣德庚戌年
第二代	龙 章	洪武四年	景泰五年
第三代	龙开云	洪武二十四年	成化三年
第四代	龙道元	永乐六年	成化二十年
第五代	龙再王介	永乐二十二年	弘治十七年
第六代	龙正泽	正统五年	正德十三年
第七代	龙通环	天顺元年	嘉靖六年
第八代	龙胜纪	成化十年	嘉靖三十二年
第九代	龙秀环	弘治五年	隆庆六年
第十代	龙再详	正德五年	万历十八年
第十一代	龙正广	不详	不详

第十二代	龙通高	不详	不详
第十三代	龙胜朝	不详	不详
第十四代	龙秀显	不详	不详
第十五代	龙再晚	不详	不详
第十六代	龙正仕	不详	不详
第十七代	龙通尧	不详	不详
第十八代	龙胜楚	不详	不详
第十九代	龙秀楚	丁酉年	已未年
第二十代	龙继湘	光绪四年	1961 年
第二十一代	龙子明 1912 年		
第二十二代	龙子木 1925 年		
	龙开春 1930 年		
第二十三代	龙祖柱 1940 年		
	龙祖进 1937 年		
	龙绍成 1945 年		
第二十四代	龙柳生 1965 年		
	龙景新 1968 年		
	姚世彬 1974 年		
	龙立军 1972 年		

二、国家级传承人

(一)龙子明

龙子明(1912—2011),男,1912 年生于湖南省新晃侗族自治县贡溪乡四路村天井寨,2011 年 12 月 21 日寿终正寝。龙子明自幼随父亲龙继湘学习侗族傩戏"咚咚推",经过多

龙子明照片①

① 中华龙氏网. http://www.10000xing.cn/x256/2011/1223180653.html.

年的传习和演出实践,系统掌握了侗族傩戏的真谛,成为新晃侗族傩戏的第 21 代传人,也是新晃侗族傩戏的首位国家级传承人。

　　龙子明从小对侗族傩戏耳濡目染,深受熏陶,终生致力于侗族傩戏的传承事业。1956 年曾到黔专区(现怀化市)参加汇演,所演剧目《癫子偷牛》获一等奖。据说,侗族傩戏因其带有封建迷信色彩,"文革"时期是禁演的,即便在政治的重压下,龙子明还是偷偷在夜间唱戏,足见其对傩戏艺术的忠诚。也正是由于他至死不渝的奉献精神,傩戏才得以延续。在龙子明 80 多年的傩戏艺术生涯中,他系统掌握了各类人物的舞台特征,培养了上百名傩戏演员,带着一帮年轻人不懈努力传习傩戏;挖掘整理传统剧目,今存的 21 出傩戏剧目完全是靠他传习下来的。难能可贵的是,自 2006 年新晃侗族傩戏入选国家级首批非物质文化遗产保护名录以来,90 多岁的龙子明仍坚持登台演出,还多次向国内外专家学者介绍"咚咚推"的历史和状况,他用傩戏诠释了生命的意义。可以说他是新晃侗族傩戏发展史上一位重要的人物,傩戏有今天,龙子明功不可没。他逝世后,新晃侗族自治县文广新局局长杨先尧同志给予了他高度而中肯的评价:"新晃重量级文化传承人的去世是新晃文化界的一大损失和缺憾。日月同衰,后人缅怀,我们铭记龙老生前的丰功伟绩,为文化的大发展、大繁荣负重前行,谨以小诗一首共悼龙老:国粹精品'咚咚推',龙老功高自

龙子明(中)接见中南大学文学院领导、同学时合影(龙立军供稿)

有为。辞尘仙驾音容在,戏留侗乡响惊雷。"①

龙子明善演傩戏《跳土地》中的土地神、《桃园起义》中的刘备、《关公捉貂蝉》中的吕布、《古城会》中的蔡阳、《老汉推车》中的老汉、《菩萨反局》中的农民、《癫子偷牛》中的县官等形象,表演真实质朴,保留了古老傩戏的原始风韵。

(二)龙开春

龙开春(1930—),男,1930年生于新晃县贡溪乡四路村天井寨。他于1948年参与新晃侗族傩戏班,向叔祖父龙继湘和叔父龙子明学习傩戏。几十年如一日,他积极参与傩戏演出实践,悉心指导后备传承人,努力传承侗族傩戏。他是侗族傩戏的第22代传承人,也是侗族傩戏的国家级传承人。

龙开春近照

侗族傩戏国家级传承人龙开春(龙立军供稿)

① 杨先尧博客 http:/blog. sina. Com. cn/s/blog_4da4919a0100xmar. html.

龙开春深得侗族傩戏"咚咚推"表演艺术的真传,演技高超,善演多种角色,曾在《跳土地》中饰演农民,《天府掳瘟,华佗救民》中饰演华佗,《桃园结义》《古城会》《战华容》《关公教子》《云长养伤》《关公捉貂蝉》等三国戏中饰演关公,《老汉推车》中饰演青年,《癞子偷牛》中饰演癞子等。还扮演过刘备、张飞、关平、周仓、王允、吕布、蔡阳、刘高、强盗、巫师、看香婆、县官、衙役、农人、农妇、土地、雷公、雷婆、小鬼公、小鬼婆、瓜精等角色。

杨和平(左)、吴春福(右)与龙开春(中)合影

龙子明逝世后,龙开春成为侗族傩戏班的班主,既要掌管傩戏班的日常事务,又要负责接待专家学者的访问,还要组织傩戏演出和传承实践活动。

龙开春向小学生传授侗族傩戏剧本内容(龙立军供稿)

三、市级传承人——龙景新

龙景新（1968— ），男，1968年8月生于天井寨。2012年被评为侗族傩戏（怀化）市级传承人。曾随龙子明、龙开春学习傩戏，21个传统剧目全部会演。善演《过五关》剧中的关云长，《天府掳瘟，华佗救民》剧中的巫师。也会打锣鼓曲调，如《闹年锣》《十八罗汉》《龙摆尾》等。

市级传承人龙景新

四、县级传承人——龙立军

龙立军，男，1972年10月生于中寨草坪村，祖籍天井寨。他从小就听老一辈艺人讲起过侗族傩戏的事情。中学毕业后一直在广东打工，2007年清明节回家乡祭祖，来到天井寨。龙子明老人语重心长地对他说："我们新晃侗族的傩戏快要灭亡了，希望你这个年轻人挑起传承的重担。"龙老的这番话深深地刻在他的心里。

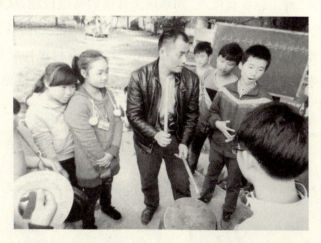

传承人龙立军向学生传授侗族傩戏乐器演奏（龙立军供稿）

作为天井寨的后裔，龙立军深感传承侗族傩戏是他的责任。回到广

东后,他想尽一切办法,写信联系了中华龙氏总会的龙观生,得到龙观生的大力支持。随即开始了他"辞工返乡救傩戏"艰难而光荣的历程。在他的努力下,先后争取到一批经费,开始修缮天井寨的路基、牌坊,新建戏台等。他向龙子明、龙开春等老一辈艺人学习傩戏表演和乐器演奏,还一边开展傩戏传承工作。

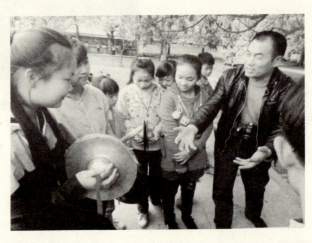

传承人龙立军向学生教授侗族傩戏乐器演奏要领(龙立军供稿)

采访当天,他满怀深情,眼含热泪,向我们讲述了他抢救傩戏的辛酸和委屈,从他"辞工返乡救傩戏"到修缮天井寨的基础设施,从购买石材、木材新建天井寨戏台到走村串户收购布料、木材做服装和面具,从学戏到传戏,无不充满着曲折。尽管有些村民不理解,也有村民怀疑他,但他明确表示,今生为了傩戏,受天大的委屈也值。我们深深地被他对傩戏的"一往情深"所感动。

龙立军的证书

龙立军的聘书

龙立军现在是新晃侗族傩戏县级传承人,中华龙文化学术委员会湖南分会理事,新晃侗族自治县文广新局聘任的文化研究员,侗协会会员,协助局长分管民间非物质文化遗产。2014年曾带领侗族傩戏班参加"第二届乌镇国际戏剧节"。

龙立军与侗族傩戏的关系,他为侗族傩戏所做的贡献,许多媒体都有所关注和报道。可以说,龙立军是新晃侗族傩戏在新世纪传承关键点上涌现的一位文化自觉者和侗族傩戏的忠诚卫士。

新晃侗族傩戏班参加
"第二届乌镇国际戏剧节"证书

五、傩戏班传承人

龙炳金,1950年10月生于天井寨,国家级传承人龙子明之子。学习傩戏与演出32年来,对21出传统剧目全部了如指掌,尤其善演《跳小鬼》《开四门》《跳土地》《菩萨反局》等。

龙炳金

龙景昌

龙景昌,男,1947年2月生于天井寨。1987年开始随师傅龙开春学

习傩戏,善演《跳土地》《菩萨反局》《盘古会》等剧目。

龙彩银,女,1969年1月生于天井寨。乐师,擅长演奏鼓、锣、叉等。

龙彩银

姚梅清

姚梅清,女,1966年11月生于天井寨。善演《癫子偷牛》《杨皮借锉》《铜锣不响》等。

吴桂金,女,现年65岁,贡溪乡铜鼓人,嫁到天井寨后学习傩戏,善演《癫子偷牛》《土保走亲》《铜锣不响》等8出传统剧目。也是傩戏班的乐师,所有伴奏乐器都会,尤其擅长鼓、锣、叉等。

吴桂金

杨松妍

杨松妍,女,1966年11月生于贡溪高寨,嫁到天井寨后随龙开春学习傩戏,擅长演奏鼓、锣、叉等,15年来参与演出21出所有的传统傩戏剧目。

杨凤棲,女,1962年生于中寨草坪,嫁到天井寨后随龙子明、龙开春学习傩戏。既是演员,也是乐师。善演《老汉推车》《土保走亲》《过五关斩六将》《桃园结义》等,还擅长演奏鼓、锣、叉等。

杨凤棲

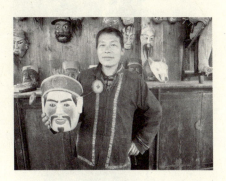
姚本忠

姚本忠,男,1968年1月生于天井寨。学习傩戏演出35年来,主要参演剧目有《癫子偷牛》《县官老爷》《天府瘟疫》《驱虎》等9出。也会打锣鼓。

杨凤元,女,1970年8月生于贡溪乡铜鼓村,嫁到天井寨后随龙开春师傅学习打鼓20多年,参与演出所有的传统傩戏剧目21出。

杨凤元

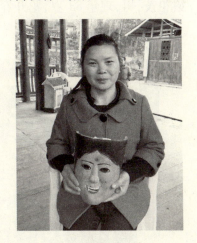
姚爱红

姚爱红,女,生于1964年9月,嫁到天井寨后随龙开春学习傩戏,擅长鼓、锣、叉等。

姚梅玉,女,生于1962年5月,嫁到天井寨后随龙开春学习傩戏,曾饰演傩戏角色二爹等,擅长演奏鼓、锣、叉等。

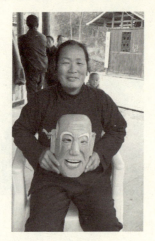

姚梅玉　　　　　　　　　杨莲花

杨莲花,女,1967年9月生于贡溪乡东溪村,嫁到天井寨后随龙开春学习傩戏,曾饰演傩戏剧目《老汉推车》中的"白娘"等角色,擅长演奏鼓、锣、叉等。

姚祖茂,男,现年83岁,龙开春的徒弟,学习乐器演奏,擅长演奏鼓、锣、叉等。

采访者与傩戏班成员合影

龙根，六年级学生，新生代演员的代表之一，八岁开始学习傩戏。会跳《小鬼》《关公捉貂蝉》等。

龙堂，六年级学生，新生代演员的代表之一，会演《小鬼》《刘高斩瓜精》《关公捉貂蝉》等。

龙胤，龙开春的重孙，会演《跳小鬼》《斩瓜精》《关公捉貂蝉》等剧目。

采访者与傩戏班演员合影

六、新生代传承人

（一）贡溪小学傩戏文艺队成员

序号	姓名	性别	年龄	就读年级	家庭住址
1	姚伟群	女	10	五年级甲班	四路大江
2	龙秋姣	女	12	五年级甲班	四路里溪
3	龙雨薇	女	12	五年级甲班	四路金盆
4	冉颖	女	12	五年级甲班	四路红旗
5	罗焦	男	11	五年级甲班	同古关塘
6	杨丹	女	12	五年级甲班	东溪堰头
7	姚沅深	男	12	五年级甲班	扶罗降溪

续表

序 号	姓 名	性 别	年 龄	就读年级	家庭住址
8	姚燕珍	女	13	五年级甲班	绍溪姚家
9	杨 愉	女	12	五年级甲班	茂守禾冲
10	杨雁翎	女	11	五年级甲班	徐家徐六
11	龙莉华	女	11	五年级乙班	碧林川溪
12	龙晓芳	女	11	五年级乙班	东溪冲问
13	龙艳华	女	12	五年级乙班	碧林川溪
14	徐慧煊	女	11	五年级乙班	东溪徐家
15	杨琴冰	女	12	五年级乙班	同古中上
16	龙金金	女	11	五年级乙班	四路普利
17	吴海燕	女	12	五年级乙班	上田上田
18	杨松梅	女	11	五年级乙班	同古勒溪
19	杨长玕	男	11	五年级乙班	天堂禾岩
20	龙绍锴	男	12	五年级乙班	同古龙井
21	杨仲谋	男	12	五年级乙班	田家何家
22	杨梅艳	女	12	五年级乙班	甘美老寨
23	杨凤梅	女	10	四年级甲班	碧林楠木
24	龙俊兰	女	11	四年级甲班	四路吉园
25	陈松银	女	9	四年级甲班	田家芙蓉
26	杨代靖	男	10	四年级甲班	贡溪寨上
27	龙立锦	男	10	四年级甲班	东溪冲门
28	姚建民	男	10	四年级甲班	四路大江
29	龙绍均	男	10	四年级甲班	四路布祥
30	龙金桃	女	12	四年级乙班	四路布祥
31	龙露瑶	女	10	四年级乙班	四路兴隆
32	姚诗琴	女	11	四年级乙班	四路姚家
33	龙本华	男	10	四年级乙班	四路吉园
34	杨 丽	女	11	四年级乙班	绍溪普信
35	蒲祖莹	男	13	四年级乙班	碧林水竹

续表

序 号	姓 名	性 别	年 龄	就读年级	家庭住址
36	杨顺金	男	12	四年级乙班	碧林楠木
37	杨昭平	男	11	四年级乙班	同 古
38	杨长峰	男	12	四年级乙班	东溪冲门
39	杨金竺	女	9	三年级甲班	
40	杨名旺	男	10	三年级甲班	
41	杨武裕	男	10	三年级甲班	东溪堰头
42	姚 枫	男	10	三年级乙班	四路弓溪
43	龙金豆	男	10	三年级乙班	东溪冲问
44	杨长谨	男	10	三年级乙班	茂守禾冲
45	龙建志	男	10	三年级乙班	碧林私力
46	杨绍平	男	10	三年级乙班	东溪堰头
47	龙国良	男	9	三年级乙班	碧林冲豆
48	龙锦海	男	9	三年级乙班	碧林大田
49	杨崇鑫	男	10	三年级乙班	上田上田
50	龙小菲	女	10	三年级乙班	同古老寨

(二) 贡溪中学傩戏文艺队成员

序 号	姓 名	班 级	序 号	姓 名	班 级
1	龙燕玲	117班	8	杨天柱	113班
2	姚柳红	117班	9	龙 胤	115班
3	龙小玉	116班	10	龙秋荷	114班
4	蒲金桂	117班	11	张吉铭	113班
5	龙湖玲	115班	12	杨代远	113班
6	龙秀如	115班	13	姚艳玲	114班
7	杨 苑	114班	14	杨天河	113班

第二节 传承剧目

新晃侗族傩戏"咚咚推"今存剧目有《跳土地》《跳小鬼》《盘古会》《过五关》《古城会》《开四门》《老汉推车》《菩萨反局》《癫子偷牛》《桃园结义》《土保走亲》《铜锣不响》《关公捉貂蝉》《背盘古喊冤》《杨皮借锉子》《云长养伤》《关公教子》《刘高斩瓜精》《天府掳瘟，华佗救民》《驱虎》和《造反》21出。依据剧目内容可分祭祀性剧目、三国故事剧、民间故事剧以及特有的剧目四大类。

一、祭祀性剧目

（一）《跳土地》，又名《庆丰收》

跳　土　地
（傩　舞）

剧情简介：农人在田中耕耘，田头有土地庙，农人见到了土地神。农人向土地神祈求五谷丰登，六畜兴旺，村民安康，土地神慨然允诺，一一满足农人祈求，最后农人向土地神答谢感恩，开场必演此剧。

人物：龙渊（农民），土地公

龙渊出。[跳八字形]

渊白：尧系龙渊，是更仰的，邓令的，跃停扎亚的，扎亚没肉间。[跳三步]

（我是龙渊，是割草的，砍柴的，挖土种田的，种田有饭吃。）

渊白：务靠冈，勒靠底，各都竹靠细榜喇，敌麻盘雷腊。蒲劳独底啊，拿又保佑调哩，萝卜又赖，包铺又赖，肉丛又赖，韶蒲又赖啊。
[跳半圆形后，蹲在地上装香烧纸摆粑，再站起来作三个揖]

(上靠天,下靠地,饱肚子只靠手脚四棒骨,做活盘娘崽。土地公公啊,您要保佑我们哩,萝卜要好,苞谷要好,稻秧要好,红薯也要好啊。)

土地公出。[跳三角形舞步到渊背后,渊突然一惊,二人跳个交叉]

渊问:拿人劳是奴地呀?

(你老人家是哪里的呀?)

公答:是奴地? 尧、尧、尧系务闷地独底,打底地独底,坳岺交捧地独底,交竹间闷地独底,边岺交宴地独底,各寨把鸟地独底,歌平看亚的独底,希义墩独底都系尧鲁嘛。[三角形]

(是哪里的? 我、我、我是天上的土地、地上的土地、坳边凸坡的土地、桥边土边的土地、路边坝上的圭土地、寨子庙边的土地,地角田边的土地。十二个土地都是我喽嘛。)

渊问:拿人劳应乃汝麻利?

(你老人家现在从哪里来啊?)

公答:尧、尧更务闷南门麻地。

(我,我从天上南门来的。)

渊问:拿人劳是牵麻? 含系文麻? 麻呢叶外啊?

(你老人家是走来? 还是飞来? 来得这样快啊?)

公答:开那尧国牵,坑那尧国麻、开那竹岔闷,坑那竹磊底,轮期国叶外,讲懒尧嗡竹麻汝。

(开眼睛我不走,闭眼睛我不来,开眼就上天,闭眼就下地,风吹没我来得快,闪电功夫我就到了嘛。)

渊问:拿人劳又保佑调哩,应乃肉丛期没呢,包蒲期兑生,拿人劳又展劲保佑调。

(你老人家要保佑我们哩,现在稻秧开始有虫,苞谷起死芯了,你老人家要展劲保佑我们啊。)

公答:汝,汝! 尧当绍狄娄瘟疫乃收拜多起竹系!

（哦，哦！我给你们将这些瘟疫都收去了就是！）

渊白：叶都赖哩，架竹麻烦拿人劳喽。

（这样就好哩，那就麻烦你老人家喽。）

公答：拿怒尧当绍收哦！［将衣角拿起］

（你看我帮你们收哦！）

收门务冈夺尼西，大底夺尼为，油收东方夺尼屋，含收南方夺尼下，收门西方夺尼吧，油收北方夺尼嫩，收卯务冈三祖、大底三祖，年三祖，月三祖，问三祖，系三祖。收尼西，收尼为，收尼腊，收尼宽，含系害梅阳春地夺，夺没交油国丁，夺没身油国袜，夺没叉油国弄，夺串心，夺串底，通通尧都收门捞各钵多，文门打阳旧送卯吕那拜欺。

（收它天上的公虫，地上的母虫，又收东方的青虫，还收南方的红虫，收它西方的白虫，又收北方的黑虫。收他天上三祖，地上三祖，年三祖，月三祖，时三祖。收公虫，收母虫，收虫崽，收虫孙，凡是危害阳春的虫子，有头没有脚的那个，有身没有毛的那些，有耳没有鼻的那类，那些钻心虫，拱地虫，我都要统统地将它们收进钵子里，送到扬州放下江河里去。）

渊白：拿人老含又保佑调袜拗瓜哩。

（你老人家还要保佑我们的牛哩。）

公白：袜拗瓜，袜拗瓜，汝，夺夺汝。岔岑间娘讲拿更，磊那间能瞒都必劳，夺韦藏辣，罗罗夺打汝。

（袜拗瓜，袜拗瓜，哦，是牛哦，上坡吃草要刀割，下河吃水满肚肥，母牛生崽，个个是公牛。）

渊白：拿人劳又保佑调娃弄亘哩。

（你老人家要保佑我们的猪哩。）

公白：娃弄亘，娃弄亘，夺茂哦。丁槽间滚，交槽马，一问间压顿，一顿间三通，甘马白两问万金。若系违茂，一宁希义逗，一逗希义罗，罗罗系夺塌；若系茂培，问间干培，培呢那坑大开且，油唉几十因，油板竹逮白，罗罗瘪百斤，固固固登干。

（娃弄亘，娃弄亘，哦，是猪哦，槽脚吃潲，槽头长大，一天吃两

顿，一顿吃三桶，白天大八两，夜晚长半斤。若是母猪，一年十二抱，一抱十二头，头头是公猪；若是肥猪，白天吃了夜上膘，肥得眼眯胸脯开坼，肠油几十斤，板油上百斤，头头八百斤，秤秤称登杆）

渊白：拿人劳油又保佑调夺娃轻底哩。

（你老人家还要保佑我们的鸡长得好哩。）

公白：娃轻底，娃轻底。哦，是夺介哦。夺乃系摆尧的夺交内架，嫩交当啊。娃轻底啊，一宁希义逗，逗逗系夺西，西介"各个果"，嫩交尧呢间，违介"得各得"，嫩计摆尧不寒当，岩鹰国干瘪，夺银国干聋，一罗希几斤，挖介间三间喽。

（娃轻底，娃轻底。哦，是鸡哦。这个是摆我老人家的脑壳那里啊，鸡脑壳蛮香啊。养鸡旺啊，一年十二窝，窝窝是公鸡，公鸡"喔喔"叫鸡头我得吃，母鸡"屙蛋、屙蛋"叫得欢，那蛋摆我也还香，岩鹰不敢背，野猫不敢抬，一只十几斤，鸡腿吃三天喽。）

渊白：拿人劳含又保佑调娄凡人哩。

（你老人家还要保佑我们这些凡人哩。）

公白：凡人哦，凡人。马利跳亮亮，妞的风国凉，一问间三邓，一邓哗三拷，腊弯拜邓令，岔岑讲结拗，也利拜登骂，捞延讲会捞，同哇瓜答困，同压讲冈梢，木居一呢怒，结呢翻料料，系弯系也，系劳系吉保佑效，误都翁喽。

（凡人哦，凡人。大人蹦蹦跳，小的不着凉，一天吃三顿，一顿搞三钵，汉子去砍柴，上坡像飞一般，女的去打菜，进园像飞进去一样。腿脚硬如铁，手臂像柴棒，鬼们一看见，转身急忙跑，是男是女，是老是少保佑你们，个个都雄棒哦。）

渊白：拿含又保佑调利阳春赖哩。

（还要保佑我们的阳春好哩。）

公白：阳春，梅阳春，宁乃赖宁成，热奴赖透亚，热不赖，国热不赖，寅

希多中卯系东,梅肉讲梅问,包不讲杆兄,高生一克花,高吝求计嫩。路梅透梅丁,结呢起阳恰,嫩肉讲包不,包不讲嫩苔,肉肉几百懒,苔苔几十翁,蒲甲坝朵忙都赖,细绍娄凡人间呢培答国叶拜哦。到乃绍忙都赖啰。尧又转南门拜啰,加绍没介、没就,尧竹才系再麻拜啰![转身退场,渊跳一圈]

(阳春,那些阳春。今年好年成,做到哪好到哪,做也好,不做也好,寅时下种卯时生,谷杆像竹竿,苞谷秆像碓杆,早晨一开花,夜晚就结籽,藤子上到下,结得串串压,谷粒像苞米,苞米大如薯,谷有几百担,红薯几十窖,茄子豇豆样样好,让你们这些凡人吃了肥得路都走不动。现在什么都好啰,我要转南门去了啰。等你有鸡、有粑,我才又是再来去啰!)

渊唱:闷底藏人闷底竹,不劳独底鸟各奴;
跟调收泥油保佑,蒲甲坝朵讲串州;
肉赖苔赖忙都赖,到乃没间调国竹;
蒲老国苦泥国裤,细嫩哥伪在尧谷;
展劲热工油藏茂,国往家正旺苦绸;
登呢光猜油赖亚,务剩培得讲夺肉;——(斑鸠)
年成赖麻赖热炎,问干唱嘎国忙竹;
开闷开底开宁成,蒲劳独底鸟各奴系各奴。

(天地养人天地愁,土地老人在哪里;
给我们收虫又保佑,茄瓜豆荚像串珠;
谷好苔好样都好,这回有吃我们不愁;
爹无衣服娘无裤,火塘四角任我蹲;
展劲干活又养猪,不缝土布缝绸服;
穿得光彩又好看,身上肥得像斑鸠;
年成好来好做玩,日夜唱歌没么愁;
谢天谢地谢年成,土地老人在哪里是在哪里。)

（二）《跳小鬼》

跳 小 鬼
（傩　舞）

剧情简介：小鬼公、小鬼婆舞蹈、嬉戏，意在驱瘟逐疫，纳吉迎祥。《跳土地》后，必演此剧，以后的剧目便可随意安排。

二小鬼上场，双手合十作揖。上马，先手捧右膝盖，腿变曲抬起作上马状；又手捧左膝盖，腿弯曲抬起作上马状。上马后，两小鬼背靠背，手握起空心拳按顺时针方向舞三圈再直臂出拳。跳三圈三角形后，二小鬼面对面，手拉手打对方耳光三次。放手后，走三步，右手背拍左手掌三下，再回身走三步，左手背拍右手掌三下，谓之"牵交堂"（走堂角）。然后，两小鬼拉着双手，转身翻套三次。放手跳三角形舞步退场。

（三）《造反》

造　反
（傩　舞）

剧情简介：傩戏结束舞。由关公、蔡阳各率领一支人马戴上除狗、牛以外的所有面具，在戏场上穿花、舞蹈、奔走、呐喊，以象征两支浩浩荡荡的起义大军。

二、三国故事剧

这是"咚咚推"演出剧目的核心内容。剧目的来源不明。湖南其他地方的傩戏基本上没有三国故事剧，这些剧目很可能是由龙氏家族从贵州带入。"咚咚推"在原有的三国故事基础上，加入了天井寨农民的理解和诠释。这应是古老的"三国戏"在长期民间流传过程中发展而来的艺术形式。

(一)《桃园结义》

桃园结义

剧情简介：刘备、关羽、张飞桃园结义，以爬树、甩稻草排定大小。

刘备挑麻鞋，背席子跳出，看榜文长叹。

张飞手拿屠刀，肩背大秤跳出，见刘备叹气。

张飞：腊给人国跟国家舞鲁，为忙麻奈叹气？

（年轻人不给国家出力，为何来这里叹气？）

刘备：拿底龙系刚忙啊，尧地心事拿国若！拿系关忙，系奴利？

（兄弟你是讲哪样啊，我的心事你不晓得！你叫什么名字，是哪里的？）

张飞：尧系本底方人，姓张，关热张飞张翼德，三代都系鸟乃最呀。人劳漏没几览平底，尧油贝难茂。考乃怒拿叹气，竹耶拿一仁，拿油系关忙？

（我是本地人，姓张，名叫张飞张翼德，三代都是在这里居住呀。老人留下几挑田地，我又卖猪肉。刚才看你叹气，就问你一声。你又是什么姓名？）

刘备：尧呀，本来系汉室宗亲，关热刘备刘玄德，考乃怒榜文刚系张角告张梁良造反捣乱，尧油良韦朝廷除害，油各系拜各奴抽，加岔油国奴屯尧，才系极默叹气，国办法啊！

（我呀，本来是汉室宗亲，名叫刘备刘玄德，刚才看榜文讲是张角和张梁想造反捣乱，我又想为朝廷除害，又不知是去哪里找，加上又没人帮助我，才是只有叹气，没办法啊！）

张飞：哦，系也国凉，尧不正良铁务独，拿默叶利心，赖！尧默的系情，竹拜招丁力麻，拿怒赖国赖。

（哦，是这样的不是，我也正想找个伴，你有这样的心，好！我有的是钱，我们就去招兵买马，你看好不好。）

刘备：又呢。

（要得。）

张飞邀刘备：捞拜各店间敲拜。

（我们去店子里喝酒去。）

刘备、张飞二人来到酒店坐下。

张飞（大叫）：劳板，外滴敲麻细调间，又赖利，国赖国抖情。

（老板，快拿酒来给我们吃，要好的，不好不给钱。）

酒保（忙答）：默敲赖，默敲赖，竹麻啰。

（有好酒，有好酒，就来了。）

刘、张二人正饮酒，关羽跳出，推一辆车子，到店门口，入店落座。

关羽（大叫）：劳板，外滴敲麻细尧见，尧含又拜报关当丁哩。

（老板，快拿酒来给我们吃，我还要去报官当兵哩。）

刘、张二人转脸看。

刘备：外麻，捞热娄间算啦，拿底龙关忙，系奴利，事忙拜当丁。

（快来，我们一起吃算啦，兄弟你叫什么名字，是哪里的，为何去当兵。）

关羽：尧姓关，名羽，挤长生，跟论该云长，系河东解良人，因尧亚没务财几，总系欺何人，尧怒国打气杀卯坑，各衙门又甚尧，尧逃透各乃鹅略宁坑，应乃绍矣招丁剿娄造反亚，尧才麻报关拜当丁。

（我姓关，名羽，字长生，后面改为云长，是河东解良人，因我那有个财主，总是欺负人，我看不过气眼了他，衙门要抓我，我逃到这里五六年了，现在你们这里招兵征剿那些造兵的，我才来报官去当兵。）

刘备：捞都系一氧弟几意，本赖，本赖，本凑合！

（我们都是一样的主意，本好，本好，本凑合！）

张飞（邀刘、关二人）：拜拜拜，拜尧各然刚拜。

（走走走，去我家里商量去。）

三人到张飞家。

张飞（大叫）：关给利，默客麻坑，外炒骂溜敲，捞默事存又商量。

（管家的，有客人来啦，快炒菜热酒，我们有事情要商量。）

三人同桌饮酒。

张飞：尧利后庄默仁桃园，正鸟克花，问摸捞拜亚结摆底龙，绍怒赖国赖。

（我的后庄有座桃园，正在开花，明天我们那里结拜弟兄，你们看好不好。）

刘、关：赖！也本赖！

（好！这很好！）

第二天，三人来到后庄桃园，摆起香案，准备结拜弟兄。

张飞（突然大叫）：奴系大哥。

（哪个是大哥。）

关羽：奴宁机马，奴竹系大哥。

（哪个年纪大，他就是大哥。）

张飞：布价热呢，拿刚拿马，尧刚尧马，拿布极意不国行，尧奈默留梅桃，捞奴八岔梅任顺，奴竹系大哥，绍怒赖国？

（那怎么行呢，你讲你大，我讲我大，你这主意也不行，我这里有根桃树，看我们谁先爬上树顶，他就是大哥，你们看好不好）

刘、关：又呢，叶不又呢！

（要得，这样也要得！）

遂三人来到桃子树下，张飞第一个爬上树顶，关羽没有张飞快，爬到半树腰，刘备则不慌不忙地站在树下大笑。

刘备（高兴地）：尧系大哥，哈哈哈哈。

（我是大哥，哈哈哈哈。）

张飞（莫名其妙地）：拿业务系大哥，刚尧听听。

（你怎么是大哥，讲给我听听。）

刘备：尧刚拿听麻，拿姜恰听赖多，梅系业动利，系先默弄才默任吧，

拿刚对国对,应乃尧鸟各弄拿鸟各任,尧国系大哥奴系大哥?

（我讲给你听嘛,你张耳听好了,树是怎么生长的,是先有树根后有树尖吧,你讲对不对,现在我在树根你在树尖,我不是大哥哪个是大哥?）

张飞：本来系叶刚,尧国忙服你戏哩。

（本来是这样讲,我不太服你得很哩。）

关羽：系叶嫩,尧及岔透办办,二哥堕尧,尧不国股。

（是这样,我只爬到半半,二哥落在我,我也不服。）

刘备：岛梨系叶坑,建叶建败归。

（道理是这样,争也争不去。）

张飞：尧含默一仍极意,绍怒赖国赖?

（我还有一个主意,你们看好不好?）

刘、关：拿刚麻听听,系极意忙?

（你讲来听听,是什么主意?）

张飞（用手一指）：亚默蛙光,捞滴留光麻,奴呛打墙拜,奴系大哥,绍怒行国?

（那里有一把稻草,我们拿一根稻草来,看哪个将稻草甩翻墙去,他就是大哥,你们看行不?）

关羽：赖赖赖。

（好好好。）

刘备没有作声,只点点头,自有主意的样子。

张飞第一个拿起一根草往墙外甩,连甩几次都没有甩翻墙,关羽拿一根也朝墙外甩,只甩到墙根底下。

刘备（大笑）：绍国消,绍国消！加尧麻,绍怒嘛。

（你们不行,你们不行,等我来,你们看我嘛。）

刘备抓起那把稻草往墙外甩,一下子就翻到了墙外,关羽、张飞面面相觑。

刘备：绍怒,一留光绍都呛归打拜,一蛙都凉尧呛打拜坑,绍怒奴系

大哥。

（你们看，一根草你们都甩不翻去，一把草都被我甩翻过去了，你们看哪个是大哥。）

关、张：系都补系叶，拿勇计劳拉，捞补还国莽服拿哩。

（是也是这样，你是用计哩，我们也还是不大服你哩。）

关、张二人私下商量。

关羽（对张飞讲）：捞缅扭又金门。

（我们等会儿要整他。）

张飞：业金花？

（怎么整法？）

关羽：尧没极意嘛，拿拜贬敲男加，外拜，外拜。

（我有主意嘛，你去办酒肉等，快去，快去。）

张飞去安排，关羽邀刘备。

关羽：嘿嘿，捞先拜间敲棍再刚。

（嘿嘿，我们先去吃酒再说。）

张飞大摆酒席，刘备端起酒杯喝酒，关张二人抬起桌子想将刘备砸倒，可连抬几次都没抬起来，二人低头一看，有两条龙张嘴咬住两根桌腿，不禁大吃一惊。

关、张（大叫）：哎啊，步乃系天意，热归，热归。

（哎啊，这个是天意，做不得，做不得。）

刘备：戏忙热归呀？

（是哪样做不得呀？）

关、张二人忙跟刘备施礼。

关、张：大哥，敲乃对归旧拿，呢者坑。

（大哥，刚才对不住你，得罪了。）

刘备：寡叶刚，寡叶刚，外琴麻，外琴麻。

（莫那讲，莫那讲，快起来，快起来。）

三人摆设香案，结拜兄弟，按年龄大小，刘备为大哥，关羽排第二，张

飞排第三。

刘、关、张：调善人国竹同宁同妍同问东，但愿同宁同妍同问兑，默福同享，默难同当。

（我们三人不求同年同月同日生，但愿同年同月同日死，有福同享，有难同当。）

（二）《过五关》

过 五 关

剧情简介：关云长得知大哥刘备下落，准备前往河北袁绍处寻找大哥，与曹操辞行，曹不肯相见，遂连夜挂印封金，携嫂上路。一路过东岭、洛阳、汜水、荥阳、黄河渡口五关，斩杀孔秀、韩福、孟坦、卞喜、王植、秦琪六将。

关云长上场，开四门。

云长白：自鸟徐舅，滴龙分散，尧鸟许昌曹营叶矣日之。甘、糜伢嫂不良大哥坑。问干堕能大。猜尧离开各乃，拜帖大哥。尧不良牵，竹系国握大哥鸟各奴。

（自从徐州，弟兄分散，我在许昌曹营这么长的日子。甘、糜两嫂也想念大哥了，日夜落眼泪，催我离开这里，去找大哥，我也很想走，就是不知大哥在哪里。）

陈震跳着舞步上场，交给云长一封信。

云长：噢，大哥鸟河北袁笑亚。赖！尧竹拜辞别曹丞相，文嫂岔轻拜河北。

（噢，大哥在河北袁绍那里。好！我就去辞别曹丞相，送嫂上路去河北。）

云长：尧拜相府国壤捞，尧及没封金挂印，文嫂牵轻了。

（我去相府不让进，我只有封金挂印，送嫂走路了。）

云长请甘、糜二嫂上车轿状，自己作上了马状，自北门出发。东岭关。遇守将孔秀，孔秀跳舞步出。

孔秀白：奴又打冠，打冠文亭敌五麻。

（哪个要过关，过关文书拿出来。）

云长白：尧系关云长，系跟许昌丞相各亚麻的，麻的稀候牵呢匆忙，国敖打冠文凭，及系丞相文尧透城把各岑，尧务身梅绛红袍乃，竹系丞相细尧利。

（我是关云长，系从许昌丞相那里来的，来的时候走得匆忙，没取过关文书。只是丞相后来带人跟来，送我到城外路上，我身上这件绛红袍，就是丞相送给我的。）

没有过关文书，孔秀坚决阻挡。二人交战，不上两个回合，孔秀被云长一刀砍落下马。

关云长及甘、糜二嫂的车马继续前行。三人跳着舞步下。

洛阳关。

韩福上场。

朝福白：前方麻报，孔秀良关云长沙坑。调矣各系业务赖？

（前方来报，孔秀被关云长杀了，我们这里不知怎样做才好。）

孟坦上场。

孟坦答：及没勇计，才系敌卯杀呢。

（只有用计，才是把他杀得了。）

关云长上场。韩福要他过关文书。孟坦突然偷袭，不成，又佯装败走，被云长快马追上，一刀斩下马来。韩福暗放冷箭，被云长挡开，催马上前与韩福交战，韩福也被杀。

汜水关。

守将卞喜跳舞步出场。

卞喜：关姜金告伢布夫人胜枯啦，外捞城休息。

（关将军和二位夫人辛苦了，快进城休息。）

云长：卞姜金盛情。伢布嫂嫂，捞城休息下不赖。

（卞将军盛情。两位嫂嫂，进城休息下也好。）

镇国寺普净和尚出，暗示云长，卞喜城内埋伏有刀斧手。卞喜见事已

败露,惊慌逃跑,被云长连人带柱砍为两截。

甘、糜二嫂:姜金又小生哦,奸人艾人难防咧。

(将军要小心哦,奸人害人难防哩。)

云长:系系,系叶利!

(是是,是这样!)

荥阳关。

守将王植出。迎接云长和甘、糜进关休息。

胡班出。暗告云长,夜半三更,王植要放火烧馆驿。云长谢过,急携二位嫂嫂出城而去。

王植追来拦截,与云长战,被云长一刀砍下马来。云长与二嫂一行前去。

黄河渡口关。

秦琪:奴又打关?

(哪人要过关?)

云长:关羽关云长。

秦琪:又怒拿利关文。

(要看你的关文。)

云长:尧油国受曹丞相管辖,没忙公交,尧打了四冠杀坑鹅蒋,拿又拦尧、告捞的结果竹系拿利下场。

(我又不受曹函相管辖,有什么公文,我过了四关杀了五将,你要拦我,他们几个的结果就是你的下场。)

秦琪放马与云长交战,几个回合后,秦琪不敌被杀。

云长:尧报拿赖赖利,拿油含系又贴对,尧不国法忙。

(我报你好好的,你也还是要找死,我也没办法。)

(三)《古城会》

古 城 会

剧情简介:关公与甘、糜二嫂抵古城,得知张飞下落,欲相会,张飞不肯开城,关公表明心迹,张飞更生疑心,后关公在张飞擂鼓三声中,斩下蔡

阳首级,张飞释疑,开城相会。

关云长骑马,甘、糜二嫂坐轿车来到古城。

关云长开四门后唱:校园聚会三结义,三波滴龙一氧汪,油系务努拜
当将,又系务努拜当王。

(桃园聚会三结义,三个弟兄一样高,又是哪个
去当将,又是哪个去当王。)

关云长白:听岗尧利滴龙张飞鸟各古城耐,佳尧拜星卯。

(听说我的弟兄张飞在这古城里,等我去叫他。)

关云长叫:三弟三弟拿克垛。

(三弟三弟你开门。)

张飞:拿系奴?

(你是谁?)

关云长:尧是关羽挤云长,尧听岗,调的大哥鸟河北袁笑亚,特意文
嫂牵透各乃。

(我是关羽字云长,我听说,我们的大哥在河北袁绍那里,特
意送嫂走到这里。)

张飞:尧听岗你鸟许昌曹操亚,投降卯坑,卯含封拿汉寿亭侯系
国系?

(我听讲你在许昌曹操那里,投降他了,他还封你汉寿亭侯是
不是?)

关云长:尧系联干封金挂印麻的呀,尧系归汉国降曹,千力丘兄业徒
劳,曹文许昌城把亚,尧关刀挑卯绛红袍。

(尧是连夜封金挂印来的呀。我是归汉不降曹,千里寻兄怎
徒劳。曹送许昌城外道,我关刀挑他绛红袍。)

张飞:尧还系国信,许昌透各乃,中间默鹅关,拿业打呢?

(我还是不信,许昌到这里,中间有五关,你怎能过得?)

关云长:尧打鹅关斩洛将,麻透各乃冈油光,又透河北拜清将,西方
各轻丘刘王。

(我过五关斩六将,来到这里天亮光,要到河北去请将,西边路上寻刘王。)

张飞:拿没薅多丁马麻?

(你有好多兵马来?)

关云长:一人一骑,文伢布嫂嫂。

(一人一骑,送两个嫂嫂。)

张飞:送论!拿的空轮,业务油没叶空丁马?宁宁拿没诈!

(放屁,你的身后面,怎么又有这么多兵马?明明你有诈!)

关云长转身一看,一队上千人马追来,为首一将十分威风。

关云长:麻将报岔官麻。

(来将报上姓名来。)

蔡阳:尧禾英雄刘关张,打透薅多地底方,因为曹嘎五罗猛,众将五马一蔡阳。

(我知英雄刘关张,到过好多的地方,因为曹家出只虎,众将出马一蔡阳。)

关云长:三弟,系曹将蔡阳麻抵尧。叶赖国?你敲三中姑,尧收稀卯期。

(三弟,是曹将蔡阳来追杀我,这样好不好?你击三声鼓,我把他收拾了。)

张飞咚、咚、咚三声鼓响,关云长将蔡阳斩于马下。

关云长:三弟克垛麻低尧呀,蔡阳嫩交挂鸟路关刀哩。

(三弟开门来看我呀,蔡阳的头挂在我的关刀上了。)

张飞释疑,开城与关云长及甘、糜二嫂相会。

(四)《开四门》

开 四 门

剧情简介:《开四门》为傩舞,展示关公盖世无双的刀法,分为上马、磨刀、摆刀、刀钻胯、刀过头、砍刀、舞刀七个部分,凡以关公为主角的剧

目,必演《开四门》。

关公出场。右手提关刀,双手抱拳作揖;向左转身提刀上马,刀倾斜,刀柄朝上刀身朝下置于膝盖上方,上马两次,一边脚一次,先左后右;上马后磨刀,亦是两次,向左转身提起左边腿脚成直角,刀置于膝盖上方,擦三下,然后向右转身提起右脚成直角,刀置于右膝盖上方,擦三下;转身取刀再回身摆刀;刀钻胯,刀过头,然后向前砍刀;然后在东、南、西、北四个方位呈"8"字形舞刀各三次。

(五)《云长养伤》

云长养伤

剧情简介: 关公出征,被庞德射伤肚子,久治不愈,去请教寨老。寨老要他请看香婆看香,又请来巫师冲傩,均无济于事。后来由华佗为关公剖开肚腹,拉出受伤肠子清洗,然后缝合复原,关公方得痊愈。愈后的关公登场舞刀,舞得地上飞沙走石,舞得天上乌云翻滚,大雨倾盆。如逢天旱无雨上演"咚咚推"时,演唱此剧。

云长与庞德交战,庞诈败逃走,云长追赶,被庞转身一箭射伤肚子,云长带伤追击,庞骇然逃逸。云长被送往山寨民舍养伤。

护卫二人找来金创药敷于伤口,但久治不愈。云长令一护卫找来寨老。

云长:人劳,尧受伤透应乃,不没冉八坑,问问多芽,业务总国赖利?
　　(老人家,我从受伤到现在,也有个把月了,天天敷药,怎么总不好起来呢?)

寨老:姜金没利国握,调各乃没叶勒花,含系者中啊,各然啊,没人可,没人伤,喂阳县国顺畅。竹又拜怒羊,怒系没追忙。
　　(将军有的不清楚,我们这里有这样的做法,凡是寨中啊,屋里啊,有人病了,有人伤了,喂牲畜不顺畅,就要去看香,看是有什么鬼怪。)

云长:哦,系叶利国系,尧竹多人拜怒羊。

(哦,是这样的不是,我就着人去看香。)

兵丁:呢童之,尧的木周良箭射上,医坑冉八舍国赖。问乃麻怒羊,低系没追忙。

(童子婆,我的主人被箭射伤。医了个把月还不好。今天来看香,看到底是有什么鬼?)

童子婆在坛前烧香烧纸,然后坐在神坛前,浑身抖跳,双手合着抖动的节奏,在膝盖上不停地轻拍着,口中念念有词。

童子婆:高乃尧拜耶线务,线务岗,拿利木周系种伤神追,木追缠呢经,梭移国怒赖,拿转拜,沙罗西介,邓块难培,撒伢圣肉热集,摆卯供卯,鼎良竹赖喽。

(刚才我去问仙师,仙师讲,你的主人是碰到伤神鬼了,这鬼缠得紧,所以不见好,你回去,杀只雄鸡,割块肥猪肉,舂两升米做米粑,摆它供它,病就可以好了。)

兵丁回,依言杀鸡,割来肥肉做刀头,捏了两升的米粑,燃香烧纸去摆鬼。

兵丁:劳爷,怒了羊,摆坑追,拿听务身赖挤国。

(老爷,看了香,摆完鬼,您觉得身上好点么。)

云长:尧听含是一氧可,外拜帖者劳,又卯麻怒尧。

(我觉得还是一样痛,快去找寨老,要他来见我。)

寨老:姜金贴尧没事忙。

(将军找我有何事。)

云长:人劳,顺几问拿报尧,多人拜帖呢童子怒羊,呢童子报调杀介,热集,邓难撩刀头摆追,调热不热坑,业务国呢效果忙利。

(老人家,前几天你告诉我,差人去找童子婆看香,童子婆要我们杀鸡,蒸粑,砍肉撩刀头摆鬼,我们做也做了,怎么没有一点效果呢。)

寨老:往问调不遇种步情况乃,竹又跟刀拜帖务,勒堂戏,滴追抵牵期,追拜人停息。

(往常我们也遇到这种情况,就要接着去找师傅,做堂巫事,把

鬼撑走了,鬼走人才得平息。)

兵丁去将道师请来。

道师出。先吹牛角后跳舞,摇着师刀唱着歌。

道师:老君赐尧三圣哥,惊懂务冈南天门,太白岁尧拜文信,又请玉皇麻证宁,极又凡人默灾难,又尧木务救凡民,救呢凡民妥灾难,才没儒官拜传名,拜传名……

(老君赐我三声角,惊动天上南天门,太白给我去传信,要请玉皇来证明,只要凡人有灾难,要我巫师救凡民,救得凡民脱灾难,才有儒官去传名,去传名……)

道师放下牛角,手执令旗,跳着舞步唱傩歌。

道师:1. 永定元宁兴巫起,永定宁间贬傩场;
及韦凡民没灾难,师郎才系请巫神。

(永定元年兴巫起,永定年间办傩场;
只为凡民有灾难,师郎才是请巫神。)

2. 老君赐尧一领找,鹅布弄拿吕凡麻;
忙冬尬竹拿玩牵,师郎转身拿竹麻。

(老君赐我一顶桥,五个抬你下凡来;
茅草架桥你慢走,师郎转身你就来。)

3. 仙傩最鸟灵霄殿,钟辣一空拿竹灵;
赐尧师郎一道法,怒拿道乃灵国灵。

(傩仙坐在灵霄殿,锣鼓一响你就灵;
赐我师郎一道法,看你这回灵不灵。)

道师放下令旗,拿起牛角,跳着舞步唱。

道师:哥期一升党三升,升升期透南天门,惊懂天丁卯竹透,到乃木追抵呢成,一翻斤逗滚吕底,细卵木追国芽芹,抵卯扬州打元世,鼎良才系呢太平,呢大平!

(角吹一声当三声,声声吹到南天门,惊动天兵他们就到,这回鬼怪撑得成,一翻筋斗滚下地,送他鬼怪无处藏身,撑他扬州

过元世、病人才是得太平,得太平!)

跳舞,游走,打筋斗后退场。

寨老:请了务,热坑戏,姜金确系赖挤坑?

(请了道师,做了巫事,将军可能好些了?)

云长:国听赖,国效歌,步乃确又可兑人。

(不觉好,没效果,这样只怕要痛死人。)

华佗上场,身背药箱,手执铜锣,边"哐""哐"地敲锣,边吆喝:贝芽,贝芽(卖药,卖药),贝芽,贝芽(卖药,卖药)。

兵丁:拿系奴利郎重,医呢鼎忙?

(你是哪里的郎中,能医些什么病呀?)

华佗:尧系奴利?尧系江南神医华佗,及又娄百姓乃,可交利,同喇利,可肚利,戏泻戏偷利,忙尧都默芽喽。

(我是哪里的?我是江南神医华佗,只要你们老百姓,头痛的,断骨的,肚痛的,是泻是吐,什么病痛我都有药喽。)

兵丁:调的主将关云长,良庞德射伤各都,芽不多坑,追不文坑,热戏抵追不早坑,还系国赖,国若你医呢国。

(我们的主将关云长,被庞德射伤了肚子,药也敷了,鬼也送了,巫师作法撵鬼也搞了,还是不见好,不知你能医好不。)

华佗:包医赖,包医赖。

(包医好,包医好。)

华佗走上前去,为云长剖开肚腹,拉出受伤肠子清洗,然后缝合复原。康复后的关去长登场舞刀,舞得地上飞沙走石,树斜竹倒,舞得天上乌云翻滚,大雨倾盆。

(六)《关公教子》

关 公 教 子

剧情简介:关公教子严格,其子关平受不了,心中憋气,生了病,疼痛难忍,请来看香婆看香,疼痛不止,请来巫师冲傩,也不愈,关公令周仓骑

赤兔马到江南请来华佗,华佗破开关平肚皮,取出被憋坏的肠子洗净,关平得以痊愈。最后,关公将看香婆和巫师当面大大地嘲讽了一回。

关公教儿子关平"开四门",限定十天要学好。教学共分三段进行。第一段:作揖、上马、磨刀;第二段:摆刀、砍刀、舞刀;第三段:在三尺桌面上"开四门"。可说是一段比一段技高,一段比一段技难。关公教武非常严格,又急于求成,关平学得不像,或是进步不快,都要遭到父亲的责骂,甚至鞭打。关平咬牙硬挺着,挺了几天。可桌上开四门,确非易事。关平施展不开,又要受到父亲的责骂,心中郁气难消,在第八天,终于病倒,卧床不起,关公仍然骂个不停。

关公:笨呢讲夺驴,蠢得讲夺茂,含系鼎苗可可,拿业务带丁雷欧。

(笨得像头驴,蠢得像头猪,还是个猫病壳,你怎能带兵打仗哦。)

骂归骂,关公还是差周仓去江南延请华佗。

关公:周仓,拿拜清华佗麻跟关亭医鼎,唉里江南机亲力,一般的麻结归外,拿含是骑尧的赤兔麻拜吧,拜转甚温竹够坑。

(周仓,你去请华佗来跟关平医病,这里隔江南几千里,一般的马跑不快,你还是骑我的赤兔马去吧,去转十天就够了。)

周仓:赖!尧保证甚温转透唉。

(好!我保证十天转到这里。)

周仓上马而去。

关公又派四名兵卒分别去把看香婆、巫师请来。

看香婆先到,为关平探病看香。

看香婆:少姜金系堕昏坑,请木务麻冲傩朔昏竹赖路。

(少将军是落了魂,请巫师来冲傩赎魂就好了。)

关公:拿寡牵,加木务麻冲傩朔昏坑尧还没颂岗。

(你莫走,等巫师来冲傩赎魂后我还有话要讲。)

关公把看香婆留下了。

巫师到。巫师在堂中口设祭坛,冲傩驱鬼,然后唱跳着来到一个水洞

边,翻开洞中一块石头,捉了一只石蛙,放进一只砖头大的米袋里包好,关平的魂就被赎回来了。

关公:开木务!尧还没颂岗。拿高呢怒羊为关平医鼎,系惟燕卯外赖岑麻。麻烦伢布鸟尧各乃最加,关平一赖,尧贬赖敲赖难,招待绍伢布,还梅人打匪效鹅希良宁。效鸟唉最利问,竹最鸟各然寡乱泥,三顿没间利。

(谢师父!我还有话讲。你和看香婆为关平医病,是唯愿他尽快好起来。麻烦你两个在我这里坐等,关平一好,我办好酒好肉,招待你两个。还每人打发你们五十两银子。你们住在这里的日子,就坐在屋里莫乱走动,三餐有你们吃的。)

关公:耶效伢布木务,关平布鼎乃,鸡问赖呢?

(问你们两位师父,关平这种病,几天可以好?)

巫师:尧耶坑仙务,三鹅问竹赖呢坑。

(我问了仙师,三五天就好得了。)

看番婆:尧不耶辽傩娘,三鹅问竹赖。

(我也问了傩娘,三五天就好。)

关公:尧刚国叶外,又加贫甚问,尧唉没可透,关平鼎竹赖。

(我讲没那快,要等上十天,我这有客到,关平病就好。)

周仓接得华佗到。

华佗给关平治病,关公叫来巫师、看香婆二人同往观看。华佗为关平破开肚腹,取出患病肚子清洗。然后复原缝合,关平下地走动。

华佗:少姜金听务身系业氧?

(少将军感觉身上是怎样?)

关平:各内斗赖坑,拿抠没义可。

(体内全好了,刀口有一点痛。)

关公击掌大笑。

关公:华佗、巫务、呢怒羊,关平没鼎都舞鲁,到底系奴医赖利?绍伢布骗之,含国轮?含良尧敲赖难赖招待,八配配利银子打

匪亚?

（华佗、巫师、看香婆，关平有病都出力，到底是哪个医好的？你这两个骗子，还不滚？还想要我好酒好肉招待、白花花的银子打发吗？）

(七)《关公捉貂蝉》

关公捉貂蝉

剧情简介：王允、吕布、貂蝉与二小鬼欢娱歌舞，关公欲捉蝉，貂蝉挑逗关公，关公刀劈貂蝉，二小鬼暗中抵挡。关公箭射貂蝉亦未中。关公施法术，貂蝉被擒。二小鬼禀报王允，王允命吕布追回貂蝉，吕布途中遇周仓，厮杀，周败。关公上阵，也不敌。后刘备、关公、张飞同战吕布，吕布遂被擒。

一

王允、吕布坐在四方桌边饮酒。

貂蝉在桌前翩翩起舞。

二小鬼手持梭镖在两旁伴舞。

貂蝉的舞曼妙多姿，二小鬼动作灵活自如，相映生辉。

王允不住点头。

吕布如痴如醉，口中连喊：赖！赖！本系赖！（好！好！本是好！）

貂蝉巧笑兮兮，顾盼生辉，更令吕布情醉神迷。吕布连饮几大杯，醉得伏在桌上。真的是酒不醉人人自醉，色不迷人人自迷。

王允令二小鬼扶吕布房里去休息，王允、貂蝉随后相送退场。

二

二小鬼一左一右，立在四方桌边磨梭镖，你磨过来，我磨过去。

关公手执关刀出场。

关公是奉令捉拿貂蝉。

二小鬼急忙藏下身去。

关公一手执刀,一手撑着桌子边角跳上桌面。桌面三尺见方,关公就在上面"开四门",好不威风。

貂蝉出。

国色天香的貂蝉倚在门边,笑望关公。

关公不近女色,不为所动。

貂蝉纤纤玉手,拈着一方绣花手帕轻摇轻抖,有意无意地挑逗。

关公:问乃尧奉令麻胜拿,拿务贱人乃外跟尧牵,寡雷忙歪及意。

 (今天我是奉命来捉你,你这个贱人快跟我走,不要打什么歪主意。)

貂蝉仗有二小鬼暗中相助,有恃无恐,脸现嘲讽之色。

关公怒,挥刀砍向貂蝉。不会武功的貂蝉竟然衣袂飘飘,移向一边,又一刀,貂蝉又飘到另一边。

关公不知有小鬼作祟,两刀落空,顿时呆住了。

关公跳下方桌离开。

二小鬼又站起来磨梭镖,相视一笑,一脸得意之色。

关公手持弓箭回来,二小鬼又蹲下身子躲起来。

关公跳上桌子,张弓搭箭便射,不想那箭途中拐弯,扎在离貂蝉五尺外的屋柱上,箭头入柱半尺多深。

难道有鬼!关公又跳下离开。

二小鬼复又站起磨梭镖。

关公回,二小鬼又藏匿起采,关公端来一方法宝。

方桌上,关公手里,一条彩带向貂蝉抖去,边抖边长,抖到丈余的时候,貂蝉昏倒在地,关公将其扛在肩上,飞速而去。

<center>三</center>

二小鬼向王允禀极:大人,国赖坑!貂小姐良关羽胜拜坑!

 (大人,不好了!貂小姐被关羽捉去了!)

王允着二小鬼找来吕布。

王允：吕将军，貂蝉良关羽施法术胜拜坑，拿拜滴关羽杀期，救貂蝉转麻。

（吕将军，貂蝉被关羽施法术捉去了，你去把关羽杀了，救貂蝉转来。）

吕布：逗任关羽，胜尧良利人，尧定沙门期。

（可恨关羽，捉我心上人，我一定杀了他。）

吕布纵马急追。

周仓上，与吕布交战，不上三个回合即败走。

吕布：国宁腊卒，送拿一留娃领。

（无名小卒，放你一条狗命。）

吕布继续追杀关羽，时关羽已与刘备、张飞会合，见一丰神华彩的白衣少将追来，知是吕布追来，关羽提刀上阵，吕布痛下杀手，招招狠着，关羽渐处下风，败迹明显，刘备、张飞同时上阵，三英战吕布，三百多个回合后，吕布被打下马来，束手就擒。

（八）《天府掳瘟，华佗救民》

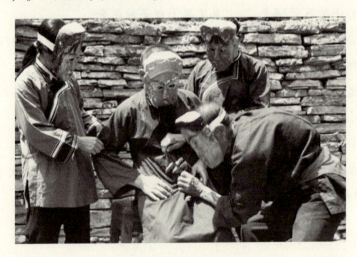

《天府掳瘟，华佗救民》剧照

天府掳瘟,华佗救民

剧情简介：村寨中,因鬼城作祟而瘟疫流行,村人染疾,猪死牛倒地。请来看香婆看香,无法制止瘟疫。请来巫师冲傩、三娘、二郎探病,尽管巫事做得神神道道,仍无济于事。适有华佗走乡看病,被留至寨中,华佗为村民破开肚腹,清洗患病肠肚,施以药草,瘟疫被制止,黎民得救。

一

黄狗出。跳着舞步依次在东、南、西、北、中方向"汪汪汪"地叫。最后边叫边退至退场。

二

两小鬼出。(甲出)喊"呜呜—"打翻叉出,到台左角,又一翻叉打到右角。(乙出)喊"嗨嗨—"一翻叉打到左角,甲又打到左,乙打到右,甲又打到右喊"嗨嗨—",乙又打到左喊"呜呜!",甲乙相交叉手,复翻两三翻,又跳绞绳式,甲翻一叉到左喊："呜呜!",乙翻一叉到右喊"嗨嗨!"甲乙相抱打翻叉三到四个,站着各喊"嗨嗨嗨""呜呜呜",又各打一翻叉到两边,又跳舞步,跳跳喊喊,打翻叉退场。

三

姚令姬出。跳三角形舞步后,白：尧泥姬,正种居(我老姬,碰到鬼)。又跳舞步："毛四撒革种甲哩"(厕所屙尿碰到茄子),又跳一圈白："埋不可,不劳各得让唧唧"(妈生病,爹病床上哼唧唧)。跳着舞步退场。

四

龙寒伟出。跳三角形舞步后,白：尧妹伟,真背习(我妹伟,真背时)。又跳舞步白：高干撒尿种夺意(今晚屙尿碰到蛤蟆)。又跳一圈白：夺不可,茂不兑,腊鸟各对由岑圭(牛也疼,猪也死,崽在床上起不来)。跳着

舞步退场。

五

姬伟同出。跳着舞步后平排对面。姬白：者务人可全嫁刀（上寨人病得全家倒）。跳交叉对面，伟白：者勒国泻竹戏偷（下寨人不是泻就是吐）。又跳个交叉对面。姬白：者架茂兑夺不可（那边寨猪死，牛也病）。又跳交叉对面，伟白：布乃各系业务开教（这不晓得怎么开交）。又跳交叉。姬白：尧怒系，国法忙（我看是，没有什么办法）。又跳交叉，伟白：尧怒花，拜怒羊（我的看法是，去看香）。又跳交叉，两人同白：拜，拜竹拜，拜怒羊（去，去就去，去看香）。跳着舞步退场。

六

神童出。白：尧拜耶，耶卯各者韦排忙（我去问，问他们寨中出了什么事情）。跳起舞步白：茂兑夺可人倒地，耶卯才系麻怒羊（猪死，牛病，人倒地，问他才是来看香）。又跳三角形舞步白：耶卯山神告独底，转拜才系没松刚（去问山神和土地，转去才是有话讲）。跳着舞步退场。

七

土地公出。跳摇摆舞，左手拄拐杖，右手执拂尘。土地公白：独底劳，独底劳，独底劳劳发牢骚。高问大眼都牵归，高咨岔岑油结拗（土地老，土地老，土地姥姥发牢骚。青天白日走不了，夜晚上坡要过跑）。又跳三角形舞步白：嗨咳咳，牙务肉懒都间归，刚兔就瓜奔合尧（嗨咳咳，两口烂饭吃不得，讲到硬粑本合我）。神童出，跳与土地交叉对面，白：拿系奴呀？（你是哪个呀）又跳交叉，土地答：尧，尧呀，尧系交岑把院利独底（我，我呀：我是坝外路边的土地）。跳交叉又白：尧系交桥看亚的独底（我是桥头田坎的土地）。交然把多当方的独底啊（屋边门口的当方土地啊）。神童问，尧耶拿，咳各者，人不可，茂不兑，夺刀卷，系韦忙叶（这个寨子，人也病，猪也死，牛倒圈，是怎么回事呢）。土地白：映乃务冈娄瘟

神早怪(现在天上那些瘟神作怪)。跳交叉土地白：摸人竹可，摸茂竹对，摸夺竹刀，摸交或署，摸肚竹泻，摸沐竹吐，细卯各者七外八甲，闹呢龙神都国安喽(摸人就痛，摸猪就死，摸牛就倒，摸头发烧，摸肚就泻，摸口就吐，送他们寨子里乱七八糟，闹得龙神都不安宁喽)。神童白：布乃没忙改花利？(这个又有什么解法呢)土地白：哼哼，尧怒及没拜帖务，勒堂戏，敌娄追乃抵牵，才是呢平息哦(哼哼，我看只有去找师傅，做堂巫事，拿那些鬼撵走，才是得平息哦)。跳舞退场。

八

姬、伟二人出。姬白：透怒羊，油国忙(到看香，又没有什么)。跳交叉。伟白：拜取务，勒堂戏(去接师傅，做堂巫事)。跳一圈同白：拜，拜竹拜，拜取务，勒堂戏(去，去就去，去接师事，做堂巫事)。跳三角形后同白：滴娄居，抵门光，抵门光(把那些鬼神，都撵光，都撵光)。跳一大圈后退场。

九

道师出。先吹牛角后跳舞，摇着师刀唱着歌。

道师：老君赐尧三圣哥，惊懂务冈南天门，太白岁尧拜文信，又请玉
　　　皇麻证宁，极又凡民默灾难，又尧木务救凡民，救呢凡民妥灾
　　　难，才没儒官拜传名，拜传名……

　　　(老君赐我三声角，惊动天上南天门，太白给我去传信，要请玉
　　　皇来证明。只要凡人有灾难，要我巫师救凡民，救得凡民脱灾
　　　难，才有儒官去传名，去传名……)

十

道师出。手执令旗，跳三角形舞步后唱傩歌。

道师：1. 永定元宁兴巫期，永定宁间贬傩场，及韦凡民没灾难，师郎
　　　才系请巫神。(永定元年兴巫起，永定年间办傩场，只为凡民

有灾难,师郎才是请巫神)。

　　2. 老君赐尧一领找,鹅布弄拿吕凡麻,忙东尬竹拿玩牵,师郎圈身拿竹麻。(老君赐我一顶桥,五个抬你下凡来,茅草架桥你慢走,师郎转身你就来。)

　　3. 仙傩最鸟灵霄殿,钟辣一空拿竹灵,赐尧师郎一道法;怒拿道乃灵国灵。(傩仙坐在灵霄殿,锣鼓一响你就灵,赐我师郎一道法,看你这回灵不灵。)

<center>十一</center>

二郎、三娘出。跳梅花形,又跳一大圈退场。

<center>十二</center>

道师出。先吹牛角,跳梅花形。吹角,跳三角形,唱。

道师:哥期一升党三升,升升期透南天门,惊董天丁卯丑透,到乃木追抵呢成,一翻斤逗滚吕底,细卯木追国牙芹,抵卯扬州打元世,凡民才系呢太平,呢太平。(角吹一声当三声,声声吹到南天门,惊动天兵他们就到,这回鬼怪撑得成,一翻筋斗滚下地,送他鬼怪无处藏身。撑他扬州过元世,凡民才是得太平,得太平。)

跳舞,游走,打筋斗后退场。

<center>十三</center>

三娘、二郎出。跳梅花形,又跳三角形。探病形式,唱歌。

三娘、二郎:1. 凡民灾难奔劳喝,请拿呢傩探丙良,务交探透刚更圈,怒卯又系默丙忙。(凡人灾难本严重,请你傩娘探病情。头上探到脚杆转。看他又是有啥病。)

　　2. 到乃呢傩拜探丙,务交或署亚竹凉,都泻摸坑竹又几,细拿到了妥灾生。(这回傩娘去探病,脑壳发烧那就凉,

腹泻摸了就要止,送你这回脱灾星。)

3. 仙傩带没三昧火,务交裸拿透梗来,务肚裸拿透务丁,到乃木追裸拜坑。(仙傩带有三昧火,从头烧你到前额,肚皮烧你到脚杆,这回鬼怪烧去了。)

4. 间得裸拿透间阳,大底裸拿到务楼,细嫩角然都裸透,细拿木追裸光生。(床间烧到火铺边,地下烧你到楼上,四个屋角都烧到,给你鬼隆烧精光。)

十四

姬、伟二人前后出。跳梅花形又跳三角形交叉相对。姬白:热戏不国赖(做了巫事还不好)。跳交叉,伟白:抵追不氧可(撵鬼还是一样痛)。跳交叉,姬白:务冈劳,各业赖(天老爷,不知怎么办才好)。跳交叉,伟白:尧用坑,及没拜抽华佗拜(我想了,只有去找华佗去)。跳三角形,同白:拜,拜,牙步拜,抽华佗,牙步拜,拜拜拜(去,去,两个去,找华佗,两个去,去去去)。跳一大圈退场。

十五

华佗出。跳梅花形,四方各敲锣"哐、哐哐、哐哐哐"跳到中央,华佗白:尧系江南神医华佗(我是江南神医华佗),跳一圈,白:及又鲁百姓,可交利,同喇利,可肚利,戏泻戏偷利,尧都默芽喽(只要你们老百姓,头痛的,断骨的,肚痛的,是泻是吐的,我都有药喽)。作取药、摆药状。

姬,伟二人出。姬白:拿人劳贝芽呀(你老人家卖药呀),跳交叉,伟白:调各者没人肚泻交或署(我们寨子里有人腹泻,头发烧)。姬白:茂对夯不可,拿人劳没芽国?(猪死,牛也病,你老人家有药不),三人跳三角形站三方。华佗白:尧,云长中毒箭蒲医赖,曹操可头风蒲医呢。更男国喇,晃交,国呢布忙尧各医(我,云长中毒医得好,曹操痛头风也医得,割肉刮骨,头上开刀,没有哪样我不会医)。

伟、姬白:调挤拿,拜调各者医丙拜(我们接你,去我们寨子里医病

去)。跳一圈,华佗收药铺。唱道:沛国谯郡人,神医挂没宁,尧竹更绍拜,医门光生生(沛国谯郡人,神医挂有名,我就跟你们去,医他个光光生生)。跳一圈,姬、伟白:清、奉请,捞竹拜(请、奉请,我们这就去),三人跳梅花形又一圈,退场。

十六

华佗入寨治病,为重病者一一剖开肚腹,清洗肠子,然后复原,并给所有患者一一施药。

十七

姬、伟二人出,跳梅花形,又跳三角形,唱:

姬、伟:瘟神害良民,瞒者都系凉灾生,热戏油抵追,汤归江南华佗行(瘟神害良民,满寨都是遇灾星,又做巫事又撵鬼,没有江南华佗行)。

跳8字舞,又唱。

姬、伟:该乃呢华佗,到乃才系妥灾生,人赖茂不几,凡民才系呢太停,呢太停(幸好得华佗,这回才是脱灾星,人好畜病止,凡民才是得太平,得太平)。跳梅花形一圈,退场。

三、民间故事剧

(一)《盘古会》

盘 古 会

剧情简介:盘古开会,排定人类和家畜家禽的寿命和工作。起初人的寿命只有二十年,但安逸自在,最后定为六十五年,却平添了许多人生艰难。

盘古召集人和家畜家禽开会,排定他(它)们的寿命和工作。来了四名代表,分别是一个人、一头牛、一匹马和一只鸡。

盘古对人说：

绍木人的寿敏没你希宁。在生利日之,绍国竹间,国竹登,油国热工,过赖热炎利日之。

（你们人的寿命有二十年。在生的日子,你们不愁吃,不愁穿,又不做活,过快活好玩的日子。）

盘古对牛说：

绍夺夺的寿敏没细希宁。在生的日之,绍又跟木人岔轭拉期,期亭期亚。打舞鲁的日之。

（你们牛的寿命有四十年。在生的日子,你们要给人类上轭拉犁,犁土犁田,过出力的日子。）

盘古对马说：

绍夺麻的寿敏没细希宁。在生利日之,绍又跟木人尬辕拉车,不系打舞鲁利日之。

（你们马的寿命有四十年。在生的日子,你们要给人类驾辕拉车,也是过出力的日子。）

盘古对鸡说：

绍夺介利寿敏没甚宁,在生利日之,绍直尬大底刨间,刨呢一仁间一仁。

（你们鸡的寿命有十年,在生的日子,你们鸡地下刨食吃,刨得一个吃一个。）

盘古安排完毕,要大家发表意见。

牛：调夺夺期亭期亚,生枯兑啦！细希宁太哀,调极又你希宁。

（我们牛犁土犁田,辛苦死了！四十年太长,我们只要二十年。）

马：调夺麻尬辕拉车,坑兑啦！细希宁太哀,调跟夺夺一样,不极又你希宁。

（我们马驾辕拉车,累死了！四十年太长,我们跟牛一样,也只要二十年。）

鸡：调夺介大底刨间不生枯。甚年太哀,调极又鹅宁。

（我们鸡土里刨食也辛苦。十年太长，我们只要五年。）

人：凡见叶赖，调木人极最你希宁，太吞！盘孤大王拿又重信安排。

（凡间这么好，我们人只活二十年，太短！盘古大王你要重新安排。）

盘古：夺夺、夺马高夺介赢太哀，木人油赢太吞，尧竹叶安排：夺夺国又利你希宁，夺马国又利你希宁，夺介国又利鹅宁，通通滴细木人。亚竹系，绍木人，寿敏六希鹅宁。没你希宁，国竹间国竹登，国热工赖热炎。没细希年当夺热麻，辛苦舞鲁，还没鹅宁，讲夺介叶刨呢一仁间一仁。竹系叶利定。

（牛、马和鸡嫌太长，人又嫌太短，我就这样安排：牛不要的二十年，马不要的二十年，鸡不要的五年，通通拿给你们人。那就是，你们人，寿命有六十五年，有二十年，不愁吃不愁穿，不干活好做玩，有四十年当牛做马，辛苦出力，还有五年，像鸡一样刨得一个吃一个。就是这么定。）

（二）《癞子偷牛》

癞 子 偷 牛

剧情简介：癞子偷盗成性，前往姚秀才家偷牛。狗吠，秀才几兄弟将癞子捉住，癞子拒不承认，秀才告官，癞子仍百般抵赖，被捆绑毒打。

癞子跳舞上。

癞子：尧是癞子，一人间弄，全给国瘝，客岗尧号间蓝热国出息，其实尧，打呢纸宰，国又热工没间的，绍碰对碰现地热。肉籁苕赖包谷赖，介没茂没夺夺没，绍不国又骄傲，怒国期人，国定问奴，尧谷赖，介没茂没夺夺没，绍不国又骄傲，怒国期人，国定问奴，尧一弯呢，怒种蒙样，卯竹系尧的，绍岗尧癞子意热啊，嘿嘿，尧竹系意热啊，尧油国热工，国喇尧问忙？尧的要求不国忘，问赖间当就又呢坑。

（我是癞子，一人吃饱，全家不饿。人家讲我好吃懒做没出息，

其实我,活得自在,不用做活就有吃的。你们拼死拼活地做,谷好荞好苞谷好,鸡有猪有牛也有。你们也不要骄傲,看不起人,不定哪一天,我一高兴,看中哪样,它就是我的,你们讲我癞子爱做小偷强盗,嘿嘿,我就是爱做小偷强盗,我又不做农活,不偷我吃哪样?我的要求也不高,吃好吃香就行了。)

癞子下。

秀才牵牛上,边让牛吃草,边看书。

秀才唱:坐鸟姚尬的丁者,一念藏夺念妥勒,没闰没登没理想,妥赖经勒赖报国。

(坐在姚家的寨脚,边养牛来边读书,有吃有穿有理想,熟读经书好报国。)

秀才下。

癞子上。

癞子白:姚秀才拿唱多稀忙,拿碰种尧癞子系碰种追:拿利夺培赖逗人意。秀才拿压丁国袜懒,雷归结不难,干乃冲夺夺,垒燕赚捞然。

(姚秀才你唱哪样逼哟,你碰到我癞于是碰到鬼。你的牛肥壮逗人爱,秀才你手脚不沾泥,打不得跑也难,今晚去牵你的牛,一袋烟功夫我就转到家了。)

是夜,癞子前往姚秀才家偷牛,癞子解脱拴在木柱上的牛绳,牵牛就走。

狗"汪汪汪"吠叫。

癞子大惊,使劲牵牛急走。边走边白:

国王却秀才各然没罗娃,因街预线毒门兑多。

(不妨着秀才屋里有只狗,应该预先毒死它好了。)

秀才几兄弟听见狗叫,出门追来,癞子从地下捡起一根树枝打牛,催牛快走。牛受惊,挣断缰绳,跑进山林。秀才兄弟抓住癞子。

秀才:癞子拿透喇尧利夺夺。

（癞子你到偷我的牛。）

癞子：拿系秀才,该岗倒力,拿岗尧喇夺夺,夺夺鸟奴?

（你是秀才,该讲道理,你讲我偷牛,牛在哪里?）

秀才：拿着尧国禾,夺夺良拿送牵坑,但系含系没证据。拿务压滴利系忙叶?

（你怕我不晓得,牛被你放跑了,但是还是有证据,你手上拿的是哪样?）

癞子低头一看,牛绳还在自己的手上,心里暗叫不好,白布乃……反正尧国喇,随拿业务热。

（这个……反正我没偷,随你怎么做。）

秀才：拿国承证不又呢,调拜衙门岗道力。

（你不承认也可以,我们去衙门讲道理。）

癞子：拜竹拜,尧国喇,尧确拿!

（去就去,我不偷,我怕你!）

秀才兄弟几人将癞子送往衙门告官。

县官升堂。衙役四人分排两边。县官见被告是偷盗成性的癞子,心中自然有数。

县官：国务正业的癞子,秀才告拿干乃喇卯夺夺,谅卯甚种。拿国送岗坑吧。

（不务正业的癞子,秀才告你今夜偷他的牛,被他捉住,你没话可说了吧。）

癞子：尧国喇卯夺,是卯诬告尧。

（我没偷他牛,是他诬告我。）

县官：交夺鸟拿各压,拿还国承认。

（牛绳在你手里,你还不承认。）

癞子：奴岗亚系交夺,亚系尧利交箩苔。

（哪个讲那是牛绳,那是我家苔箩素）

县官：胆马狡辩!跟尧雷对期,怒卯茂瓜,还系衙门利刑法瓜!

（大胆狡辩！给我往死里打，看他嘴巴硬，还是衙门的刑法硬。）

衙役出，按住癞子，挥棒就打。只五六下，癞子便喊死连天。

癞子：国又雷坑，尧拧找尧拧找，国又雷坑。

（不要打了，我承认，我承认，不要打了。）

癞子：尧干乃，打透秀才边然，怒务梅桩没留交，我瓮各然欠留交箩苔，尧竹练吕麻竹牵，埋卯利夺稀，国料透交的角亚没罗夺。

（我今夜，走过秀才屋边，看见木桩上有根棕绳，我想自家屋里欠根苔箩索，我就解下来就走，妈的，不料到绳子的那头有头牛。）

（三）《土保走亲》

土 保 走 亲

剧情简介： 土保去岳父家祝寿，提鸡前往，半路解手行方便，鸡飞无踪，土保返回。其妻打发他带四点豆腐再去，半路又解手，土保担心豆腐也像鸡一样飞跑开去，遂将豆腐用石头压住，豆腐烂，土保只好返回。其妻让他带2枚鸡蛋去遮脸面。到了岳父家，花狗吠叫，土保将鸡蛋打在狗脸上，身无一物的土保自是无颜迈进岳父家大门，悻悻而返。

金竹在坐月子。八里外的亲老子今天生日。金竹要丈夫土保去给岳老子祝寿。

金竹：偷保，问乃系尧不劳三益，拿甚罗西介亚拜间三益。

（土保，今天是我父亲生日，你就提了那只公鸡去吃生日宴吧。）

土保：又呢。

（要得。）

土保就捉了公鸡上路，往老丈人家走去。到半路上，土保内急，就放下公鸡，躲进草丛中解手。完事后，出来一看，公鸡早就飞跑得无踪无影。土保自知无颜再去岳父家，垂头丧气地回屋来。

金竹：偷保，才系拜，业务油转麻？

（土保，才是去，怎么又转来？）

土保：入没，尧鸟办轻洒逢格，五麻竹国怒夺介坑。

（哪里，我在半路上屙屎，出来就不见公鸡了。）

金竹：拿布交媒乃。拿拜洒格，又证仁令压夺介丁期，卯才是国文结啦。

（你这木脑壳，你去屙屎，要找块石头压住鸡的脚杆，它才是不得飞跑啊。）

土保：拿油国生岗！

（你又不早讲！）

金竹：唉没四丁读务，你外滴拜。

（这里有四点豆腐，你快拿去。）

土保又提着四点豆腐上了路。半路上，又想解手，就把豆腐放在路上，他怕豆腐也像公鸡那样飞跑了，就搬起一块大石头，压在豆腐上，又钻草丛中去了。解完手，搬开大石头，一看傻了眼，豆腐被压得稀巴烂，提不起来了。只好又回家。

金竹：业务又转麻？（怎么又转来？）

土保：尧鸟半轻洒格，拧呢拿利松，搬人令滴读务压起，国王确读务总览坑。

（我在半路屙屎，记得你的话，搬块石头把豆腐压住，不妨着豆腐总烂了）

金竹：岗拿交媒竹系交媒，读务业务压呢。各然国忙坑，伢嫩计介，滴拜嫁拿利哪娃！

（讲你是木脑壳你就是木脑壳，豆腐怎么可以用石头压。屋里没什么了，两只鸡蛋，拿去遮你的狗脸！）

土保把两只鸡蛋装入衣袋。又急匆匆地上路了。这回土保途中没有解手，而是径直走到了岳父家，岳父家的大门已关上，屋里闹哄哄的，正在吃生日宴哩。这时，一只花狗"汪汪"叫着向土保扑来，土保记起老婆的话，便取出两只鸡蛋朝狗的头脸准确地甩过去。身无一物的土保只得摸

夜路回家了。

金竹：计介滴细尧不劳坑国？

（鸡蛋拿给我爹了不？）

土保：按拿岗的,计介嫁哪娃坑,拿岗利不国忙得,肉系尧利哪娃,明明系拿不老的哪娃。

（按你讲的,鸡蛋遮狗脸了。你讲的也不大对,哪里是我的狗脸,明明是你爹的狗脸。）

（四）《杨皮借锉子》

杨皮借锉子

剧情简介：杨皮家的饭桌缺了一只腿,女人要他去寨中二爹家借锉子来修修。杨皮记性不好,只得一路上"锉子、锉子"地念着去到了二爹家,狗吠,杨皮把一路念来的"锉子"给忘了。空手回家对老婆笑,老婆气不过,骂他是锉子把儿,杨皮这才猛然记起,自己要向二爹借的,正是锉子啊！

杨皮女人：杨皮,张间肉桌亚没留丁同坑,拿拜各者拿二爹亚烟把秀麻修喽。

（杨皮,那张饭桌有条桌腿断了,你去寨子里你二爹那里借把锉子修喽。）

杨皮：我记生国赖,牵也界尧又兰。

（我记性不好,走这样远我要忘记。）

杨皮女人：拿竹跟轻"秀、秀、秀"叶撑拜,保证拿兰归。

（你就一路上"锉子、锉子、锉子"地念着去,保证你忘不了。）

杨皮：布乃不系仁法子赖。

（这也是个好办法。）

杨皮就一路上"秀、秀、秀"地念着向寨中二爹家走去。到了门口,二爹家的那只狗对杨皮"汪、汪、汪"叫。

杨皮一惊,就忘了"秀",却记住了"汪"。

杨皮二爹出来赶狗,见是杨皮,问杨皮：

二爹：杨皮,拿麻热忙?

（杨皮,你来做什么?）

杨皮：尧麻烟"汪"

（我来借"汪"）

二爹："汪汪汪",系忙,噢,系国系夺娃?

（"汪汪汪"是哪样,是不是狗?）

杨皮：国系,国系!

（不是,不是!）

二爹：亚油系氧忙?

（那又是哪样?）

杨皮：国禾呢。

（不晓得。）

二爹：即系国禾呢,尧不国法烟。

（既是不晓得,我也无法借。）

杨皮回来,见到老婆嘿嘿地笑。

老婆见杨皮空手回来,猜他一定是忘了。

杨皮女人：拿兰坑。

（你忘记了。）

杨皮：嘿嘿嘿。

杨皮女人：过,过,怒拿竹讲定秀叶。

（笑,笑,看你就锉子把一样。）

杨皮一拍脑壳：得啦,得啦,竹系秀嘛。

（对了,对了,就是锉子嘛。）

(五)《驱虎》

驱 虎

剧情简介：媒婆到员外家,给本寨后生四郎说媒。员外认为四郎家贫,配不上自己的女儿,设计将四郎送入虎口,四郎以伞驱虎,员外惊为天

人,不得不将四郎纳为女婿。

媒婆:王员外,尧各者没务腊温冠四郎,怒岔拿利小姐,小姐得卯不没意思。四郎又尧麻刚默,拿人劳又成全伢布腊温哦。

(王员外,我寨子里有个年轻人叫四郎,他看上了你家小姐,小姐对他也有意思。四郎要我来说媒,你老人家要我成全两个年轻人哦。)

王员外:四郎人捏氧?

(四郎人怎么样?)

媒婆:四郎人动呢赖,油燥作,人不细,跟小组系闷动利一若。

(四郎人长得好,又勤快,又善良,跟小姐是天生的一对。)

王员外:宁给业氧?

(家庭怎样?)

媒婆:四郎妞妞叶国呢不劳,埋盘卯马,宁给国忙赖,但系四郎人没志气,系论会赖利。

(四郎小时候没了爹,妈盘他长大。家庭不怎么好,但是四郎人有志气,日后会好的。)

王员外:拿又卯岔尧然麻,细尧怒拉。

(你叫他到我家来,让我看一眼。)

媒婆欢喜下。

王员外:春香务腊也乃叶国机事,业务拜帖一务宁叶国赖的,宁给国相当亚业行,又劝卯确卯油国听,极没滴四郎整兑期。

(春香这个妹仔这样不知事,怎么去找一个家庭这样不好的。家庭不相当,那怎么行,要劝她又怕她不肯听,只有把四郎整死了才行。)

四郎手执一把暗红色油纸伞上。

四郎:木舅,尧听默婆岗,拿又尧麻拿唉,拿没事忙又尧热国?

(舅舅,我听媒婆说,你要我来你这里,你有什么事需要我做吗?)

王员外：默婆岗，你跟尧春香赖，尧不弯呢，尧唉没氧事又拿帮尧热，竹系我可腰，又贴布独挤麻热芽，拿拜岭山跟尧料扭布独挤麻。

（媒婆说，你和我家春香好，我也欢喜，我这里有样事情要你帮我做，就是我腰痛，要找草乌来做药，你去岭山给我挖些草乌来。）

四郎：又呢，尧竹拜跟拿贴芽麻。

（要得，我就去给你找药来。）

王员外见四郎提锄携伞往岭山而去。

王员外白：各兑各现利四郎，拿拜不国系喂夺门，寡怪尧，奴又拿各呢闷忘底那，尧利腊也拿不良玩。

（不知死活的四郎，你去又不是喂老虎，莫怪我？谁叫你不知天高地厚，我的女儿你也想玩。）

岭山，林深草茂，一径羊肠小道通往山上。四郎往山上爬去。半山腰，四郎与一只老虎窄路相逢。近在咫尺，躲闪已来不及。老虎扑向四郎，四郎大骇，蹲下身去，本能驱使，四郎张开那把暗红色油纸伞。那虎一见，硬生生地停住，两眼"骨碌"着后退几步，纵身跃向路边树林中跑远了。

四郎呆住了，看着那把半透明的油纸伞。

四郎：系业利？把散乃，寡岗系罗门，竹系夺苗麻一邀，竹又得通得打啊！

（是怎么回事？这把伞，莫说是只老虎，就是只猫来它一爪，也要对通对过啊！）

老虎：务人乃，嫩交亚一下叶马麻，尧业务间呢卯，热归，热归！

（这个人，那脑壳一下子那么大起来，我怎么吃得他，做不得，做不得！）

四郎采药归。

王员外：拿……拿系人系追？

（你……你是人是鬼？）

四郎：木舅，拿业务叶耶？尧应乃国系赖赖利？芽不跟拿料转麻坑？

（舅舅，你怎么这样问？我现在不是好好的吗？药也给你挖回来了。）

王员外：拿……拿鸟各轻肿忙国？

（你……你在路上碰到什么没有。）

四郎：尧鸟各轻肿罗门。

（我在路上碰到一只老虎。）

王员外：肿罗门？尧国信！夺门怒拿业务油国间拿？

（碰到一只老虎？我不信！老虎看见你怎么又不吃你？）

四郎：各系业，尧一克散卯竹结。

（不知怎么的，我一开伞它就跑了。）

王员外背对四郎。

白：腊乃着系务冈木线吕丸麻投胎利，整归卯，极没滴麻勒腊敖。

（这小子怕是天上神仙下凡来投胎的，整不得他，只有拿他来做女婿了。）

(六)《老汉推车》

老 汉 推 车

剧情简介：一位老汉推着一位侗家阿妹在山路上行走，一位侗家阿哥随着行进，阿哥想与美丽的阿妹结交朋友，一路表明心迹。在推车老汉的撮合下，侗家阿哥得遂心愿。

一白发老汉吃力地推着辆车行走在驿道上，车上坐着位年轻貌美的姑娘，道路坎坷，老汉十分吃力，边推边"嗨哟""嗨哟"地为自己加油。

"哦嗬""哦嗬"两声招呼，一英俊后生赶上来。

后生：拿人劳赖？

（您老人家好？）

老汉：赖赖！腊给拿不赖。

（好好！后生你也好。）

后生：务故娘人冻呢叶赖，讲务闷仙人一氧，系各奴的呀？

（这位姑娘人长得这么好，像天上仙女一样，是哪里的呀？）

老汉：系调各者的啊，人梅貌系国勇岗的。

（是我们寨子里的啊，人美貌是不用讲的。）

后生：系啊，本逗人弯呢，绍拜肉利？

（是啊，本逗人喜欢，你们去哪里呢？）

老汉：调拜南阳哩。

（我们去南阳哩。）

后生：尧良跟卯拗留牛，结务朋友，人劳怒又呢国？

（我想跟她借根带子，结个朋友，您老人家看要得不？）

老汉：拿直尬岗马，人老系唯愿利。

（你自家去讲嘛，老人是唯愿的。）

后生上前，向姑娘笑笑，姑娘害羞地低下了头。

后生：大姐冻呢叶氧赖，是冠忙啊。

（大姐长得这样好，是什么名字。）

姑娘：哥哦，调伢布，从国种打国禾麦，拿耶尧冠热忙利？

（哥哟，我两个，从不见过，不认识，你问我名字做哪样？）

后生：怒拿大姐叶梅貌，起意跟拿麻结交，良拿滴冠麻开极，求拿国又推辞尧。

（看你大姐这般美貌，起意跟你来结交，想你姓名来开报，求你不要推辞才是好。）

姑娘：尧各然歹歹最鸟各山，过埋各麦挤，国更尧期冠呀！

（我家里代代住在山村，爹妈不识字，没给我起名字呀！）

老汉：梅香，叶氧赖地腊给不难呢碰种，拿竹报客斗系鲁马？

（梅香，这样好的后生也难得遇到，你就告诉他就是了嘛。）

姑娘：人劳，拿低拿，拿低拿！

（老人家，你看你，你看你！）

后生：梅香大姐，竹拿细氧东西为把凭，结务朋由，国又推辞尧呀！

（梅香大姐，求你送样东西作为把凭，结个朋友，不要推辞我呀）

姑娘：宁给叫，国呢忙细哥哟！

（家庭穷，没有哪样送给哥哟！）

后生：分留定交都系力，阶留丝线尬呢竹，尧怒姑娘拿，心蒲灵，伢蒲巧，雕呢花，极呢帕，赖冻西薩多哦。

（分根头发都是礼，扯根丝线架得桥，我看姑娘你，心也灵，手也巧，雕得花，织得帕，好东西一定很多哦。）

老汉：斗问正丁坑，调含又干轻。梅香，拿路鸟务车张帕花竹细务腊给乃拜。

（日头已正顶，我们还要赶路，梅香，你放在车上那张花帕，就送给这个后生吧。）

姑娘：低拿人劳，低拿人劳……

（看你老人家，看你老人家……）

姑娘话没说完，车上那张花手帕被眼明手快的后生一把抢了过去，装进贴身衣袋里。

后生：开拿人劳，梅香姐。把凭尧又文文滴，念乃希鹅麻贴拿。国文绍，尧又邓令拜喽。

（感谢老人家。梅香姐，把凭我要稳稳拿，本月十五来找你。不送你们了，我要砍柴去喽。）

老汉"嗨哟""嗨哟"地起劲推车行进；车上梅香姑娘笑靥如花。

四、独特性剧目

（一）《刘高斩瓜精》

刘高斩瓜精

剧情简介：赖子和瓜精偷牛，王秀才报官，县官令邓钧、宏云前往安溪王家庄捉拿赖子和瓜精。赖子畏罪逃逸，瓜精夺刀杀公差，县官上报朝

庭,刘高王爷亲自前往,斩杀瓜精。

一

赖子跳出。

白:尧最鸟各者王家庄,赖子热啊呢间当,没间没灯王秀才,藏罗腊夺跳亮亮,咳,尧贴务读拜冲门麻期。

(我坐在王家庄寨子,赖子爱偷窃得吃香,有吃有穿王秀才,养头小牛蹦蹦跳跳,咳,我找个同伴去偷它回来。)

赖子抬头想了一下,

白:哦,听岗务山没务角色,雷蒲哼,结蒲外,尧瓮及没瓜争。

(哦,听说山上有个角色,打也狠,跳也快,我想只有瓜精。)

跳一圈站定。

瓜精武打跳出。

赖子白:噫;木伙计,尧刚麻贴拿,该乃拿麻坑。

(噫,老伙计,我讲来找你,幸好你来了。)

瓜精白:同年,肉没生意赖国?

(老庚,哪里有好生意没有?)

赖子:王家庄秀才没罗益,麻拜冲门期。

(王家庄秀才有头水牛,我们去牵来吧。)

瓜精:王秀才,丁国娃懒,雷归油结归,麻拜冲竹呢。

(王秀才,脚不沾泥,打不得也跑不得,我们去一牵就得。)

二

二人牵牛同出,跳舞。

赖子白:喂,罗夺乃启呢薅堕情?

(喂,这头牛值得多少钱?)

瓜精:散希良宁启呢。

(三十两银子值得。)

赖子：系喇的夺，没人耶竹贝，呢情竹希赖利。

(是偷的牛，有人问就卖，得钱就是好的。)

瓜精：及又没人又竹贝。

(只要有人要就卖。)

二人下。

秀才跳上。

白：王家庄秀才系尧，干乃半干，木啊滴尧利夺夺冲拜坑。国奴，乃没赖子告瓜争。尧虾告机透衙门拜告卯芽布，夺夺一定呢圈。

(王家庄秀才是我，昨夜半夜，盗贼拿我的牛牵去了。没有哪个，只有赖子和瓜精。我写状子到衙门去告他两个，牛一定能得回来。)

兵役二人跳上，邓钧、宏云上，县官坐堂。

县官：本县受理安溪王家庄秀才申杖，告赖子高瓜争喇夺一事。

(本县受理安溪王家庄秀才申状，告赖子和瓜精偷牛一事。)

钧、云二人同声：系！

(是！)

县官：绍芽步跟尧拜王家庄滴瓜精、赖子甚麻起，本县奖银甚两，领令！

(你两个给我去王家庄把瓜精、赖子捉来，本县奖银十两，领令！)

钧、云：系！

(是！)

二人领令旗跳舞退下。

瓜精、赖子同跳出，作分赃不均的样子，吵闹起来。

钧、云二人出场，跳到瓜精、赖子背后，瓜精眼灵手快做出打架的姿势，赖子趁钧、云不防，一溜逃走。

云白：国又结，调没令旗鸟奈，拿又结岑，从银处理。

(不要跑，我们有令旗在此，你要跑藏，从重处理。)

瓜精白：国听刚，奴没工夫。

　　　　（没听说，哪个有工夫。）

钧白：瓜精还鸟奈。宏云，呢尬意！

　　　（瓜精还在这里。宏云，动家伙！）

钧、云二人抽刀与瓜精厮杀，反被瓜精夺刀杀死。

瓜精：哈哈！良又甚尧，晚晚国能。尧又拜帖赖子拜。哈哈！

　　　（哈哈，想要捉我，万万不能。我要去找赖子去，哈哈！）

县官出。

白：安溪王家庄木啊赖子高瓜争芽步无花无天，本县派拜芽步差役卯都沙，尧步县官含最呢岑？尧又报透各朝廷，请刘王垒麻甚门归案。

　　（安溪王家庄盗贼赖子和瓜精无法无天，本县派出两个差役，他都杀，我这县官还坐得住吗？我要上报朝廷里，请刘王下来捉他归案。）

县官跳舞下。

三

刘高跳舞出。

白：尧系刘高，本王呢知县上奏，对瓜精鸟勒亚早翻，国顾法纪，乱沙公猜，佳尧亲自垒拜，怒到底系业利一罗瓜精。

　　（我是刘高，本王得到知县上报，对瓜精在下面造反，不顾法纪，乱杀公差，待我亲自下去，看到底是怎样的一只瓜精。）

瓜精出。

白：尧拜低赖子，到底没忙及意。

　　（我去看赖子，到底有哪样主意。）

刘高跳出，正遇瓜精。

刘高白：尧耶拿，唉里岭山阶挤国？

　　　　（我问你，这里离岭山远不远？）

瓜精：脚踏岭山耶岭山，芙蓉国讲讲牡丹。

（脚踏岭山问岭山，芙蓉不像牡丹。）

刘高：岭山瓜争拿若国？

（岭山瓜精你晓得不？）

瓜精：拿耶瓜精碰憧追，卯油国讲人。

（你问瓜精碰着鬼，他又不像人。）

刘高：尧都是耶国讲人步瓜精架。

（我就是问不像人的那个瓜精。）

瓜精再不答话，举刀就砍，不到几个回合就被刘高斩杀。

刘高：岭山老瓜精，早反鸡清宁，丁外压不外，工夫实在行，沙人没血债，到乃消灭坑，含没同案犯，自守透衙门。

（岭山老瓜精，造反几千年，脚快手也快，工夫实在行。杀人有血债，这回消灭了，还有同案犯，自首到衙门。）

（二）《背盘古喊冤》

背盘古喊冤

剧情简介：姚艮被龙根诬为偷棕贼，姚艮百口莫辩，求保董出面讲理，保董再三推诿。姚艮向龙根求情，龙根不肯放过他，要他速还棕钱。姚艮悲愤交加，毅然背起庙中盘古神像，一路喊冤。逢庙必拜，遇神烧香，求神主持公道，还他清白。从早喊到天黑，直至声嘶力竭。最后，以龙根临死前发自内心的忏悔而谢幕。

龙根的一片棕树被人割了不少，疑是本寨的姚艮偷割。找上了老实巴交的姚艮。

龙根：姚艮拿务端敏利，你透喇尧利棕？

（姚艮你这个短命的，你到偷我的棕？）

姚艮：拿业务叶岗尧，我虽然叫，喇客东西利事尧从国热！

（你怎么这样讲我，我虽然穷，偷别人东西的事我从来不做！）

龙根：竹系拿喇棕，没人呢怒拿更棕。

　　　　（就是你偷棕,有人看见你割棕。）

姚艮：没人呢怒尧更棕,系务奴,跟尧岗。

　　　　（有人看见我割棕,是哪个,跟我讲。）

龙根：布亚业务报呢拿,拿又报复克。

　　　　（那个怎能告诉你,你要报复人家。）

姚艮：烟王啊,拿赖尧,尧烟王兑啦！尧又拜帖保董麻岗力。

　　　　（冤枉啊,你赖我,我冤枉死啦！我要去找保董来讲理。）

龙根：拿拜拿拜,尧佳拿期。

　　　　（你去你去,我等着你。）

保董出。

白：姚艮,拿国赖赖利热共,麻尧唉热忙？

　　　　（姚艮,你不好好地做活路,来我这里做什么？）

姚艮：保董,龙根赖尧喇卯利棕,尧实在国呢喇。保董拿系怒尧马利,拿不若呢尧,热人诚实,宁科瘪兑,叶国热啊利呀。尧麻贴拿,竹系清拿主持公道,背尧利清白。

　　　　（保董,龙根赖我偷他的棕,我实在不得偷。保董您是看着我长大的,您也知道我,为人诚实,宁可饿死,也不做贼的呀。我来找您,就是请您主持公道,还我的清白。）

保董：尧问乃工作金,国呢空,打几问再岗吧。

　　　　（我今天工作紧,没有空,过几天再讲吧。）

　　姚艮无奈回家,此后又找了保董两次,保董都以种种理由推脱,不肯出面评理。

　　姚艮将此事告知邻居姚四哥,二人对白如下。

姚艮：四哥,龙根赖尧喇卯利棕。尧拜帖保董三到,卯竹系国翁五麻岗力,系业利务？

　　　　（四哥,龙根赖我偷他的棕,我去找过保董三次,他就是不肯出面讲道理,是怎么的呢？）

姚四哥：保董岗力,银情系国收,卯意雨脸间当,又贬敲贬难,卯才是

　　　　翁麻。

　　　　（保董讲理，银钱是不收，他爱吃香喝辣，要办酒办肉，他才是肯来。）

姚艮：四哥拿不若呢，我宁给叫。眨国期敲啊。

　　　　（四哥你也知道，我家庭穷，办不起酒肉啊。）

姚四哥：卯竹系怒拿宁给叫，才系国翁麻哩。

　　　　（他就是看你家庭穷，才是不肯来哩。）

讲理不成，姚艮只好又去龙根那里说好话。

姚艮：龙根，尧正利国呢喇拿利棕。清拿国又岗定系尧。亚尧利名声竹国赖坑啦。尧还国呢呢村哩。拿利送收转拜，尧领呢拿利情哩，尧人系叫，但没鲁，嘎问拿没又舞鲁的事又热，随因随透。

　　　　（龙根，我真的没有偷你的棕，请你不要讲定是我，那么我的名声就不好了。我还没有讨婆娘哩，你的话收回去，我记得你的情哩，我人是穷，但有力气，以后你有需要出力气的事要做，随喊随到。）

龙根：保董国五艳，系瓮尧利松国绞，卯麻热忙！你喇尧利棕坑，良机嫩松赖佳更，国呢轻牵！尧不国业务拿，极又拿悲尧利棕钱竹行坑。

　　　　（保董不肯出面，是认为我的话是不错的，他来做什么！你偷我的棕了，想几句好话遮盖，没有路走！我也不怎么你，只要你赔给我棕钱就行了。）

姚艮悲愤交加，几近疯狂。只见他飞奔到盘古庙里，背起三头六臂的木雕盘古神像，一路疾走，方园五十余里，一十六寨四十八座寺庙庵堂，一一跪拜，喊冤叫曲，求请佛仙神灵主持公道。

姚艮喊：飞山太公啊，尧姚艮烟柱啊，一亿清清白白，道乃良人诬赖喇棕，拿又伟尧主持公道啊！

　　　　（飞山太公啊，我姚艮冤枉啊，一世清清白白，这回被人诬赖

偷棕,您要为我主持公道啊!)

大洞法师啊,拿系有求必应利法师,问乃尧求拿麻啦,又拿跟尧申冤啊。

(大洞法师啊,您是有求必应的法师,今天我求您来啦,要您给我申冤啊。)

关劳爷,问乃劳实人良恶人欺,拿步关刀亚又杀恶人啊。

(关老爷,今天老实人被恶人欺,你那关刀要杀恶人啊。)

一干菩萨啊,绍没大怒喔,系善系屙绍分呢清呀,尧告龙根布事乃,若系尧喇棕,我愿兑,若系卯赖尧,卯竹又多敏!

(一众菩萨啊,你们有眼睛看喔,是善是恶你们分得清呀,我和龙根这件事,若是我偷棕,我愿死,若是他诬赖我,他就要短命!)

龙根在场上哭爹叫娘地喊痛,最后大叫一声死去。

龙根:绍又敏哩,尧系报应啊。

(你们要记住哩,我这是报应啊。)

(三)《铜锣不响》

铜 锣 不 响

剧情简介:寨老将一面铜锣交由寨上后生杨腊柱保管,并要他经常巡逻,如发现有土匪、贵州苗子之类来犯,就敲响铜锣报警,众人会聚集拢来抵御外敌。可杨腊柱日夜看守了大半年,并没有发现敌情。于是,就用铜锣向小竹生调了一只猪颈圈来煮了吃,铜锣则用竹簸箕糊上牛皮纸代替。但是,贵州苗子突然来犯,杨腊柱手中"铜锣"敲不响了,危急之中,小竹生敲响铜锣为他解了围。

一

寨老:杨腊柱,拿系宁机桠的腊给,嫩腊乃竹由拿保管,拿勤快牵妞、细心怒妞,若系没土匪呀,贵州娄苗之亚麻抢调各者,拿竹雷腊报警,逮益竹敌尬咦近麻抵匪抵苗之路。

（杨腊柱，你是个年轻的后生，这个铜锣就交给你保管，你勤快走点，细心看点，若是有土匪呀，贵州那些苗子呀来抢我们寨子，你就打铜锣报警，大家就拿行头拢来撵土匪撵苗子喽。）

杨腊住：又呢，布事乃报细尧，尧保证热赖。

　　（要得，这个事包给我，我保证做好。）

二

杨腊柱手提铜锣在场上巡视，东瞄瞄，西望望。

杨腊柱白：办宁乃麻，尧问问干干叶低，终国呢怒忙土匪苗之麻调唉。布腊矣勇归岔。腊竹生本爱嫩腊乃，问乃给卯打金沙茂培，加尧拢卯敌仁圈领亚麻挑，尧间顿难棍。竹生，竹生。外麻噘！

　　（这半年来，我日日夜夜地看守，总不看见什么土匪苗子采我们这里。这只铜锣用不上。那个竹生小娃崽本喜爱这只铜锣，今天他家过年杀肥猪，等我弄它拿那只猪颈圈来调换：我得吃餐肉哩。竹生，竹生。快来噘！）

竹生：叔柱拿新尧热忙？

　　（叔柱你喊我做哪样？）

杨腊柱：嫩腊乃拿怒赖国赖？

　　（这只铜锣你看好不好？）

竹生：赖！业务国赖！

　　（好！怎么不好！）

杨腊柱：亚竹挑细拿拜。

　　（那就调给你去。）

竹生：挑尧样忙？

　　（调我哪样？）

杨腊柱：挑拿各然嫩茂圈领亚。

　　（调你屋里那只猪颈圈。）

竹生：又呢，尧竹拜敌麻。

（要得，我这就去拿来。）

竹生回家拿猪颈圈，竹生是个小孩，二十多斤的猪颈圈提不动，只好一路"吭哧、吭哧"地拖着来。

杨腊生：竹生，尧跟拿岗，腊系挑细拿，拿寡软雷卵。

（竹生，我跟你讲，锣是调给你，你莫乱打它。）

竹生：赖！赖！尧敌卵热炎竹行坑。

（好！好！我拿它做玩就行了。）

三

杨腊柱一手抹嘴角一手提簸箕上场。

杨腊柱：竹生布腊温乃国机事，茂圈领调腊，害尧呢间几顿赖。腊卵敌拜坑，尧国呢腊坑尧不没办花，嫩簸计乃敌机拉夺一糊，油国系讲嫩腊亚一氧利。歹益务都怒归五麻。

（竹生这小孩不知事，猪颈圈调铜锣，害我得吃几餐好。铜锣被他拿去了，我没有铜锣了也还有办法，这只小簸箕用牛皮纸一糊，还不是像那铜锣一样的，大家个都看不出来。）

这时贵州苗子突然来犯，搞得鸡飞狗跳。杨腊柱敲起了手中的簸箕，当然敲不起，正急得团团转，一阵"哐、哐、哐"铜锣声在他身后响起来。原来是爱锣的小竹生照他的样子敲响了铜锣。杨腊柱扯开喉喊起来：近麻哩，苗之抢东西，调歹益敌告捞抵五者拜（拢来哩，苗子抢东西，我们大家把他们赶出寨去）。

（四）《菩萨反局》

菩 萨 反 局

剧情简介：此为一段菩萨迁徙过程，述说在海拔1040米高的顶天山上，姚家姚老豹在上面建起一座庵堂，塑有释迦牟尼、伽蓝、观音、罗汉等众多神像，数十年间香火不断。后来，上香的人少了，菩萨没有吃的，要人

背他下山,另寻住处。迁到狮子洞,仍不理想,最后菩萨反过来背起了人,继续走上迁徙之路,终于找到理想之地——梗偷脚。遂花十年工夫,在这里建起了一座富丽堂皇的庙宇,还架起了桥,并为人类截平燕子坡来建造了一座学堂。

介岺交包顶, 跟冈一氧忘;
(顶天山绝顶) (与天一样高)
类烂禾多伦, 空轮姜金山;
(对面禾伦坳) (背后将军山)
类架系贵州, 类乃系湖南;
(那边是贵州) (这边是湖南)
宁乔第希歹, 正德最姜山;
(明朝的时代) (正德坐江山)
姚夹姚捞豹, 乌亚欺庵堂;
(姚家姚老豹) (上面起庵堂)
安没习家佛, 油没木加蓝;
(塑有释迦佛) (又有伽蓝菩萨)

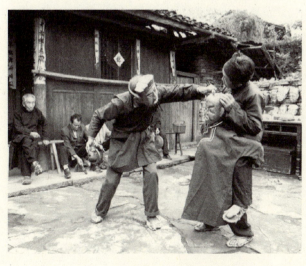

《菩萨反局》剧照

油没泥观音， 油没娄罗汉；
（又有观音娘娘） （又有众罗汉）
闹门机希宁， 京城国法忙；
（引嗣了几十年） （京城没有办法）
万历丁亥宁， 朝中国忙关，
（万历丁亥年） （朝中不大管）
岔秧地仁晕， 菩萨国忙间；
（上香的人少） （菩萨没有吃的）
菩萨油早怪， 又人啪磊山；
（菩萨又责怪） （要人背下山）
啪透董四知， 各董拜欺庵；
（背到狮子洞） （洞里去起庵）
董务告董勒， 生或拜中洋；
（洞上和洞下） （早晚去装香）
各董菩萨鸟， 把多早八栏；
（洞里菩萨住） （洞外造爬栏）
捻经油拜佛， 闹热蒋电忙；
（念经又拜佛） （热闹不一般）
天启癸亥宁 菩萨油条昌
（天启癸亥年） （菩萨晒太阳）
菩萨啪木人 啪透冲极洋
（菩萨背了人） （背到直洋冲）
打透更毛贡， 盖更闷油光：
（过到毛贡坡） （鸡叫天也亮）
路鸟定姐然 爵鸟勒的光
（放在姚家寨脚） （藏在堆蕈树下）
呢怒丁梗偷 赖哦盘龙山
（看见梗偷脚） （好处盘龙山）

菩萨油当尬，　　　　　乌亚油欺庵；
（菩萨又准备）　　　（那里又起庵）
花坑甚宁功，　　　　　早呢油瞒堂；
（花了十年功）　　　（造得很堂皇）
姓曾长老头，　　　　　姓刘麻拜庵；
（长老是姓曾）　　　（拜庵人姓刘）
油没娄尼姑，　　　　　各系关名忙；
（又有群尼姑）　　　（不知其姓名）
办干油尬竹，　　　　　尬门打那烂
（半夜叉架桥）　　　（架它过对山）
鲁仙一禾禾，　　　　　拜卷跳亮亮
（神仙一伙伙）　　　（来回舞又跳）
那栏独底八，　　　　　国甘取捞庵；
（那边白胡子土地）（不敢接进庵）
油敌梗冈更，　　　　　邓麻早禾郎；
（又拿燕子坡）　　　（截平造学堂）
姓龙高姓姚，　　　　　各系味岛忙；
（龙姓人和姚姓人）（不知其原因）
本赖人细篓，　　　　　细嫩鸟麻细嫩晏
（本好个四路）　　　（四座庙来四座庵）
油分解务告解勒，　各系伟桌忙
（又分上寨和下寨）（不知为哪样）
打麻鸡百宁，　系听人劳冈，　系听人劳冈。
（过来几百年）（是听二老人讲）（是听老人讲）

第七章　面临困境与保护对策

第一节　面临困境

新晃侗族傩戏"咚咚推"是我国原始农耕文化在侗乡的具体演绎,是原始傩仪祭祀活动的当代遗存。它是在保留原始遗风的基础上,通过融进丰富的内容,发展起来的一种风格独特的演剧形态。旧时,"咚咚推"是祭祀活动的重要构成部分,原本是在天井寨的盘古庙和飞山庙祭祀场景演出,"文革"时期,庙宇被毁,侗族傩戏的演出场所遭受破坏。这也成为傩戏从祭祀活动向独立演剧形态转换的重要原因所在。

《杨皮借锉子》剧照

改革开放至今,侗族傩戏在民间艺人的努力下,逐渐恢复并获得了一定的发展。现在组建有专门的傩戏戏班,有自己的管理制度和运作体制。这支傩戏演出队伍的成员年龄大都五十岁上下。从成员结构可以看出,基本还是在家族内部传承,以本寨成员为主。目前"咚咚推"表演的日常事务主要是由传承人龙开春负责,管理事务由龙立军负责。戏班演员演一场戏大概能分到50~100块钱。在传授对象方面,在以前有传男不传女,传内不传外,只传姚姓和龙姓的说法,但现在只要有人来学,他们就会教。

20世纪末期以来,全球化进程的快速发展、社会的进步、人们生活水平的提高、生活方式的改变、外来文化的冲击、普通话的推行、高新技术的发展,以及电视、电影、网络等传媒日益普及,加之流行音乐的冲击,人们的精神文化追求已由单一化转向多元化,许多地方戏曲的生存发展都面临着严峻考验。侗族傩戏"咚咚推"的传承现状面临着诸多问题。比如传承人老龄化、表演人才欠缺。由于学习傩戏表演需要花费大量时间,学成后又没有固定的收入来源,加之城镇化建设以及外来文化的冲击等,导致傩戏的生存面临着严峻的挑战。突出地表现在如下几个方面。

一、传承后继乏人

从对侗族傩戏相关人员的调查得知,除了几位命名的传承人外,对傩戏传统的21个剧目,全部了如指掌的屈指可数。尽管新晃侗族自治县文广新局已将其全部录制成光碟,进行活态传承,而一旦这些传承人不能亲身亲历传授这门技艺,光靠光碟来学"咚咚推"是很难领会其奥秘的。调查显示,天井寨傩戏班成员年龄都在50岁以上,老龄化倾向相当严重。而年轻一代,几乎都外出打工,留在村里的要么是年迈的老人,要么是中年妇女,其余的就是仍在上学的学生。从调查中得知,在贡溪乡和新晃县城愿意放弃自己学业和就业机会来学习"咚咚推"的人为数不多。加之,老年人年老体衰、中年妇女又被家务缠绕,表演之余还练习"咚咚推"的人几乎没有,而且还有人学会"咚咚推"之后又外出打工了。导致"咚咚

推"传承人处于青黄不接的尴尬局面。

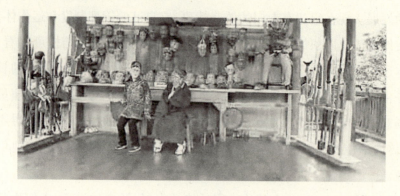

《驱虎》剧照

二、欠缺经费扶持

新晃侗族傩戏"咚咚推"是一门综合的演剧形态。调查中,龙立军向我们讲起了抢救傩戏的另一个突出问题,便是扶持的经费太少。现在戏班演员的服装基本得到解决,但是演出场地狭小,演出的基础设施,如音响等都没有经费购买,加上演员没有固定的收入等,都是傩戏传承和发展面临的困境。

三、思想认识偏差

现在,年轻一代与老一辈艺人对侗族傩戏的思想认识存在偏差也是造成傩戏传承出现困境的主要原因之一。年轻一代,大多受到时代经济发展的影响,接收到的信息都是紧跟时代潮流的,有些甚至是超前的,他们对传统的傩戏根本不感兴趣。而会演傩戏的艺人大多都已年过六旬,他们亲历了战火的硝烟,饱尝人世的辛酸,从思想上来说,他们乐于、也勇于传承、保护好傩戏这一优秀的民族传统文化遗产。但因年迈体衰而力不从心。时尚的青年一代,与怀旧的老一辈之间存在着的明显理念差异和不同的价值观念,阻碍着傩戏的传承和发展。

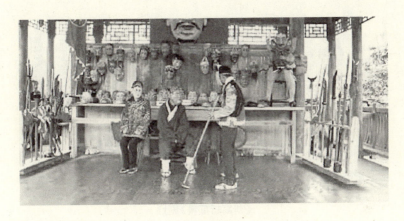

《驱虎》剧照

四、传播范围狭小

侗族傩戏"咚咚推"仅存在于贡溪乡四路村天井寨这样一个万山丛中的自然小村落。从傩戏推广的现状看,虽然在党和政府部门的关注与扶持下,傩戏艺术工作者积极投身于傩戏的推广与普及工作中,但这些老一辈艺人都年事已高,有些还病重体弱。加之青年一代为了生存需求,又受到外来文化的冲击,对侗族傩戏的认识不够客观等原因,致使侗族傩戏的普及工作流于表面。可见,对侗族傩戏的普及和推广,还有很多的工作要做。

五、表演技艺不精

据了解,"咚咚推"还有一些多年辍演的剧目,原来99岁的老艺人龙子明一人能够排演,但龙子明现在已经离世,亟待发掘。天井寨傩戏队的成员除了几位传承人之外,半数左右的都是成家的中年妇女,还有3个学生,最小的目前是四年级,他们通常演的都是不用背台词的剧目。

《刘高斩瓜精》剧照

六、政策落实缺位

据了解,新晃侗族自治县文化局在2005年就为保护"咚咚推"制定了五年保护计划。计划要把"咚咚推"的全部剧目录制成光碟;编纂出版《侗族傩戏""咚咚推""》;开办""咚咚推""学习班,吸收有志于此项艺术的青年人加入,继承""咚咚推""的表演艺术;要重建盘古庙和飞山庙,恢复两庙的祭祀活动,以保持"咚咚推"原有的风貌;召开""咚咚推""学术研讨会,邀请国内外专家前来观摩并共同研讨;建立"咚咚推"的长效演出机制,组织"咚咚推"到外地演出,其中包括到著名景点演出,让"咚咚推"走出天井,扩大影响。已经十个年头了,"咚咚推"仍然没有走出天井寨,没有看到"咚咚推"学习班在哪儿,也没有看到盘古庙和飞山庙……

《老汉推车》剧照

说明,传承侗族傩戏的政策、措施落实不到位,不能从根本上扭转傩戏濒危的现状。

第二节 保护对策

我们理应关注的是,新晃侗族傩戏这一传统的文化品种如何在当代社会立足,如何让它走得更远。这就迫使我们用当代的文化理念去赋予它"与时俱进"的新阐释,将传统的内容融入符合时代精神的形式中,实现文化创新。新晃侗族傩戏作为非物质文化遗产的代表项目,有它自身独特的价值。侗族傩戏的保护、传承和创新,需要我们做的工作还有很多。为保护、传承和发展好新晃侗族傩戏这一优秀的文化遗产,使它在新的历史时期、在未来有更好的发展,我们给出以下几点建议。

一、更新思想认知

做好新晃侗族傩戏的保护、传承和发展工作,首先要从思想上充分地认识到新晃侗族傩戏多元的价值取向和深邃的文化内涵。它是新晃侗族人民在长期劳动生产活动中创造的精神财富,是新晃侗族人民勤劳与智慧的结晶,是新晃侗族文化的代名词,也是中华优秀文化的重要组成部分。千百年来,新晃侗族傩戏在教育和陶冶人的思想情操、道德品格,提升人们的文化修养和艺术素养,促进社会生产等方面,有着重大的功用。它所具有的历史文化价值、艺术审美价值、科学研究价值、旅游经济价值与教育传承价值等都是不容置疑的。因此,挖掘新晃侗族傩戏的深层内涵,充分展示其多元价值,进一步拓展和丰富侗族傩戏的文化意蕴,是我们保护与传承好新晃侗族傩戏的思想保证。

《桃园结义》剧照

二、加大政府扶持

政府部门的扶持,是新晃侗族傩戏可持续、健康发展的有力外因。我们的政府各级部门联动起来,充分认识保护工作的紧迫性、必要性和重要性,出台相关的政策措施,进一步规范和完善侗族傩戏的管理工作。并保证把工作落到实处。如制定侗族傩戏艺人奖励制度、考评制度以及优惠政策等,积极吸引新一代人群加入到学习的队伍中来,激发新生代的文化传承潜力,为侗族傩戏的长远发展储备新生力量。与此同时,加大财政投

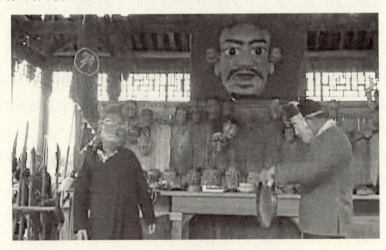

《铜锣不响》剧照

入力度,为侗族傩戏的保护、传承与发展提供充足的资金。拨出专门款项,积极创设有利环境与条件,努力把侗族傩戏的普及、推广与发展新晃当地旅游、经济、文化紧密结合起来,实现互利共赢。

三、强化人才培养

加强人才培养是保护、传承与发展好新晃侗族傩戏的关键环节。通过田野调查显示,新晃侗族傩戏的传承主体老龄化趋向越发地严重,面临着后继传承人断层的困境。这显然不利于侗族傩戏的持续、健康发展。因此,保护好健在的传承人,建立健全传承人培养机制,是目前最重要、最艰巨的任务。相关部门应加强对"活态"传承人的保护,给予他们相应的优惠政策和经济资助,创设环境,积极鼓励他们参加各类演出,引导他们做好传授工作,增强他们的文化认同感和自豪感。同时,也要积极地组织老艺人定期进行交流,以提高自身素养。还要支持他们到地方社区、到学校举办讲座,将传统民间音乐文化与社区、校园文化结合起来,在社区、学校中培养起合格的传承人。这样,侗族傩戏的传承、发展才有希望。

四、加强普及宣传

新晃侗族傩戏的保护、传承和发展,必须要把推广、普及工作做好。先从基础做起,从儿童的推广工作开始。侗族傩戏的推广不仅在学校、在社区中开展,也要在工厂、在政府单位推广。还要充分借助新媒体,如积极借助电视台、电台、网络、微博等各类媒体平台对侗族傩戏的理论、演唱等进行专题报道,开设侗族傩戏专门网站,举办研究会,加强与其他地方戏曲的交流,扩大新晃侗族傩戏的辐射力、影响力,提高知名度。只有这样才能增强人们对侗族傩戏的亲切感、归宿感、自豪感和文化自信力,为新晃侗族傩戏培养出最广泛的观众,提升新晃侗族傩戏的社会影响力。

五、创新传承模式

新晃侗族傩戏传承模式的创新,必须确保其原貌,使其原汁原味地得

到保留。要有专业研究人员收集、整理相关侗族傩戏的历史文献、剧目文本、音像资料、演出剧照等原始材料,建立起专门的侗族傩戏档案。在保存原始资料的基础上,撰写好侗族傩戏志述丛书。新晃侗族傩戏的保护与传承,要坚持传承发展与弘扬创新的结合,通过融合现代的元素、时代的特点给予侗族傩戏新的文化内涵,赋予它与时俱进的时代特征。并在此基础上开展富有时代性的民族民间文化演出、比赛等实践活动,使侗族傩戏在传承中发展,不断满足人民群众的文化生活需要。

新晃侗族傩戏传承模式的创新,还要充分发挥自身优势,把它与当地的旅游事业结合起来。利用天井寨具有的区位优势,借助新晃县打造夜郎古国的契机,把侗族傩戏的保护和民间村寨刀梯舞狮以及傩技的保护开发整合起来,尽可能利用一切有利于传承的模式,积极创设传承的有利环境。这不仅有利于推动侗族傩戏的广泛传承,还能扩大其社会知名度。

结 语

中华民族辽阔的疆域、多元的民族和悠久的历史共同铸就了多样、丰富的传统戏曲文化样式。它们的形式蔚为壮观、内涵博大精深、历史源远流长;它们是民族智慧的标识、是民族文化的象征,也是构成生活的重要部分;它们也是先民智慧的结晶、文化交流的纽带、民族习性的显现、精神文化的标识。它们不仅承载着民族文化的固有基质,而且还彰显出民族文化的独特魅力。往往反映着特定时代、特定地域的民俗风情、社会意识、价值取向和审美追求等。

新晃侗族傩戏作为非物质文化遗产的一大类别,是当地民众在漫长的历史发展中伴随着劳动生产生活实践,逐渐形成的具有浓厚区域文化色彩的演剧形态。其特点一方面体现为,它并不是一种纯粹的、独立的艺术形式,而是在世代传承中依托于劳动、宗教祭祀、婚丧嫁娶等活动而存在,并且是具有广泛社会学意义的价值体系。它不仅与广大民众的生产实践有着"剪不断理还乱"的瓜葛,而且还与当地的宗教信仰、生活习性密切关联,彰显着整体的音乐认知观、人生世界观。这些观念展现了鲜活的"生活世界",使观众在获得享受的同时获得其他社会知识。另一方面,傩戏艺人的专业知识和技能往往是在父母、师傅、同伴那里通过"口传心授"习得。这种方式,就是通过口耳来传其形,又以内心领悟来传其神,这是一种富有创造性、开放性的传承方式。另外,新晃侗族傩戏还有一种"终身学习观",即傩戏艺人们一边从传统中汲取营养,一边在传承

中创造性地改编、再创造，形成了风格迥异的各大流派。如此不断发展、不断延续，侗族傩戏才获得了无比顽强的生命力。并且侗族傩戏与地方语言结合紧密，不仅简明朴实、平易近人、生动灵活，而且还具有浓郁乡土特色和广泛的群众基础。

新晃侗族傩戏作为我国民间文化中极具特色的一种演剧形态存在，兴起于明代永乐年间，是在天井寨世代传承的一种戏曲表演形式和村落民俗文化的集中体现。它神秘而多姿，内蕴丰富，发源深广。不仅寓含了一种原生态的戏剧表达方式，带有浓厚的乡野人文情怀，乡土韵味十足，而且其粗犷又略显野性的夸张舞蹈动作设计以及原始不羁的形态风貌均给观众制造了强烈的情绪和感官刺激，从而在娱神娱人的同时充分展现了深厚的文化艺术内涵。

新晃侗族傩戏作为传统戏曲的一种存在样态，是地方区域文化的具体存在，是新晃侗族文化的瑰宝，也是研究新晃地方戏曲文化历史渊源的"活化石"。无论是从发扬和传播民族文化的视角看，还是从世界、国家及地方的非物质文化遗产保护的视阈说，研究一个具有区域特征的地方戏曲，挖掘与探讨包括对于在该区域中，由于其共有的、特殊的风俗习惯、语言特征、文化背景、经济条件、生存方式等，长期以来所形成的地方戏曲及与其相关的传播、传承方式、作家与作品、音乐及思想等内容，都有着十分重要的学术价值和历史继承意义。正如习近平总书记所说：从区域文化入手，对一个地方文化的历史与现状展开全面、系统、扎实、有序的研究，一方面，可以借此梳理和弘扬当地的历史传统和文化资源，繁荣和丰富当代的先进文化建设活动，规划和指导未来的文化发展蓝图，增强文化软实力，为全面建设小康社会、加快推进社会主义现代化提供思想保证、精神动力、智力支持和舆论力量；另一方面，这也是深入了解中国文化、研究中国文化、发展中国文化、创新中国文化的重要途径之一。

新晃侗族傩戏的存在和传承是一个族群生活、一个村落文化的感性显现，其发生、发展赖以生存的条件在村民。换而言之，它是村落文化的记忆。正是凭借村落的记忆，侗族傩戏的传承才得以实现。"由于记忆

是现实人的记忆,这个记忆不等于历史事实,但由于传承人的身份,这个记忆就成为传承的最权威依据,使他人难以质疑,故而传承下来。"[1]村落文化的传承需依赖民众力量,并依托于相对固定的活动场所和生存语境,最终实现民众记忆和叙事的代代相传。新晃侗族傩戏"咚咚推"最精华的成分,就是其所延续的农耕文明,所传承的民间信仰。可以说,侗族傩戏"咚咚推"保留着珍贵的侗族文化和乡土记忆,藉此延续着自己的艺术生命。希尔斯就认为"一种技能传统或信仰传统总有复兴的机会,只要还有关于它们的文字记载,或者一小批拥护者对它们仍然保持着淡淡的记忆"[2]。那么,一种传统要能够传承与发展,就须在前进的历程中不断地调整自己,以适应社会新话语系统,而不仅仅是关照过去历史记忆。侗族傩戏的传承不光是依靠傩戏剧目和台词步法,而且需要深层次地理解以及挖掘背后蕴藏的知识体系。

　　新晃侗族傩戏,历经历史的辗压、战争的洗礼、文化的劫难,在天井寨村民的努力下,奇迹般地在贡溪乡四路村天井寨完整地保存下来,并呈现出独特的风格特征。它的演唱全用侗语,也有自身独特的剧目。虽然那纯朴的演员动作显得简单,但其中却隐含着多种文化信息,被誉为戏剧的"活化石"。

　　新晃侗族傩戏是一种文化,它的存在受诸多因素影响而有发生性质改变的可能。虽在一定的历史阶段具有相对的稳定性,但从纵向比较来看存在着绝对的变化性。因此,新晃侗族傩戏作为一种文化意识形态也容易受周边环境的影响,甚至会发生"涵化"。

　　通过对新晃侗族傩戏地理、历史进程、艺术特征、独特价值、传承现状的了解和研究,使我们对侗族傩戏有了更加深入和细致的思考,如何更好地借鉴、发挥、保护、传承好地方传统戏曲文化,使我国民族民间戏曲形成自己独特的风格并得到更好的传承与发展,是新时代每个人义不容辞的职责。

[1] 赵世瑜.传承与记忆:民俗学的学科本位[J].民俗研究.2011(02).
[2] [美]E·希尔斯,傅铿著,吕乐译.论传统[M].上海:上海人民出版社,1991:382.

因此,应该做到在日常生活实践中传承与创新,并不断地扩展传承方式;在与社会变迁形成的互动中参与新晃地域的社会构建;以血缘、地缘、业缘为纽带联结成传承主体;集口传心授、谱传字教、舞台表演、音像制品、电视新媒体等多种传承方式于一身,自然传承与现代传承并重。黄翔鹏曾说过"传统是一条河",钟敬文曾说过"不要低估了一滴水的分量",我们所做的传承工作就是传统文化长河中的一滴水,她那不可复制的传承历程在侗族傩戏传承中极具典型特色,既有个人的偶然性也有历史的必然性。作为国家首批非物质文化遗产保护项目,新晃侗族傩戏的价值是显而易见的;但传承新晃侗族傩戏并不是一件简单的事情,它是我国"文化产业"中一项艰巨的基础工程,需要更多同仁的努力,更需要各方面坚持不懈地进行"传""承"并发展。

新晃侗族傩戏在历史长河的洗礼中传承发展着,我们相信,经过千百年的锤炼,它必将在侗族文化中显现出独特的艺术魅力。新晃侗族傩戏是特有的地理环境与封闭半封闭的生存状态的产物,至今保留着较多反映原始宗教的演剧形态。新晃侗族傩戏是我国民族传统戏曲的精华。它源于民间,其今后的发展依然要依靠厚实的群众基础。希望每个热爱民族戏曲文化的人都能去关注传统的民间戏曲,并为民族文化的传承尽一份绵薄之力,使侗族傩戏永葆艺术魅力,在民族文化宝库中青春常驻。

参考文献

(一)

[1] 曲六乙. 中国各民族傩戏的分类、特征及其"活化石"价值[J]. 戏剧艺术,1987(04).

[2] 杨启孝. 傩文化资料的开发与利用[J]. 西南民族学院学报(哲社版),1994(S3).

[3] 李怀荪. 侗族傩戏"咚咚推"的文化内涵[J]. 民族艺术,1995(01).

[4] 刘芝凤. 新晃侗族的"咚咚推"[J]. 怀化师专学报,1998(01).

[5] 黄麒华,姚清海. 走进傩文化村[J]. 民族论坛,2001(05).

[6] 刘芝凤. 湖南傩文化现状与抢救、保护对象研讨[A]. 中国原生态稻作民俗文化抢救与保护——黎平国际学术研讨会论文选[C],2005.

[7] 王晓. "中国傩"濒危的现状与专家点评、建议[A]. 中国原生态稻作民俗文化抢救与保护——黎平国际学术研讨会论文选[C],2005.

[8] 刘冰清. 大湘西傩文化旅游开发三策[J]. 商场现代化,2006(06).

[9] 肖军,杨世英,张家流,彭晓柱. 侗族傩戏"咚咚推"享誉中外[N]. 湖南日报,2006-09-07(B01).

[10] 刘冰清. 湘西傩文化的生态伦理追求[J]. 经纪人学报,

2006(01).

[11] 新晃侗族自治县国家级非物质文化遗产"侗族傩戏——咚咚推"申报材料,2006.

[12] 覃嫔.侗族傩戏"咚咚推"的表演特征及价值初探[J].科技信息(学术研究),2008(32).

[13] 向安强,张巨保.侗族稻作农耕文化初探[J].农业考古,2008(01).

[14] 孙文辉.湖南新晃侗族傩戏"咚咚推"[J].中华艺术论丛,2009(00).

[15] 杨果朋.侗族"咚咚推"的艺术特征及赏析[J].中国音乐,2009(02).

[16] 彭蔚.夜郎"咚咚推"[J].艺术教育,2009(11).

[17] 姚岚.巫傩舞源流简论[J].船山学刊,2009(03).

[18] 吴声.新晃侗族傩戏[J].中国演员,2010(05).

[19] 谌许业.神奇的傩戏傩技[N].中国档案报,2010-10-15(004).

[20] 杨先尧,吴继忠.贡溪侗傩文化起源及其经济属性[J].艺海,2010(01).

[21] 蔡多奇.侗族傩戏"咚咚推"赏析[J].当代教育理论与实践,2011(07).

[22] 杨世英.侗族傩戏现状令人忧[J].中国文化报,2011-04-26.

[23] 章程.侗族傩舞"咚咚推"的象征符号解读[D].中央民族大学,2011.

[24] 徐元.令人担忧的傩戏[J].科学大观园,2011(22).

[25] 吴景军."咚咚推":深山里的戏剧活化石[J].民族论坛,2011(10).

[26] 刘芝凤.古老独特的湘傩[J].百科知识,2011(19).

[27] 智联忠.傩文化的保护现状与对策[J].艺苑,2011(03).

[28] 穆昭阳,杨长沛.傩戏"咚咚推"与天井侗族的文化记忆[J].戏

剧文学,2012(11).

[29] 覃嫔.新晃侗傩"咚咚推"舞蹈艺术初探[J].民族论坛,2012(02).

[30] 穆昭阳,胡延梅,杨长沛.现状、问题与守承:天井侗族傩戏"咚咚推"的调查[J].民间文化论坛,2013(01).

[31] 穆昭阳,胡延梅,龙立军.侗族傩戏"咚咚推"的传承谱系与戏班成员[J].原生态民族文化学刊,2013(02).

[32] 赵海燕.与神共舞楚水滨——湖南傩戏[J].老年人,2013(07).

[33] 江月卫,杨世英,杨丽荣.中国侗族傩戏"咚咚推"[M].成都:四川人民出版社,2008.

[34] 陈跃红,徐新建,钱荫榆,等.中国傩文化[M].北京:中央编译出版社,2008.

(二)

[1] 王兆乾.池州傩戏与宋代瓦舍伎艺[J].戏曲艺术,1983(04).

[2] 马自宗.殷村姚家傩戏面具[J].黄梅戏艺术,1983(01).

[3] 王兆乾.黄梅戏流行区的古老戏曲池州傩戏[J].黄梅戏艺术,1983(01).

[4] 顾峰.一出独特而稀有的傩戏——关索戏[J].戏剧艺术,1985(03).

[5] 李子和.贵州傩戏谈片[J].贵州社会科学,1986(12).

[6] 麻国钧.驱傩、傩舞、傩戏——戏曲起源在民俗学上的认识[J].戏剧文学,1987(09).

[7] 曲六乙.建立傩戏学引言——在贵州傩戏学术讨论会上的发言[J].贵州民族学院学报(哲学社会科学版),1987(02).

[8] 李云飞.论贵州傩戏的演变[J].贵州文史丛刊,1988(03).

[9] 陶立璠.中国戏剧的活化石——贵州土家族傩戏简介[J].中央

民族大学学报(哲学社会科学版),1988(02).

[10] 顾朴光.贵州傩戏面具[J].美术研究,1988(03).

[11] 郭思九.傩戏的产生与古代傩文化[J].民族艺术,1989(04).

[12] 达·雪涓.我国对傩和傩戏的研究[J].西藏艺术研究,1989(01).

[13] 张铭远.傩戏与生殖信仰——傩戏与傩文化的原始功能及其演变[J].民族文学研究,1989(04).

[14] 田永红.土家族傩戏与其传说[J].民族文学研究,1989(03).

[15] 李渝.贵州傩戏面具[J].贵州文史丛刊,1989(01).

[16] 高登智.云岭高原话傩戏[J].民族艺术研究,1989(03).

[17] 徐洪火.傩、傩仪、傩舞、傩戏[J].西南师范大学学报(人文社会科学版),1990(01).

[18] 吴乾浩.傩戏文化的历史归属与发展形态[J].民族艺术,1990(03).

[19] 顾峰.论傩戏的形成及与戏曲的关系[J].民族艺术,1990(03).

[20] 顾朴光.贵州傩戏面具调查[J].民族艺术,1990(02).

[21] 李春熹.中外傩戏学者的盛大聚会——记中国傩戏学国际学术讨论会[J].中国戏剧,1990(06).

[22] 李渝.贵州傩戏及傩戏中的性崇拜[J].上海戏剧,1990(03).

[23] 薛若邻.傩戏、傩坛和戏曲的双向选择——兼谈傩文化的蕴涵[J].文艺研究,1990(06).

[24] 田永红.黔东北土家族傩戏与其原始宗教[J].吉首大学学报(社会科学版),1990(01).

[25] 彭文廉.简括庄重堂皇的民间艺术——贵池傩戏脸子[J].黄梅戏艺术,1990(03).

[26] 皇甫.一种充满原始生命力的戏剧基因——略论傩戏、目连戏的参与形态[J].贵州社会科学,1990(04).

[27] 李云飞. 布依族傩戏探秘[J]. 贵州民族研究,1990(01).

[28] 郭思九. 傩戏与面具文化[J]. 民族艺术,1991(03).

[29] 叶辛. 我看傩戏[J]. 上海戏剧,1991(02).

[30] 柯琳. 傩戏音乐的"活化石"意义[J]. 音乐研究,1991(03).

[31] 刘志群. 藏戏和傩戏、傩艺术[J]. 中央民族大学学报(哲学社会科学版),1991(03).

[32] 王勇. 昭通傩舞初探——兼谈傩舞与傩戏的流变[J]. 民族艺术研究,1991(03).

[33] 陈启贵. 凤凰傩戏的历史沿革及其流派初探[J]. 吉首大学学报(社会科学版),1991(04).

[34] 一丁. 布依傩与布依戏析辨——兼谈《布依族傩戏探秘》一文[J]. 贵州民族研究,1991(02).

[35] 黄竹三. 傩戏的界定和山西傩戏辨析[J]. 民族艺术,1992(02).

[36] 胡仲实. 广西傩戏(师公戏)起源形成与发展问题之我见[J]. 民族艺术,1992(02).

[37] 谭亚洲. 论毛南族傩戏的产生及其发展[J]. 民族艺术,1992(01).

[38] 蒙国荣. 毛南族傩戏调查[J]. 民族艺术,1992(01).

[39] 蒙光朝. 论广西壮族傩戏[J]. 民族艺术,1992(01).

[40] 张劲松. 简析瑶族原型傩戏在傩戏发生学上的研究价值[J]. 民族论坛,1992(03).

[41] 张一鄂. 水族的傩戏[J]. 华夏地理,1992(02).

[42] 毛小雨. 中国傩戏面具的分布及特征[J]. 民族艺术,1993(01).

[43] 吴戈. 略论傩戏与目连戏[J]. 民族艺术,1994(01).

[44] 喻帮林. 黔东北傩戏概述[J]. 贵州文史丛刊,1993(04).

[45] 张劲松. 瑶族原型傩戏简析[J]. 中央民族大学学报(哲社版),

1993(01).

[46] 王勇.原始古朴、异彩纷呈的昭通傩祭和傩戏[J].民族艺术研究,1993(05).

[47] 过竹、邵志中.中国苗族傩戏艺术述论[J].贵州民族研究,1993(03).

[48] 廖奔.从傩祭到傩戏[J].传统文化与现代化,1994(02).

[49] 高义谦.贵州的傩戏面具[J].福建艺术,1994(06).

[50] 张松.四川傩戏表演初探[J].四川戏剧,1994(06).

[51] 于一.古老奇特的戏剧之花——四川傩戏[J].四川戏剧,1994(01).

[52] 刘必强.黔东南傩戏的沿革与流布[J].贵州民族研究,1994(02).

[53] 喻帮林.贵州省沿河土家族傩戏概述[J].民族艺术,1995(02).

[54] 曲六乙.处于"扇面轴心"的湘傩之魂——《湖南傩戏研究论文集·代序》[J].艺海,1995(01).

[55] 朱世学.土家族傩戏面具的演化特点及功能[J].民族论坛,1995(04).

[56] 庹修明.贵州傩戏与傩面具[J].民族艺术研究,1995(06).

[57] 吴戈."傩戏"是怎样的"戏曲剧种"?[J].艺术百家,1995(03).

[58] 高鸣鸾.开掘傩戏的美学精神[J].艺术百家,1995(03).

[59] 陈天佑.关索戏——典型的戏曲型傩戏[J].中华戏曲,1996(02).

[60] 姜尚礼.中国傩戏傩文化[J].民俗研究,1996.(02).

[61] 陈政.石阡傩戏及其特点[J].贵州文史丛刊,1997(02).

[62] 李绍明.巴蜀傩戏中的少数民族神祇[J].云南社会科学,1997(06).

[63] 尚立昆,刘永述.湖南桑植傩戏琐议[A].祭礼·傩俗与民间戏剧——'98 亚洲民间戏剧民俗艺术观摩与学术研讨会论文集[C],1998.

[64] 张怀璞.简论鄂西傩戏的文化特征[A].祭礼·傩俗与民间戏剧——'98 亚洲民间戏剧民俗艺术观摩与学术研讨会论文集[C],1998.

[65] 柯琳.傩戏音乐研究[A].祭礼·傩俗与民间戏剧——'98 亚洲民间戏剧民俗艺术观摩与学术研讨会论文集[C],1998.

[66] 钱茀.从庙会到阅傩——傩戏大面积出现的基础[J].戏曲研究,1998(00).

[67] 晓华.98 沅湘傩戏傩文化研讨会小记[J].戏剧之家,1998(06).

[68] 刘恒武.中国戏剧的活化石"傩戏"[J].民族大家庭,1999(04).

[69] 田若虹.史前岩画、傩戏与中国前戏剧形态[J].韩山师范学院学报,1999(01).

[70] 侯良.傩戏浅说[J].民族论坛,2000(04).

[71] 庹修明.中国西南傩戏述论[J].贵州民族学院学报(哲学社会科学版),2001(04).

[72] 陈颉.傩戏[J].散文诗,2002(04).

[73] 杨雄,王仕佐.贵州的傩戏和地戏[J].风景名胜,2002(04).

[74] 喻帮林.傩戏与铜仁旅游[A].中国梵净山傩文化研讨会论文集[C],2003.

[75] 王政.傩戏面具"额饰"与"额有灵穴"的巫术人类学底蕴[J].戏曲研究,2003(01).

[76] 汪泉恩.贵州道真傩戏[A].中国梵净山傩文化研讨会论文集[C],2003.

[77] 王智勇.德江傩戏的社会功能初探[A].中国梵净山傩文化研讨会论文集[C],2003.

[78] 吴家萍."戏剧的活化石"——傩戏[J].初中生辅导,

2003(06).

[79] 李福军. 云南傩戏及其文化功能初探[J]. 学术探索,2003(S1).

[80] 周显宝. 安徽贵池傩戏中乐器和音乐的仪式性功能探究[J]. 中央音乐学院学报,2003(03).

[81] 何燕. 浅谈巴蜀傩戏的演剧特征及文化意蕴[J]. 四川戏剧,2003(06).

[82] 王义彬. 池州傩戏艺术及其文化研究[D]. 福建师范大学,2004.

[83] 刘廷新. 凤凰傩戏解读[J]. 人民音乐,2004(03).

[84] 卢军. "傩戏"与巫文化[J]. 寻根,2004(03).

[85] 杨梅花. 彝族"傩戏"的文化扫描[J]. 大理文化,2005(01).

[86] 杜建华. 城市化进程中巴蜀傩戏、祭祀戏剧的嬗变[J]. 四川戏剧,2005(04).

[87] 田定湘. 傩戏及其旅游开发初探[J]. 艺术教育,2005(03).

[88] 田定湘. 论傩戏的保护与开发[J]. 民族论坛,2005(08).

[89] 刘廷新. 湘西傩堂戏的民俗色彩与宗教意识[J]. 民族论坛,2005(12).

[90] 刘冰清. 傩文化的家庭伦理内涵：沅陵傩文化的个案研究[J]. 沧桑,2005(05).

[91] 孙文辉. 沅陵傩戏《三妈土地》[J]. 民族论坛,2005(06).

[92] 陆焱. 论傩戏仪式与结构[J]. 中华文化论坛,2005(01).

[93] 余达喜. 关于建立南丰县三溪乡石邮村傩文化生态保护区的建议[A]. 中国原生态稻作民俗文化抢救与保护——黎平国际学术研讨会论文选[C],2005.

[94] 庹修明. 黔东傩戏傩文化发掘、保护与开发[A]. 文化多样性与当代世界学术研讨会文集[C],2006.

[95] 汪胜水,石雁. 池州傩戏面具艺术的美学内涵解读[J]. 沙洋师范高等专科学校学报,2006(06).

［96］王义彬.别无选择的生存:泛宗教、边缘化——池州傩戏的文化内涵［J］.音乐艺术(上海音乐学院学报),2006(03).

［97］吴靖霞.历史文化的积淀——从傩戏的起源和发展探傩戏的本质［J］.贵州民族研究,2006(05).

［98］熊晓辉.土家族傩戏唱腔结构形式研究［J］.内江师范学院学报,2006(01).

［99］王蓉芳.论湘西傩堂戏音乐的风格特征［J］.黄钟(武汉音乐学院学报),2004(02).

［100］周远屹.原始情感物化中的湘西傩戏面具造型艺术［J］.电影评介,2007(19).

［101］吴秋林.仪式与傩戏的神性空间［J］.贵州民族学院学报(哲社版),2007(06).

［102］郭妍琳.当代文化视角下的傩祭与傩戏功能浅析［J］.艺术百家,2007(06).

［103］唐志明.湘西苗族傩戏发展简述［J］.人民音乐,2007(11).

［104］金龙,付蓉华.池州傩戏面具色彩运用特征探析［J］.艺术与设计(理论),2007(11).

［105］道真仡佬族傩戏:一朵瑰丽的民族民间文化奇葩［N］.贵州民族报,2008-05-05.005.

［106］谈家胜.贵池傩戏对宗族社会的反哺作用探究［J］.戏剧(中央戏剧学院学报),2008(03).

［107］朱江勇.从傩戏的表演空间范围看其文化变迁［J］.贵州民族研究,2008(03).

［108］刘冰清,王文明.辰州傩戏、傩技古朴神奇的活性美［J］.湖南文理学院学报(社会科学版),2008(02).

［109］王星明.贵池傩戏的文化释读［J］.中国戏剧,2008(06).

［110］庹修明.黔东傩戏:多种地域文化沉积的活化石［N］.贵州政协报,2009-12-09.A03.

[111] 袁仕礼.神奇的傩戏绝活[N].中国民族报,2004-08-27.003.

[112] 周根红.千年傩戏人神共舞[N].陕西日报,2009-03-11.001.

[113] 谭景元.浅谈黔东铜仁地区傩戏的音乐风格[J].铜仁学院学报,2009(04).

[114] 章军华.抚州傩戏演制与文化内涵[J].东华理工大学学报(社科版),2009(02).

[115] 孙文辉.人类学视野下的湖南傩戏[J].艺海,2009(03).

[116] 李飞锐.从傩祭至傩戏之民俗舞蹈文化[J].歌海,2009(02).

[117] 王月明.湖南傩戏艺术初探[J].戏剧文学,2009(02).

[118] 赵先政.鹤峰土家族傩戏文化形态概述[J].戏剧文学,2009(02).

[119] 杨涛.源远流长之思州傩戏傩技[A].中国民间文化艺术之乡建设与发展初探[C],2010.

[120] 宋天芬.傩仪舞蹈与傩戏舞蹈的特色及区别[A].中国民间文化艺术之乡建设与发展初探[C],2010.

[121] 覃敬念.浅议傩戏原始宗教基因的流布与革新[A].中国民间文化艺术之乡建设与发展初探[C],2010.

[122] 潘峰.池州傩戏风悠悠绽芳华[N].安徽日报,2010-12-10.C01.

[123] 舒达.辰州傩戏音乐形态的张力[J].湖南工业大学学报(社会科学版),2010(05).

[124] 吕士民.漫画傩戏[J].美术教育研究,2010(04).

[125] 庹修明.贵州傩戏宗教性、神秘性、戏剧性简论[A].民族遗产,2010.

[126] 张文华.辰州傩戏特征初探[J].中国音乐,2010(02).

[127] 张文华.辰州傩戏的民俗文化特质[J].怀化学院学报,

2010(04).

[128] 方竞卿. 论池州傩戏舞台砌末及舞美地方特色[J]. 黄梅戏艺术,2010(02).

[129] 刘祯. 傩戏的艺术形态与形成新探[J]. 中国政法大学学报,2010(03).

[130] 庹修明. 傩戏是多种宗教文化互相渗透混合的产物[N]. 中国社会科学报,2011 - 11 - 29.007.

[131] 唐红丽. 傩戏·傩舞·傩面具[N]. 中国社会科学报,2011 - 11 - 29.005.

[132] 曾澜. 重叠或交错:乡村傩祭仪式和傩戏民俗表演中空间关联模式的变异——以江西傩仪的人类学田野调查为例[J]. 戏曲艺术,2011(04).

[133] 杨亭. 土家族傩戏的审美特质[J]. 艺术百家,2011(05).

[134] 田红云. 试论傩戏的象征表达——以湘西傩戏为例[J]. 戏剧(中央戏剧学院学报),2011(03).

[135] 吕媛媛. 傩戏服装元素与现代服装设计结合的探究[D]. 河北科技大学,2011.

[136] 田红云. 傩戏的神话行为叙事探析——以湘西傩戏为例[J]. 思想战线,2011(05).

[137] 龚德全. 傩戏美学特质探微——以贵州傩戏为例[J]. 贵州民族学院学报(哲学社会科学版),2011(04).

[138] 朱燕,任靖宇. 和谐与超越的仪式展演——固义傩戏的个案研究[J]. 石家庄学院学报,2011(05).

[139] 田红云. 从"祭"到"戏"——对湘西傩戏宗教艺术化的考察[J]. 原生态民族文化学刊,2011(02).

[140] 周杰. 池州傩戏及其文化特质探究[J]. 文艺争鸣,2011(10).

[141] 谭高荣. 傩戏的多维视角的文化解读——基于城步桃林苗族傩戏的分析[J]. 湖南人文科技学院学报,2011(01).

[142] 刘怀堂. 傩戏与戏傩——"傩戏学"视野下的"傩戏"界说问题[J]. 文化遗产, 2011(01).

[143] 余达喜. 傩——一种泛文化现象[A]. "卧龙人生"文化讲演录(第一辑)[C], 2011.

[144] 王静思. 浅谈贵州德江傩戏文化保护问题[J]. 教育教学论坛, 2012(S1).

[145] 江珂. 湘西傩戏音乐的艺术审美研究[D]. 湖南师范大学, 2012.

[146] 王新荣. 带上脸壳就为神摘下脸壳就是人[N]. 中国艺术报, 2012-08-24.004.

[147] 杨玲, 朱昭武. 德江傩戏的发展之路[J]. 贵州民族报, 2012-05-04. B04.

[148] 冯晓. 人文环境对傩戏音乐保护与传承的重要性[J]. 遵义师范学院学报, 2012(04).

[149] 欧阳亮. 三岔傩戏传承现状调查研究[J]. 艺术百家, 2012(05).

[150] 秦芸. 贵州湄潭傩戏语体风格探论[J]. 安顺学院学报, 2012(04).

[151] 黄玉英. 从巫术到戏剧——傩戏仪式的功能转变[J]. 音乐时空(理论版), 2012(06).

[152] 苏珂. 浅谈傩戏艺术及象征性对其传承演化的影响[J]. 学术探索, 2012(07).

[153] 胡迟. 池州傩戏: 人与神的对话[J]. 江淮文史, 2012(04).

[154] 沈国清. 贵州傩戏艺术的审美价值探讨[J]. 贵州社会科学, 2012(08).

[155] 李永霞. 傩戏的历史渊源及发展[J]. 宜宾学院学报, 2012(04).

[156] 王建涛, 李永霞, 陈小珏, 黄漪. 桂林傩戏现状调查研究[J]. 乐

山师范学院学报,2012(04).

[157] 覃会优.布依族傩戏及其面具的艺术特点与当代价值[J].大众文艺,2012(07).

[158] 罗琪娜.梅山傩戏的艺术特点[J].文学教育(中),2012(02).

[159] 何雪恒.浅谈道真仡佬族傩戏[J].商,2013(20).

[160] 余达喜.民间跳傩的文化解析[J].创作评谭,2013(06).

[161] 涂金龙.印江傩戏的初探[J].音乐大观,2014(03).

[162] 高洁,宋新娟,汪笑楠.鄂西土家族傩戏多元旅游开发研究[J].湖北社会科学,2014(10).

[163] 张文华.辰州傩歌的文化内涵[J].中国音乐,2014(03).

(三)

[1] 贵州省黔南布依族苗族自治州文化局、贵州省黔南布依族苗族自治州民委编.黔南州戏曲音乐(花灯·傩戏·阳戏)[M].贵阳:贵州人民出版社,1964.

[2]《中国戏曲志·四川卷》编辑部编.四川灯戏四川傩戏[M].成都:四川大学出版社,1987.

[3] 高伦.贵州傩戏[M].贵阳:贵州人民出版社,1987.

[4] 云南省民族艺术研究所戏剧研究室、中国戏曲志云南卷编辑部合编.云南戏曲传统剧目汇编(五)傩戏(第一集)[M].昆明:云南人民出版社,1989.

[5] 王恒富主编.傩·傩戏·傩文化[M].北京:文化艺术出版社,1989.

[6] 庹修明.傩戏·傩文化——原始文化的"活化石"[M].北京:中国华侨出版公司,1990.

[7] 曲六乙.傩戏、少数民族戏剧及其他[M].北京:中国戏剧出版社,1990.

[8] 顾朴光,潘朝霖,柏果成.中国傩戏调查报告[M].贵阳:贵州人

民出版社,1992.

[9] 中国艺术研究院戏曲研究所,安徽省艺术研究所,安庆行署文化局等编.傩戏·中国戏曲之活化石:全国首届傩戏研讨会论文集[C].合肥:黄山书社,1992.

[10] 于一.巴蜀傩戏[M].北京:大众文艺出版社,1996.

[11] 湖南省少数民族古籍办公室编.桑植傩戏演本[M].长沙:岳麓书社,1998.

[12] 吴仕忠,胡廷夺编著.傩戏面具[M].哈尔滨:黑龙江美术出版社,1999.

[13] 严福昌主编.四川傩戏志[M].成都:四川文艺出版社,2004.

[14] 康保成.傩戏艺术源流[M].广州:广东高等教育出版社,2005.

[15] 庹修明.叩响古代巫风傩俗之门[M].贵阳:贵州民族出版社,2009.

[16] 庹修明.巫傩文化与仪式戏剧研究:中国傩戏傩文化[M].贵阳:贵州民族出版社,2009.

[17] 王义彬.喧闹的遗产——以池州傩戏为案例的研究[M].厦门:厦门大学出版社,2014.

后 记

三年前,我们开始搜集侗族傩戏的相关文献资料,开始对侗族傩戏的生态现状展开调查。将其置于非物质文化遗产保护与传承的语境下进行研究,基于文献追踪、活态调查,在系统掌握第一手资料的基础上,从新晃侗族傩戏的自然人文背景、发展脉络、音乐本体、表演特征、传人传剧等方面作系统的梳理,总结提炼出侗族傩戏面临的困境、分析凝练出侗族傩戏的保护对策,旨在为保护、传承与发展好这一文化遗产尽微薄之力,为进一步推进侗族傩戏的理论研究和传承实践提供参考。

几年来,从资料的搜集、整理,到现实的田野考察,再到书稿的构思与写作,困苦与快乐时常牵绊着我们。困苦的是大量的文献资料难于收集;快乐的是我们得到了诸多专家学者、艺人、朋友们无私的帮助。

《非遗保护与新晃傩戏研究》是湖南师范大学非物质文化遗产保护与开发中心推出的"非遗保护丛书"系列成果之一。书稿的完成,首先感谢湖南师范大学非物质文化遗产保护与开发中心黎大志教授、杨和平教授、朱咏北教授、吴春福教授的悉心指导,是他们的指点让我们顺利走向田野、架构起书稿的体例;感谢侗族傩戏班全体成员接受我们的访谈和提供的资料;感谢在我们采访调查期间给予我们提供便利的新晃县文广新局局长杨先尧和文化专员龙立军,感谢新晃县"非遗"办的杨世英主任;感谢怀化学院地方服务与合作处处长杨清波先生帮我们联络采访事宜;感谢怀化学院音乐系吴海华教授以及新晃一中副校长、舞蹈老师帮助我

们联系调查对象和一路陪同。

 特别感谢龙立军先生,他亲自驱车带我们前往天井寨进行每一次采访,并且无私地为我们提供了大量珍贵的音响资料、乐谱、演出剧照以及文字资料。每次同他行走在熟悉而又陌生的乡间,总是被他那"一往情深"的傩戏"姻缘"深深感动。

 感谢那些在文中引用到材料的专家学者,是你们的成果为我们提供了研究线索和资料基础。

 感谢本书策化编辑薛华强老师的热情支持与帮助。

 最后,衷心地希望,新晃侗族傩戏这朵戏曲奇葩的艺术生命永葆青春。

<div style="text-align:right">作　者
2015 年 10 月</div>